水域活動休閒參與行為
──以基隆地區民眾為例

Water recreation activities

許成源・著

目次

表目次

圖目次

第壹章　緒論

　　本研究以基隆地區民眾為例，透過水域活動之休閒參與行為、休閒阻礙與休閒滿意度的探討，瞭解基隆地區水域活動休閒參與行為模式，希望藉此議題的研究，對基隆地區發展水域休閒活動有所助益。本章主要針對研究背景與動機及探討議題的設定加以介紹，共分為以下六節：第一節為研究背景與動機；第二節為研究目的；第三節為研究問題；第四節為研究範圍；第五節為研究限制；第六節為名詞解釋。

第一節　研究背景與動機

　　「依山傍水」是基隆地區發展休閒活動最良好的先天條件，特別是基隆地區擁有豐富的海洋資源，在天然條件上得天獨厚，因此基隆地區在發展水域休閒活動上更具優勢。由於基隆地區開發較早，因此也充滿了歷史人文特色，兩者的結合，為基隆地區發展水域休閒活動提供了良好的基礎。水域休閒活動不僅有益國人身心健康，充實國人休閒生活，亦可推廣水域觀光遊憩產業（張恕忠、林晏州，2002；蘇維杉、邱展文，2005；曾雅秀，2006）。根據內政部營建署（2007）國土規劃總顧問《技術報告》指出，台灣地區山野與海洋風光等觀光遊憩資源豐富，但過去缺乏有心人經營，欠缺相應的遊憩產業及娛樂事業開發的配套，只能提供以觀賞與餐飲為

主的旅遊活動，普遍缺乏多樣性以及符合當地地景的遊憩活動，可以看出，台灣地區並不缺乏水域活動的遊憩資源，而是缺乏加以適當的規劃與經營管理。

　　隨著近年來外在環境的改變，經濟的成長使得國人更為重視生活品質，加上休閒運動觀念的普及、政府相關單位的推廣，水域活動成為一個熱門的休閒項目（蘇維杉、邱展文，2005）。有鑑於此，基隆市政府為了推廣水域休閒活動，開始將碼頭前近兩千坪的海洋廣場，規劃轉變為休閒運動廣場，重新規劃外木山海岸，同時也著手海洋科技博物館的興建，以及海洋教育休閒園區的動工，種種施政都是為了提供市民一個良好的水域遊憩場所。此外，政府相關的單位如教育部及體委會也積極的推動相關水域運動政策（體委會，2002；教育部，2003），利用水域運動之豐富性鼓勵民眾休閒活動的參與（葉公鼎，2003）。根據牟鍾福（2003）研究顯示台灣地區民眾對海域運動的期望參與情形，大致屬於中度期望的程度，但是在實際參與情況上屬於偏低的程度。文崇一（1990）分析臺灣地區居民休閒活動時指出，教育程度、年齡與休閒時間的多寡，對休閒行為產生實質的影響。因此，當政府積極的建設水域活動的休閒場所並推展水域活動時，民眾對於水域活動休閒參與行為為何？此為本研究動機之一。

　　Searle and Jackson（1985）指出當人們願意參與一項活動，但有一個或一個以上的阻礙因素影響了他們參與活動的意願，就產生了休閒阻礙。Crawford and Godbey（1987）指出，人們原本存有一項休閒偏好，但由於休閒阻礙因素的介入，使得此休閒偏好無法實現（參與），便形成休閒阻礙。換句話說如果沒有休閒阻礙的介入，則人們的休閒參與就可以較為順利地進行。在水域活動上，受到傳統畏水的觀念、以及水患、颱風等天然災害，再加上民眾不諳水性

或因相關場所缺乏安全措施所造成的遺憾，每每限制了民眾親水活動的參與（彭宗弘，2004；陸象君，2006）。且由於歷史因素的影響，過去除了漁民之外，一般人民比較不容易接近海洋，形成國人畏懼海洋的心態，阻礙了海洋文化的發展（教育部，2007）。李昱叡、許義雄（2006）的研究亦指出在我國海洋運動發展上，有海洋通識教育不足、海洋意識觀念薄弱、海洋政策亟需整合、海洋運動環境匱乏及國際交流尚待接軌等問題等待努力突破。文崇一（1990）指出臺灣地區居民參與休閒活動的阻礙因素為時間不夠、場地不足、找不到合適的活動項目、與經濟不足。因此，在參與水域活動休閒上，存在哪些的休閒阻礙是本研究動機之二。

　　Godbey（1999）認為休閒是個人在工作、義務、責任以及生存時間之外，所擁有相對的自由時間，從事個人意想之事。因此休閒參與是一種目標導引、有所為而為之行為，其目的在滿足參與者個人生理、心理及社會的需求（林晏州，1984）。Beard and Ragheb（1980）認為休閒滿意度為個人在參與休閒活動時所獲得的正面良好的感受，乃個人對一般休閒體驗及情境所感受到的滿足程度，而此滿足感來自於個人自身所察覺到或未察覺到的需求滿足，透過休閒活動的參與可以滿足個體不同的內外在需求（張孝銘、高俊雄，2001）。過去相關研究也指出在參與水域活動，除了享受自由及運動治療價值外，亦可享樂和滿足個人參與慾望，對於促進健康的人生與良好的生活品質更有其助益（Torney & Clayton, 1981; Christie, 1985; McArdle, Katch & Katch, 1994; 曾雅秀，2006）。因此探討水域活動的參與者其休閒滿意度是本研究的動機之三。

　　余嬪（1996）指出休閒乃是人生生涯規畫的主要部份，每一個人都需要積極尋找生活的主要興趣及培養從事活動的能力。Iso-Ahola and Weissinger（1990）指出，倘若個體在休閒參與中遭

遇各種阻礙帶來的挫折，將會使個人在休閒活動中無法獲得適當的滿足經驗，容易因某些休閒阻礙的問題阻撓了參與休閒的機會。因此瞭解基隆地區民眾在參與水域休閒活動時，休閒參與行為、休閒阻礙與休閒滿意度之間的相關情況，為本研究動機之四。

　　研究指出居住地與場地設施會影響從事的運動型態及種類，亦包含個人選擇和參與（江澤群，2001；黃麗蓉，2002；陳皆榮，2002；葉公鼎，2003），基隆地區依山傍水，具有海洋、河川等豐富的水域活動遊憩資源，加上基隆港為一個天然良港，擁有豐富的海洋資源，因此基隆地區民眾在參與水域休閒活動上較為便利。根據體委會（2007）運動城市排行榜調查報告指出，基隆市民眾所從事的運動種類中，水上運動的比例為 14.4%，是全台灣地區從事水上運動比例最高的一個城市，驗證了上述的看法，但從整體的比例而言，可以看出水域活動還有很大的發展空間。牟鍾福（2003）建議應針對臺灣地區海岸資源，進行整體性與分區勘察工作，進而建立全國性與區域性海域運動發展計畫，並推動海域運動之相關研究。因此，本研究透過探討基隆地區民眾水域活動休閒參與行為、休閒阻礙與休閒滿意度的現況及其關連性，提供瞭解民眾參與水域活動休閒情況的基礎，不僅可以作為地方政府在興建相關設施時的參考，並可以此為依據，提供發展與推廣地方水域活動之方法與策略。

第二節　研究目的

　　根據上述之研究背景與動機，本研究旨在瞭解基隆地區民眾水域活動休閒參與行為、休閒阻礙與休閒滿意度的現況及其關連性，

並以此為基礎探討基隆地區民眾的水域活動休閒參與之行為模式。具體研究目的如下：

一、瞭解基隆地區參與水域活動民眾的人口統計變項特徵。

二、檢視基隆地區民眾水域活動休閒參與行為、休閒阻礙與休閒滿意度之現況。

三、探討人口統計變項對水域活動休閒參與行為、休閒阻礙與休閒滿意度之差異情形。

四、探討水域活動休閒參與行為、休閒阻礙與休閒滿意度之相關情形。

五、探討水域活動休閒參與行為、休閒阻礙對休閒滿意度之預測程度。

六、建構並驗證水域活動休閒參與行為、休閒阻礙對休閒滿意度之結構方程模式。

第三節　研究問題

根據本研究之研究目的，提出下列研究問題：

一、基隆地區參與水域活動民眾的人口統計變項特徵為何？

二、基隆地區民眾水域活動休閒參與行為、休閒阻礙與休閒滿意度現況為何？

三、人口統計變項對水域活動休閒參與行為、休閒阻礙與休閒滿意度差異情形為何？

四、水域活動休閒參與行為、休閒阻礙與休閒滿意度相關情形為何？

五、水域活動休閒參與行為、休閒阻礙對休閒滿意度預測程度為何？

六、水域活動休閒參與行為、休閒阻礙對休閒滿意度結構方程模式
　　為何？

第四節　研究範圍

　　本研究時間設定為 2008 年 6 月至 2008 年 9 月，以基隆地區參
與水域活動之民眾為研究對象，以問卷調查的方式，探討水域活動
休閒參與行為、休閒阻礙與休閒滿意度之現況，及三者之間的關係
為研究範圍。

第五節　研究限制

一、基隆地區水域休閒活動場所眾多，無法一一將所有從事的水域
　　活動的場合做詳盡的調查，只能提出具代表性的地點加以
　　研究。
二、本研究僅針對基隆地區參與水域活動之民眾進行調查，以探討
　　其水域活動休閒參與行為、休閒阻礙與休閒滿意度之關係，研
　　究結果無法全然套用推論至其他地區之民眾或其他類型之休
　　閒活動。
三、本研究使用的問卷屬自陳式量表，故研究者無法控制受試者填
　　答的真實度，僅能假設所有受試者皆依實際情況作答。

第六節　名詞解釋

為使本研究探討的內容更加明確，茲將重要名詞界定如下：

一、水域休閒活動

陳思倫、歐聖榮（1996）歸納各家學者對休閒的看法，認為休閒係指在工作以外的閒暇時間（即除了工作時間及生理必需時間或生存時間之外的時間），自由自在的選擇自己喜愛的活動，以達到消愁解悶，恢復、調劑身心的狀態。蘇維杉、邱展文（2005）將水域休閒運動定義為「利用海洋、河川、溪流及湖泊等環境所從事的競賽、娛樂或享樂等有益身心的休閒運動」。綜合上述的定義，本研究將水域休閒活動定義為「個人在必要時間外（例如工作、上課、睡眠）之自由時間，利用海洋、河川、溪流及湖泊等環境所從事的競賽、娛樂或享樂等有益身心的休閒活動」。

二、水域活動休閒參與行為

Ragheb and Beard（1982）認為休閒態度包括認知、情感和行為三個層面。而每個人的休閒行為大抵是休閒態度的外在行為表現，所以只要掌握其休閒態度就可以相當程度確認他可能採行的休閒行為（林東泰，1994）。因此本研究參考 Ragheb and Beard（1982）編制的休閒態度量表（Leisure Attitude Scale）之行為測量部份，來

探討個人參與水域休閒活動行為的態度，在量表中得分越高表示同意度越高。

三、水域活動休閒阻礙

Crawford and Godbey（1987）指出，人們原本存有一項休閒偏好，但由於休閒阻礙因素的介入，使得此休閒偏好無法實現（參與），便形成休閒阻礙。本研究，係指個人主觀意識受到某種因素影響，不喜歡或是不想投入水域休閒活動的理由。本研究之水域活動休閒阻礙共分為「個人內在阻礙」、「人際間阻礙」及「結構性阻礙」三個因素，得分越高表示阻礙程度越高。

四、水域活動休閒滿意度

Beard and Ragheb（1980）將「休閒滿意度」定義為：個體因從事休閒活動所引導出及獲得的正向看法或感受。它是個體知覺目前的休閒經驗及情境感到滿意或滿足的程度，這種正向的滿足感來自個體自身所察覺到或未察覺到的需求滿足。本研究之水域活動休閒滿意度係指個人參與水域休閒活動的滿意程度，共分為「心理層面」、「教育層面」、「社會層面」、「放鬆層面」、「生理層面」及「美感層面」六個構面，得分越高表示滿意度越高。

第貳章　文獻探討

　　本章主要在探討水域休閒活動以及休閒參與行為、休閒阻礙與休閒滿意度的相關文獻，共分為以下五節：第一節為水域休閒活動；第二節為休閒參與行為；第三節為休閒阻礙；第四節為休閒滿意度；第五節為休閒參與行為、休閒阻礙與休閒滿意度的關連性。

第一節　水域休閒活動

一、水域休閒活動之定義

　　台灣的地理環境四面環海，海岸線長達 1,566 公里，海洋資源豐富，而各地方河川、溪流與湖泊等遊憩資源豐沛，提供了發展水域休閒活動非常好的先天條件（蘇維杉、邱展文，2005；黃坤德、黃瓊慧，2006；陸象君，2006），提供從事水域休閒活動一個良好的契機，但目前國內研究對水域休閒活動之定義並不明確，而活動與運動之間的差異也無明確的區分。

　　依據張培廉（1994）在「水域遊憩活動安全維護手冊」中對於水域活動的定義為「人類以自體或透過器材，於各類水域或與水緊鄰之空中、陸地區域內，所從事各類與水相關之活動」。此外亦有學者從空間面向對於水域活動加以定義，認為水域運動包含水面、水中及水底等三種不同的層面，亦即凡是能觸及水上、水中及水底

等層次之水域相關活動，可統稱為水域運動（黃坤德、黃瓊慧，2006；Moore, 2002）。

　　牟鍾福（2003）在「我國海域運動發展之研究」中，將海域活動類型、空間分類與活動分類（設施／資源取向）加以列表，活動的區域從陸上的區域（陸域型）到近岸型的沙灘、潮間帶到近岸海域，以及沿海型。葉公鼎（2003）認為在水域從事各種徒手、自然力環境或機械操作，均可稱為水域運動。蘇維杉、邱展文（2005）將水域休閒運動定義為「利用海洋、河川、溪流及湖泊等環境所從事的競賽、娛樂或享樂等有益身心的休閒運動」。李昱叡（2005）認為水域活動是在符合安全標準之各級游泳池以及具備安全救生系統之海域、湖泊、河川、溪流、水庫等水域，所進行之水域遊憩活動。

　　綜上所述，不論是海洋、河川、溪流、水庫等水域、只要是能觸及水上、水中和水底等層次之水域相關活動範圍，即統稱為水域活動。從休閒、休閒活動或休閒生活中的定義延伸出的「休閒運動」均有結合休閒與運動，著重體能性及娛樂性的身體運動，因此休閒活動中的動態活動或身體活動即為休閒運動（王禎祥，2003；張廖麗珠，2001；邱展文，2005）。陸象君（2006）則將親水活動定義係指個體參與和水相關之休閒活動及休閒運動。因此本研究在探討休閒活動時，不論是動態的休閒運動或靜態的觀光遊憩等活動，統一以「休閒活動」此一名詞稱之。

二、水域休閒活動之分類

　　林文山（1993）對於水岸活動、近水活動和水上運動的分類如下：（一）水岸活動，未接觸水體，僅在水體旁的腹地從事的各項活動，例如：下棋、賞景、攝影、散步、自行車活動等；（二）近

水活動則是未直接接觸水體但從事與水相關的活動，如釣魚、划船等；（三）水上活動則直接與水體接觸，從事與水相關的活動如划船、輕艇、浮潛、滑水競賽、泛舟、游泳等。

張培廉（1994）對於水域分類方式，則是依目的、依區域、依使用器材與依所需範圍等四種分類加以區分，如表2-1所示：

表2-1 水域活動分類

分類方式			活動種類
依目的	水域遊憩		戲水、泡水、游泳、釣魚、海灘活動、衝浪、各類動力船艇、水上機車、海灘車、水翼船、氣墊船、帆船、風浪板、滑水、浮潛、潛水、輕艇、獨木舟
	水域運動		游泳競賽、水球、輕艇、獨木舟、龍舟等競賽
依區域	海域	近海水域	海釣、遊艇、帆船、水上飛機、飛行船、水翼船、快艇
		近岸水域	游泳、戲水、泡水、海釣、衝浪、浮潛、輪胎游泳、動力船、水上機車、遊艇、人體衝浪、拖曳傘、滑水、潛水、划船、帆船、獨木舟、輕艇
	海岸	海灘	沙灘排球、海灘跑步、遊戲、日光浴、海灘車、拖曳傘、沙雕
		岩礁	釣魚、拾取海中生物、潛水
		港口	釣魚、快艇、遊艇、滑水
依器材	器材	動力器材 機械	動力船、氣墊船、水上機車、遊艇、水上飛機、拖曳傘、滑水
		動力器材 非機械（人力、風、浪）	划船、風浪板、獨木舟、衝浪、帆船、輕艇
		無動力器材	釣魚、潛水、浮潛
		無器材	游泳、戲水、日光浴
依範圍	大水域		氣墊船、動力船、遊艇、水域船、風浪板、帆船、海釣
	中水域		滑水、划船、拖曳船、長距離游泳、風浪板、獨木舟、輪胎游泳
	小水域		戲水、游泳、人體衝浪、沙雕、海灘車、潛水、浮潛

資料來源：張培廉（1994）。水域遊憩活動安全維護手冊。

　　而在海洋及海域活動上，牟鍾福（2003）則依據海域活動類型、空間、活動分類與活動方案將海域活動加以分類，如表 2-2 所示：

表 2-2　海域活動類型、空間分類與配合活動表

活動類型	活動空間	活動分類設施／資源取向	活動方案／遊憩類別
近岸	沙灘	沙灘區活動	日光浴、沙灘、觀景、生態觀察、擲飛盤、漫（跑）步、球類運動….
		陸上拖曳傘活動	玩拖曳傘、駕駛沙灘車、吉普車……
	潮間帶	浮潛活動	觀賞潮間帶生態、攝影、獵魚……
		磯釣活動	一般浮遊磯釣、藻餌浮游磯釣……
		防波堤釣（港釣）活動	浮釣、沉底釣……
		灘釣活動	沉底灘釣、浮游灘釣、長線釣……
		海底步道踏浪活動	生態參觀、撿拾魚蝦貝類、健行、環境教育……
		休閒採捕活動	地曳網（牽罟）、定置網、石滬、立竿網、咕咾堆、蚵架……
		休閒養殖活動	摸文蛤、摸蜆、拾貝、箱網撈魚……
		潮間帶活動	生態參觀、撿拾魚蝦貝類、健行、環境教育……
	近岸海域（高低潮線起向外延伸500M）	衝浪活動	衝浪、划衝浪板、游泳……
		塭釣活動	釣魚、釣蝦、魚獲現烤、賞景……
		水肺潛水活動	觀賞海底景觀、餵魚、攝影、環境教育……
		水上摩托車活動	飆艇、競爭、挑戰、聯誼……
		水上拖曳傘活動	玩水上拖曳傘、欣賞風光……
		非動力船艇活動（風浪板、槳船）	賞景、追求自我突破、競速、競技……
		滑水活動	追求速度感、自我突破、聯誼活動……
		游泳活動	戲水健身……

		非動力船艇活動（輕舟帆船）	賞景、追求自我突破、聯誼……
沿海型		潛水艇活動	賞景、攝影、環境教育……
		船潛活動	賞景、攝影、環境教育、餵魚……
		非動力船艇活動（小艙帆船、大艙帆船）	追求孤獨、聯誼、賞景……
		競速、競技動力船艇活動	競速、競技、聯誼、自我突破……
		玻璃底船活動	賞景、競技、生態教育……
		遊艇參觀活動	賞景、聯誼……
		牽罟活動	獵捕魚類、運動、環境教育……
		船釣活動	淺層釣、中層釣、深底層釣……
陸域型	配合產業、文化、教育等設施	參觀活動	觀光魚市、海鮮餐廳、展售中心、假日魚市、燈塔……
		漁業展示館	漁船博物館、漁具博物館、漁業文物館……
		水族館	海洋公園、生物教育館、海洋生態世界、水晶隧道……
		漁業教室	漁訊中心、漁業推廣特種教室、魚拓製作……
		漁村生活體驗	民宿、農漁牧綜合農場、水上渡假屋……
		一般性活動	賞景、賞鳥、攝影、野餐、露營、散步、慢跑、飛盤、風箏、烤肉、自行車、認識植物、森林浴……
		民俗活動	海祭、賽龍舟、放水燈、燒王船、搶孤……
		魚食文化	烹飪教室、野外烹食、漁業技藝……

資料來源：牟鍾福（2003）。

　　Dearden（1990）將海岸地區的遊憩機會，可分為陸域活動（land-based）：活動場地主要在沙灘與岸上，活動內容包括沙灘活動、散步、慢跑、生態導覽等；海域活動（water-based）：又分為海上活動（on the water）：遊艇、帆船、釣魚等；海中活動（in the water）：游泳、衝浪、浮潛、潛水與滑水等。

三、基隆地區水域休閒活動之現況

　　基隆地區屬於台灣北海岸，有火山海岸與沈積岩海岸，沈積岩具有層次型構造，因此不同性質的岩層海岸會發展成為不同的地形景觀；北海岸又面迎東北季風，因此有強烈的波浪作用，這是北海岸地景何以富麗、多變化的主要原因，因此也產生了獨特的景觀如和平島的海蝕洞、富貴角的珊瑚礁、八斗子的海蝕平台等（牟鍾福，2003）。

　　但基隆地區所屬的北部海域之海況、天候條件對海洋運動的發展存在著許多限制，例如風浪板、衝浪、小型帆船等海洋運動需要有海象、氣象及地形地貌等地理因素的配合，在此情況下，由於北部地區海域承受東北季風惡劣的海況、天候條件，加上社會、人文、交通與腹地設施等問題，使得上述活動受到限制，而經營困難（蘇達貞、江美慧、涂章，2004）。

　　然而，基隆地區享有得天獨厚的山海景觀，以及基隆港這個國際港口，但是做為一個海港城市，卻長年缺乏大型的臨港空間，沒有可供親水的良好場所，為此，基隆市開始將碼頭前近兩千坪的海洋廣場，規劃轉變為休閒運動廣場，同時也著手海洋科技博物館的興建，以及海洋教育休閒園區的動工。基隆地區發展水域休閒活動的地點十分充足，在近岸活動方面，活動場地主要在沙灘與岸上，

以外木山海岸為例，東起外木山漁港，西至澳底漁村，全長約 5 公里，沿線北側為開闊的海岸景觀，南側為高聳的崩塌型懸崖，加上海岸礁岩長年經海水沖蝕，雕塑出奇特的造型，吸引遊客在此駐足觀賞。

在外木山漁港附近可供遊客游泳或浮潛，而澳底漁村的沙灘則是基隆地區唯一的沙岸地型，供遊客在沙灘上遊憩，週末假日則有業者提供香蕉船、水上摩托車、橡皮艇供遊憩者租用。海岸周邊則設有濱海大道，供遊客一邊健行一邊欣賞海岸風景。海域活動的沿海活動方面，基隆地區的各個漁港都可以提供船釣活動，也有遊艇行駛藍色公路，由碧砂漁港出發至基隆嶼參觀，可以看出基隆地區的各個漁港，在推廣水域休閒活動時，也能夠相互配合，例如需要應用港區內之泊位、下水設施、航道來進出海岸的船釣、船潛、遊艇等活動，參觀基隆地區沿岸島嶼的不同風情（許成源，2009）。

依據牟鍾福（2003）的分類，將基隆地區水域遊憩資源加以整理，規劃出可行的活動方案類型，如下頁表 2-3 所示。

四、水域休閒活動相關研究

由於政府相關單位的提倡，近年來對於水域休閒活動的研究也有增多的趨勢，整理如下：牟鍾福（2003）研究我國海域運動發展，探討我國海域運動環境資源、政策與法規、活動推展現況、民眾偏好情形、阻礙因素與參與行為，結果發現：1.民眾對海域運動的整體偏好情形為中上程度，介於喜歡和無意見之間。就各類型海域運動而言，民眾對濱海陸地活動的偏好程度最高；2.海域運動阻礙因素對臺灣地區民眾的影響情形，大致屬於中上程度，介於符合無意見之間。並建議：1.強調休閒運動生活的重要性，擴大海域運動參

表 2-3　基隆地區水域活動方案類型

活動類型	活動分類（設施／資源取向）	活動方案／遊憩類別	地點
近岸	沙灘區活動	日光浴、沙灘、漫步、球類運動	外木山海水浴場
	浮潛活動	觀賞潮間帶生態、攝影	外木山海水浴場
	磯釣活動、防波堤釣（港釣）活動	浮遊磯釣、浮釣、沉底釣	各漁港
	水肺潛水活動	觀賞海底景觀、餵魚、攝影、環境教育	外木山澳底海濱
	游泳活動	戲水健身	外木山海水浴場
沿海型	遊艇參觀活動	賞景、聯誼	基隆港、八斗子遊憩港
	船釣活動	淺、中層釣、深底層釣	各漁港
陸域型	參觀活動	觀光魚市、海鮮餐廳、燈塔	和平島觀光漁市、崁仔頂漁市、碧砂觀光漁市
	漁業展示館	漁船、漁具博物館、漁業文物館	陽明海洋文化藝術館、海洋科技博物館
	民俗活動	放水燈	中元祭

資料來源：牟鍾福（2003）、許成源（2009）

與需求。2.改善海岸環境資源、實體設施與設施管理工作，提供民眾舒適的海域運動環境。3.重視民眾的個別差異，滿足不同特質民眾的海域運動需求。

　　林連池（2002）研究高雄縣茄萣鄉興達港區水域海岸遊憩釣者專業層次、釣魚動機與其對釣魚環境屬性需求。海岸遊憩釣者動機可以被區分成五個不同因素，分別為：沈澱思考、技術的發揮、體驗大自然、成就與競技、釣取魚類和食用；釣者對整體環境屬性需求：依序為自然環境、經營管理環境、人為環境。彭宗弘（2004）

研究台灣地區水肺潛水參與動機與休閒阻礙，認為台灣地區水肺潛水參與動機可歸納成：休閒樂趣、刺激需求、技巧發展、滿足自我及社交取向五個因素構面；水肺潛水休閒阻礙可歸納成：缺乏資訊、環境與經濟、心理恐懼及自我設限四個因素構面。認為政府相關單位應努力降低阻礙，並擴大各階層參與各項優質的水域活動，提昇強化國人適水能力以及落實正確的親水教育。

張雪鈴（2005）研究休閒水肺潛水參與者的參與特性與環境態度，研究發現國內潛客的潛水涉入程度高於專業認識，而所持的整體環境態度與實際從事遊憩體驗後卻有期望落差，同時也發現相關週邊設施及政策配套仍不全，但潛客多有推薦給他人共同參與熱忱，而絕大多數潛客也是藉由此一管道而接觸休閒水肺潛水。邱展文（2005）探討台東地區水域休閒運動發展，針對台東地區水域休閒運動（風浪板、潛水及獨木舟）進行發展現況描述、活動地點分析及各項協會推動探討，以瞭解台東地區發展水域運動困境和發展潛力，研究結果認為地方政府應該將台東水域運動特色加以介紹，透過多元管道及有效率行銷策略來吸引國人，並藉此機會強調生態保育和環境維護之重要，讓台東地區發展得以永續經營。

曾雅秀（2006）研究影響澎湖地區青少年水域運動參與因素，探討澎湖地區青少年之同儕關係、知覺風險、水域運動態度與水域運動參與之現況、差異及其因果關係。研究結果認為澎湖地區青少年之同儕關係會正向影響其水域運動態度、水域運動參與，而知覺風險會負向影響其水域運動態度、水域運動參與。陸象君（2006）探討高雄市成人親水活動參與及滿意度之現況，結果發現：1.高雄市成人親水活動參與的頻率與滿意度偏低；2.參與親水活動滿意度以放鬆層面最高，其次為美學層面、教育層面、最後為生理層面；3.親水活動參與和滿意度呈現正相關，男性的滿意度在整體親水活

動類型之相關係數最高者為社會層面，女性的滿意度在整體親水活動類型之相關係數最高者為心理層面。莊秀婉（2006）以問卷調查的方式，探討衝浪參與者之現況及其參與衝浪運動之休閒體驗、滿意度與參與傾向等情形。研究結果發現，臺灣北海岸衝浪參與者在休閒體驗、休閒滿意度以及參與傾向之間有二個典型相關係數達顯著水準，顯示三者之間確有典型相關存在。

趙志才（2007）探討我國海洋運動政策推動情形與成效，研究結果顯示在海洋運動參與行為上民眾最喜歡與最常從事的海洋運動為「戲水、玩水」，參與者在過去三年中，從事海洋運動次數平均為 8.53 次。不同民眾在環境資源、實體設施、政策實施、人力資源、輔導成效、推動成效、民眾參與之得分均有顯著差異。徐新勝（2007）研究衝浪活動參與者之休閒動機、涉入程度與休閒效益關係，研究結果發現休閒動機、涉入程度與休閒效益具有顯著正相關，社交互動、紓解壓力、自我成就、生活樂趣與自我實現能夠有效影響休閒效益，其中以社交互動為最主要影響因素；生活樂趣與自我實現為休閒動機影響休閒效益之中介變項。

五、小結

根據以上整理可以看出，水域休閒活動的種類非常的廣泛，包含不同型態活動可供水域休閒的進行。因此本研究將水域活動定義為「利用海洋、河川、溪流及湖泊等環境所從事的競賽、娛樂或享樂等有益身心的休閒活動」。從相關研究的分析可以看出，水域活動範圍從親水活動、海域活動到水肺休閒、衝浪運動等，包含範圍非常廣泛。而基隆地區也積極的發展水域休閒活動，因此本研究以基隆地區為例，來探討基隆地區民眾參與水域休閒活動之現況。

第二節　休閒的定義與休閒參與行為

一、休閒的定義

　　希臘哲人亞里斯多德（Aristotle）將休閒分為娛樂、遊憩及沉思等三類（Cordes & Ibrahim, 1999），可以看出休閒涵蓋的範圍非常大，是一個很廣泛的概念。Godbey（1985）認為休閒是一種概念，經由不同的狀態、時代、社會發展等角度來定義休閒，反應出不同社會組織及歷史變遷下的休閒意義。Godbey 由時間的觀點進一步將休閒解釋為個人在工作、義務、責任以及生存時間之外，所擁有的相對自由時間，可自由的從事個人意想之事。

　　而從中國字看來，說文解字對休閒二字的解釋為：「休者，息止也，從人依木；閒者，隙也，乃指工作之餘空閒的時間」。可以看出休閒的概念包括「休息」及「閒暇」這兩個內涵，因此休閒可以說是包括了「閒暇的自由時間」，同時也指稱「令人恢復精神或體力的休息活動」（林東泰，1992）。張少熙（1994）從內外兩個向度來定義休閒：（一）內在定義：從輕鬆的心態得到經驗的滿足；（二）外在定義：則從自由時間得到享受快樂的過程。

　　涂淑芳（1996）認為休閒活動（recreation）其英文字義是來自拉丁文的 recreatio，意指恢復或重建，字的根源是再創造（re-creation）──創造新的自己，在平日職責束縛之外，讓自己重新再來。Bammel and Burrus-Bammel 提出，沒有任何單一的定義能將休閒的全貌呈現，因為休閒是一種現象，沒有一個通行的定義可以解釋休閒在不同社會、文化與狀態的意義（涂淑芳，1996）。高俊雄

（1996）將「休閒」定義為休閒是人類在工作之餘，自由選擇某些活動，並且親自參與，進而從中體驗到愉悅與樂趣，更進一步得到自我的實現。Mannell and Kleiber（1999）在將休閒依現象的形式分成主觀、客觀、外在和內在等四個向度，在主觀部分，主要觀察體驗、滿足與意義等現象是否為休閒，在客觀部分，主要觀察活動、環境和時間等現象是否為休閒，外在（external）部分由研究者來判斷，內在（internal）部分由參與者來判斷，兩者都是休閒主、客觀體驗的定義，如表 2-4 所示：

表 2-4　休閒的定義

現象的形式	定義的優勢	
	外在	內在
主觀	由「研究者」定義體驗、滿足和意義是否為休閒。	由「參與者」定義體驗、滿足和意義是否為休閒。
客觀	由「研究者」定義活動、環境和時間是否為休閒。	由「參與者」定義活動、環境和時間是否為休閒。

資料來源：Mannell & Kleiber（1999）

　　張少熙（2002）進一步認為可以從三個觀點對於休閒加以定義，分別為：1.時間的觀點；2.活動的觀點；3.體驗的觀點。其中用時間解釋休閒是最普遍的觀點，因為時間是可以量化而客觀的。並指出休閒是生存所需以外的時間，亦即在完成生理上為了維持生命所必須做的事情以及謀生所需後，所剩餘的時間，這段時間可以任由我們來決定或選擇使用，因此認為休閒是「個體在自由選擇的時間狀態下，得到心靈滿足的一種感覺」。

　　由上述文獻可以看出，休閒在人類生活具有其重要性，而在各式各樣的活動中，應該如何界定休閒活動。Godbey（1985）定義

休閒活動為：個人或團體於閒暇時從事的任何活動，所從事的活動是令人感到自由而又愉悅。林晏州（1984）定義休閒活動為：1.是一種目標導向的行為，其目的在滿足參與者個人實質、社會及心理的需要；2.參與休閒活動是發生於無義務時間或所謂休閒時間；3.所參與之休閒活動必須為參與者個人自由選擇；4.休閒活動乃是一種活動或體驗。沈易利（1995）將休閒活動定義為工作時間外，透過人們自願而有意識的選擇參與一種可提供自己歡樂與滿足，並且具有修身養性的活動方式。

陳鏡清（1993）認為，「休閒活動」具有以下五項功能：1.個人功能：促進生理、心理健康、培養社會關係；2.家庭功能：增進親子關係、加強家庭團結；3.社會功能：可傳遞文化、訓練社會技能與規範，提供規劃活動充實文化水準、涵養品德與革新社會風氣；4.經濟功能：藉由休閒活動可提高工作情緒、工作效率、間接提高生產力，幫助經濟成長；5.醫療功能：藉由活動的進行，產生疏導情緒障礙和支持性心理治療作用，常用有舞蹈、音樂、遊戲、運動療法等。可以看出，休閒活動就是人類在自由的時間所從事的相關活動，而可以帶來自身滿足與愉悅的活動。因此，休閒活動具有加強人際關係、提高工作效率、促進經濟發展的功能等（林清山，1985）。

二、休閒參與行為

Ragheb and Griffith（1982）將休閒參與定義為「參與某種活動的頻率或象徵個體所參與之普遍的休閒活動類型」。林晏州（1984）認為休閒參與是一種由目標導引、有所為而為之行為，其目的在滿足休閒參與者個人生理、心理及社會的需求，參與者依據個人需

求，在不同時間與地點選擇從事活動，以便個人之休閒需求能獲得最高之滿意程度。因此，休閒參與行為是一種遊憩活動的實際執行，經由個體評估、選擇、決定的過程，休閒行為包含三個階段，參與階段、參與的投入、體驗的感受及經驗的形成（陳思倫，1993）。然而，個人的休閒參與會受到各種不同因素的影響，使得休閒參與的情況各有不同。

　　Chubb and Chubb（1981）就將影響休閒參與之因素區分為外在影響因素及個人影響因素兩類：1.外在影響因素：外在經濟因素（經濟狀況、就業工作型態、政府課稅、管理和資源等）、人口因素（人口分布、人口成長、遷移和都市計畫等）、社會結構（家庭與朋友的影響、廣告與商業性活動、宗教與政治的影響、傳統與風俗習慣等）、社會態度（兩性之角色與特性、年齡、對殘障者的態度、社會地位、和生活型態、文化和次文化團體等）、犯罪與破壞公物之情形、都市的混亂與戰爭、資源變化、運輸發展衝擊、目前運輸方式等因子的影響。2.個人影響因素：個性、知識與技能（知識與時間、資源和衝擊）、性別、年齡與生活週期、其他個人特性、文化與次文化之影響（參與之宗教、種族團體）、目標與生活型態、居住的地區、職業、個人收入及分配、可利用之休閒時間（工作型態、社會責任）等因子的影響。

　　Kelly（1983）則將休閒參與歸納為三種休閒參與模式：固定刻板模式（stereotypes model）、均衡模式（balance model）以及核心模式（core model）。在固定刻板模式部分，係主張一個人選擇參與休閒的活動內容是刻板固定的。這種模式是依觀察到的休閒參與活動頻率，透過統計方法將這些參與的活動加以歸納分類，不同的研究所歸納的休閒活動類型差異很大，結論不一，這並不表示一個人選擇參與休閒活動的型態不可能是刻板固定，而是因為對大多數

人來說，參與的休閒活動內容具有許多共同性（communality）以及相對的差異性（diversity）所導致的。因此該模式會限制休閒參與實際情形。而在均衡模式部分，則係主張一個人參與休閒活動的內容是多元化，並會基於均衡生活體驗、健全生活內涵的原則，去參與適合他的休閒活動。故其休閒參與型態是多元的、會改變的。最後在核心模式部分，核心模式是綜合固定刻板模式與均衡模式的結果，核心模式比較能符合休閒參與的實際情形，主張一個人選擇參與的休閒活動內容有些是重複經常發生的，此經常性、普遍性參與的活動稱為核心休閒參與模式（core leisure participation），例如：看電視、散步、閱讀、聊天等。

　　Kelly（1990）進一步歸納出運動類與戶外遊憩休閒參與特色如下：1.社交方面，獲得社交認同、家庭團結、朋友同歡、遇到新朋友、訓練領導能力、分享技術。2.個人表達和發展方面，在個人反應和身體適能可以獲得成就、增強自我形象、考驗勝任能力、創造力發現和學習。3.內在方面，獲得刺激、挑戰危險、獲得寧靜、設施使用和鄉愁抒發。4.自然欣賞方面，享受自然景物、接近大自然、學習瞭解大自然和追求開闊空間及獲得隱密性。5.轉換方面，獲得休息、逃脫壓力和例行活動、避開人群及遠離炎熱地方。Torkildsen（1992）歸納影響休閒活動參與因素為：1.個人因素：包括年齡、生命週期階段、性別、財力、興趣及偏見、技藝及能力、教養背景、職責義務等；2.社會及環境因素：包括職業、收入、可用時間、同儕團體、環境因素、汽車與機動性、社會角色、教育和技能等；3.機會因素：包括有用資源、設施型態與品質、知覺機會、費用、運輸交通、可行性及位置、市場需求、組織與領導、政府政策等。

　　休閒參與是個人對於活動所付諸行動的證明，也是休閒行為涉入的重要衡量項目。但是由於休閒活動的種類相當廣泛，因此，對

於休閒參與的研究，首先就是要對於休閒活動加以分類，一般而言，國內外學者大多是以休閒的內容來區分休閒活動的類型，其分類的方式大致為：1.研究者主觀分類法；2.因素分析法；3.多元尺度評定法。除此之外，並有學者以其他的觀點來分類，如依活動項目、內容、場所、負責機構、時間、對象、性質等來加以區分。如張宮熊（2002）認為一般休閒活動以樂山（山岳）休閒活動、親水（包括濱海、溪河）休閒活動與文化休閒活動為主體，分述如下：1.山岳休閒活動：如健行休閒活動登山、古蹟名勝登山。以休閒活動的時間、地點和距離劃分，可分為近郊山岳型、淺山山岳型、高山山岳型三種。2.濱海休閒活動：可分為海岸型的休閒活動和海濱型的休閒活動。3.文化休閒活動：有關文化休閒活動之範疇包括：人類地理學、美術、音樂、舞蹈、手工藝、工業、商業、農業、教育、文學、科學、政治、宗教、飲食、歷史、民族等。

　　本研究是針對水域休閒活動加以研究，沒有再對於休閒活動類型加以分類之必要，為理解參與者的水域活動休閒參與行為，且由於每個人的休閒行為大抵是休閒態度的外在行為表現，所以只要掌握其休閒態度就可以相當程度確認他可能採行的休閒行為（林東泰，1994）。因此參考 Ragheb and Beard（1982）發展的「休閒態度量表」之中的「休閒參與行為分量表」，來探討基隆地區水域活動參與者之休閒參與行為。

三、小結

　　陳彰儀（1989）認為從個人參與休閒活動的差異，可以發現休閒活動的選擇與參與，必然受某些特定因素的影響支配，因此欲設計合宜的休閒活動，就必須瞭解影響休閒活動的諸因素，本研究因

此採用 Ragheb and Beard（1982）所發展的「休閒態度量表」之中的「休閒參與行為分量表」，作為測量個體休閒參與行為之依據，並透過人口統計變項之差異分析，來探討基隆地區民眾之水域活動休閒參與行為。

第三節　休閒阻礙

一、休閒阻礙的定義

Searle and Jackson（1985）指出當人們願意參與一項活動，但有一個或一個以上的阻礙因素影響了他們參與活動的意願，就產生了休閒阻礙。Crawford and Godbey（1987）則指出，人們原本存有一項休閒偏好，但由於休閒阻礙因素的介入，使得此休閒偏好無法實現（參與）。換句話說如果沒有休閒阻礙的介入，則人們的休閒偏好可以繼續進行。Crawford and Godbey（1987）整理各類研究將休閒阻礙定義為個體主觀知覺或影響個體不喜歡或投入參與休閒活動的理由，將個體阻礙休閒的喜好與休閒參與等影響因素歸納為三類：

(一) 個人內在阻礙（Intrapersonal constraint）：是指個體內在心理狀態及喜好，而這種對活動的喜好是由經驗而來，這種經驗並不一定是指實際從事某種休閒活動後所得到的感受，而是在參與休閒活動之前，個人就對休閒有特定的認知或知覺，因此，參與的機會或活動類型對個人的適合度會間接影響喜好而阻礙了參與。由於個人心理狀態及喜好，進而影響其休閒喜好或參

與因素，如：憂慮、信仰、沮喪、壓力、自我能力及對適當休閒活動的主觀評價等。

(二) 人際間阻礙（Interpersonal constraint）：指人際間相互影響的結果，會有休閒阻礙與休閒喜好及休閒參與發生交互的影響，亦即個體沒有適當或足夠的休閒參與同伴，而影響其休閒喜好或參與的因素。

(三) 結構性阻礙（Structural constraint）：係指影響個體休閒喜好或參與的外在因素，如：休閒資源、休閒設備、時間、金錢及機會成本、氣候、交通工具等因素；面臨到結構性的阻礙會因個人對活動參與的喜好程度而異。

Jackson（1988）更明確的將「阻礙」界定為凡偏好一項活動，但受到干擾以致於無法參與此項活動的任何因子，皆視為阻礙。Samdahl and Jeckubovich（1997）則認為休閒阻礙並非絕對限制個體參與休閒，但卻會影響個體的休閒選擇與經驗。當所遭遇的休閒阻礙難度過高時，那麼個人之休閒選擇與經驗也會受到影響。陳鏡清（1993）將休閒阻礙定義為：雖有興趣從事此一休閒活動，然而因某些因素影響，而很少或無法去進行此一活動。陳藝文（2000）將休閒阻礙定義為：抑制或中斷參與休閒活動的種種因素，使得人們原本無意、有意或中斷參與一項休閒活動，這些因素稱為休閒阻礙。

二、休閒阻礙階層模式

Crawford, Jackson, and Godbey（1991）進一步認為這三種阻礙是以階層（hierarchical）方式來運作，並提出在參與休閒活動發展

整個過程的基本模式，所提出的休閒阻礙的階層，說明個人內在、人際間、結構性等三大阻礙階層，具有先後階層性、依序的出現，休閒阻礙如何開始影響這些休閒喜好與引導個人是否參與，其模式如圖 2-1 所示：

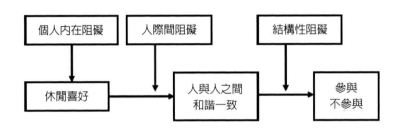

圖 2-1　休閒阻礙的階層模式

資料來源：Crawford, Jackson & Godbey（1991）.

從圖 2-1 中可看出，休閒阻礙的模式開始於個體的休閒喜好，其後為人與人之間的和諧與一致，最後導致影響休閒的參與或不參與，每一階段的阻礙都必須依序的被克服後，才能面對接下來階層的阻礙。第一階段是個人內在阻礙：意指個人心理狀態會對休閒喜愛產生影響，而間接影響到參與，如面對壓力、沮喪、家教、焦慮、自覺技能和對各類休閒活動的主觀評價等，休閒喜好是在沒有個人性阻礙的情況下或協商之後所形成的。

而第二階段是人際間阻礙：當個人克服個人阻礙時才進入本階段，也就是人際間阻礙，這是指人與人之間互動的結果，如果個人無法找朋友一起參與休閒活動，就會經歷到人際間的阻礙，有些需要同伴參與，尤其是兩人以上性質的休閒活動。至於第三階段則是結構性阻礙：是休閒喜好和參與的中介因素，最直接影響參與的重

要因素，如果在經濟資源、時間和機會上皆缺乏時，從模式看來，經歷克服前面兩項阻礙，但遇到結構性的阻礙便會導致無法參與休閒活動。因此，參與休閒第一關是最重要的個人性阻礙，因為個人的動機、心理調適等問題是最難改變克服的，若個人遭遇到休閒阻礙難度過高時，則會影響個人對於休閒的選擇與經驗。整體而言，個體必須克服個人內在的阻礙，其後面對人際間的阻礙，最後則必須克服結構性阻礙。

三、休閒阻礙的因素

Francken and Van Raaij（1981）則將休閒阻礙分為「內在阻礙」與「外在阻礙」兩類，內在阻礙為個人能力、知識與興趣；外在阻礙為時間、距離及缺乏設備。Torkildsen（1992）歸納影響休閒活動參與的因素為以下三種：1.個人因素：包括年齡、生命週期階段、性別、財力、興趣及偏見、技藝及能力、教養背景、職責義務等。2.社會及環境因素：包括職業、收入、可用時間、同儕團體、環境因素、汽車與機動性、社會角色、教育和技能等。3.機會因素：包括有用資源、設施型態與品質、知覺機會、費用、運輸交通、可行性及位置、市場需求、組織與領導、政府政策等。

Jackson（1993）提出阻礙因素概念區，分為前置阻礙因素（antecedent）和中介阻礙因素（intervening），前置阻礙因素泛指影響偏好形成的因素，如：性別、角色、情緒、需求等；中介阻礙則是指影響現有之休閒活動偏好的從事，使其無法充份參與的因素，例如：費用、同伴、時間、天候、交通等並在其研究中以因素分析，將 15 種阻礙因素分成五種構面，分別為：1.社會孤立因素。2.易達性因素。3.個人因素、費用因素。4.時間受制因素。5.設備因素。

　　Mull, Bayless, Ross, and Jamieson（1997）指出影響個體參與休閒活動的外在因素有：1.地理位置與氣候：許多休閒運動參與者會受到地理位置及環境氣候而加以選擇；2.社會化：社會環境會影響個體參與休閒活動，如：父母、同儕團體及家庭成員，均有所影響；3.經驗：參與休閒運動會受到過去的知覺、經驗所影響；4.參與機會：休閒運動設施、品質與服務項目等會影響參與休閒運動之機會。

　　文崇一（1990）分析臺灣地區居民休閒活動時指出，教育程度、年齡與休閒時間的多寡，對休閒行為產生實質的影響。研究進一步指出，台灣地區居民休閒的阻礙主要為時間不夠、場地不足、找不到合適的活動項目、與經濟不足。許義雄、陳皆榮（1993）研究「青年休閒活動現況及其阻礙因素之研究」發現，青年參與休閒活動的前五項阻礙因素依序為：興趣、時間、個性、同伴及經費等。張少熙（1994）研究青少年自我概念與休閒活動傾向及其阻礙因素之研究，發現青少年參與休閒活動的前四名阻礙因素為：（1）課業壓力。（2）時間。（3）家人態度。（4）安全因素。

　　Jackson and Henderson（1995）在分析性別與休閒阻礙的研究中，提出五種結構上的阻礙因素分別為：社會和地理上的限制、交通和費用支出、缺乏活動能力或技能、休閒設施不足、家庭與工作的責任等五種因素，結果發現費用支出是阻礙男、女性參與休閒活動的主要因素。張玉玲（1998）認為個體內的阻礙和個人的休閒喜好有關，如果個體沒有休閒的喜好，就無法自主的選擇休閒活動，則會產生個人內在阻礙的問題；而人際間阻礙和個體的人際協調及合作有關，會影響個體是否順利投入、參與休閒的情境當中；結構性阻礙則和個體實際參與休閒活動有關，個體的外在因素產生休閒阻礙而限制了休閒參與。

　　Jackson and Scott（1999）將休閒阻礙的因素分為四類：1.個人內在心理因素：會使個人對一些特定的活動失去興趣，這些原因包含了休閒態度及部分個人因素。2.人際關係因素：最大的問題來自如何與人聯繫情感。3.結構干擾因素：限制了個人對活動的興趣及參與能力。4.舊有體制因素：指非個人所能控制，而且會阻礙個人休閒之體驗。顏妙桂（2002）指出個人在尋求優質休閒生活時，所可能面對的十類障礙因素則為態度的障礙、溝通的障礙、消費的障礙、經濟的障礙、經驗的障礙、健康的障礙、休閒覺知的障礙、環境資源的障礙、社會文化的障礙、時間的障礙。

四、休閒阻礙相關研究

　　國內學者對休閒阻礙之研究，多數仍參考 Raymore, Godbey, Crawford & von Eye（1993）所發展之休閒阻礙量表，該量表中將休閒阻礙劃分為「個人內在阻礙」、「人際間阻礙」與「結構性阻礙」三大類型。且研究者會因該研究計劃與對象之不同，給予適當性的刪增或更改其量表題目，但對於休閒阻礙類型之區分仍以「個人內在阻礙」、「人際間阻礙」與「結構性阻礙」三大類型為主（孔令嘉，1995；張玉玲，1998；劉佩佩，1998；陳藝文，2000；陳世霖，2006）。相關研究整理如下：

　　Raymore, Godbey, and Crawford（1994）針對青少年休閒阻礙的研究結果發現，女性在「個人內在阻礙」以及「整體阻礙」上顯著高於男性。Hultsman（1995）以休閒阻礙量表，針對 32 名成人研究結果發現「個人理由」、「花費」及「技能」為影響男性的三大休閒阻礙因素，而休閒阻礙對於女性的影響是近似於男性的，但不顯著。

　　張玉玲（1998）研究大學生的休閒阻礙與休閒無聊感，結果發現，大學生之整體休閒阻礙為中等程度，在「結構性阻礙」的平均數最高，而人際方面的休閒阻礙最低，並推論大學生在休閒參與中可能面臨休閒資源、設備、時間、金錢及休閒機會等方面的阻礙較大，並且顯示大學生因無適當或足夠的休閒伙伴而未從事休閒的並不多。陳藝文（2000）以全國十九所公私立大學各學院之學生為研究樣本的研究結果發現，大學生之整體休閒阻礙是為中等程度，而在各分量表中休閒阻礙的平均數高低程度依序為「結構性阻礙」、「個人內在阻礙」、「人際間阻礙」。楊登雅（2002）以大學生為研究對象進行休閒阻礙階層模式驗證時，發現大學生的休閒阻礙主要為缺乏時間、休閒活動使我不愉快以及朋友沒有時間與我一同從事休閒活動。

　　牟鐘福（2003）我國海域運動發展之研究顯示，就整體而言，海域運動阻礙因素對臺灣地區民眾的影響情形，大致屬於中上程度，介於符合無意見之間。阻礙因素最高者為時間限制、設施管理、實體設施、環境資源等結構性阻礙因素。就背景變項的差異比較而言，不同性別、年齡、婚姻狀況、學歷、職業、所得、居住地區及居住區域民眾，在海域運動阻礙因素各構面之得分情形，均有顯著差異存在。胡信吉（2003）發現影響花蓮地區青少年參與休閒活動的阻礙因素，前五項依序為：時間、課業壓力、天候因素、家人態度及休閒場所距離。而花蓮地區青少年休閒阻礙因素類型之強弱程度排序情形依序為：「課業因素」、「外在因素」、「師長因素」、「個人因素」、「休閒資源」。

　　白家倫（2004）研究發現休閒阻礙構面中，最高者為「結構性阻礙」，最低者為「人際間阻礙」，由此可得知，青少年最常受到外來因素而影響休閒之參與。高懿楷（2005）探討基層警察人員之休

閒阻礙，其中「結構性阻礙」因素最高，其次為「人際間阻礙」，而「個人內在阻礙」因素最低。特別是由於工作所帶來之結構性阻礙，如工作責任、時間安排不易等因素影響最為嚴重。陳世霖（2006）探討高科技勞工的休閒阻礙，結果顯示不同高科技產業勞工在性別、年齡、教育程度、職稱、個人月收入等變項上，對於休閒阻礙的各構面皆有顯著差異。張至敏（2008）探討民眾參與視覺藝術活動的休閒阻礙，結果顯示有中下程度的休閒阻礙，阻礙之程度由高至低依序為結構性阻礙、人際間阻礙、個人內在阻礙。結構性阻礙較高的原因在於資訊不足、時段不佳等因素，性別在個人內在阻礙、人際間阻礙及結構性阻礙等三構面均達到顯著差異，

五、小結

　　休閒阻礙有許多不同的類型，透過休閒阻礙的探討，可以瞭解到個人在不同的階層下所產生的不同阻礙。由上述文獻可以看出，Crawford and Godbey.（1987）將休閒阻礙區分為「個人內在阻礙」、「人際間阻礙」與「結構性阻礙」三類型，而此三類型之休閒阻礙分類之研究，多為國內學者採用。水域休閒活動相關的研究中，牟鐘福（2003）在研究中探討個人阻礙與人際間阻礙因素，相當於個人內在阻礙與人際間的阻礙；有關設施管理、環境資源、時間限制、實體設施等四個因素，相當於結構性阻礙，還是不脫上述的範疇。因此本研究採用 Crawford et al.（1987）休閒阻礙理論為藍本，透過探討個人內在阻礙、人際間阻礙、結構性阻礙，來瞭解參與水域活動的休閒阻礙因素。

　　此外，休閒阻礙會因人口統計變項的不同而有差異，說明人口統計變項不同，其休閒阻礙的狀況也不盡相同，因此探討人口統計

變項對於休閒阻礙的差異有其重要性。本研究將人口統計變項置於研究架構中，以期能將民眾在水域休閒活動的休閒阻礙作一詳盡分析。

第四節　休閒滿意度

「滿意度」（satisfaction）一直是各研究用來測量人們對於產品、工作、生活品質、社區或戶外遊憩品質等方面之看法的工具，是一項非常有用的衡量行為指標（侯錦雄、姚靜婉，1997）。Fornell（1992）指出滿意度是對於產品事前的期待，或是其他績效之間比較的標準，與消費之後知覺差異的評估。

Dumazedier（1974）指出休閒滿意度為個人透過休閒活動，對於預期的需求獲得滿足的程度。研究休閒滿意度的重要貢獻在於它可以有效預測生活的品質（Graney, 1975; Palmore, 1979; Riddick & Daniel, 1984）。Franken and Van Raaij（1981）指出，休閒滿意度是一種相對的概念，被判斷於一些相對的標準之中，這些標準可能包括由於先前經驗而得之個體期待、個體成就、或自休閒活動中滿意度的察覺，並說明滿意度是一種相對的指標，通常被界定在期待與實際情況間的矛盾，實際情況未滿足期待時產生不滿；當實際情況符合期待時則產生滿意。

Beard and Ragheb（1980）認為「休閒滿意是個人在參與休閒活動時，獲得正面的看法或感受，為個人知覺目前的休閒經驗及情境感到滿意或滿足的程度，而此種正向的滿足感是來自於個人自身所察覺到或未察覺到的需求滿足。」在此休閒滿意度之概念下，包含了心理、教育、社會、放鬆、生理、美感等六大面向之知覺體驗。

首先在心理的（psychological）面向部分，係指個人參與休閒活動所獲得的心理益處，包括自由感、愉悅感、參與感、智力挑戰等；其次在教育的（educational）面向部分，則是指休閒活動能提供參與者在智力上的刺激，並促進個人的自我瞭解與環境認識；第三則是社會的（social）面向，說明個人參與休閒活動可與他人促進良好關係，提供對人有益的社會互動；第四是放鬆的（relaxational）面向，說明個人參與休閒活動可助於紓解生活壓力與緊張的情緒；第五為生理的（physiological）面向，說明休閒活動能發展體適能、保持健康、控制體重、增進幸福；最後則是美感的（aesthetic）面向，係指休閒活動的場所提供參與者一個舒適、有趣、優美與設計完善的空間。之後並依此「休閒滿意」研究架構，發展出「休閒滿意量表」（leisure satisfaction scale），以測量個體透過參與休閒活動知覺個人的需求而獲得滿足的程度。

Riddick（1986）指出有許多因素會影響休閒滿意的程度，如性別、年齡、對休閒資源的瞭解、休閒價值觀、收入、重要他人的休閒態度，以及壓力源等。這些變項可分為三類：1.傾向因素：指年齡、性別、了解休閒的機會、休閒價值觀，該因素與個人或群體的行為動機有關，因此可預測會對休閒滿意產生支持或抑制的作用；2.能力因素：收入即為此一因素，這與阻礙或促進休閒參與及休閒滿意的資源有關；3.增強因素：指會抑制或形成休閒滿意的因素，例如：壓力事件與好朋友的休閒態度會影響個人的休閒行為，而間接影響休閒滿意。

Mannell and Kleiber（1997）認為，最直接去研究休閒的面向即是去測量人們在休閒情境中經驗到什麼樣的品質及內涵。而探討休閒滿意程度便是為了更有效的瞭解人們對於自身在休閒情境中所經驗到的休閒品質及內涵。Mannell（1999）認為需求滿意是一

種習慣性的參與活動，個人因本身需求而產生動機，並因個人偏好而有實際參與行為，最後達到滿足的體驗，如圖 2-2 所示。因此個人在休閒情境中，是否達到滿意會影響到休閒需求或動機，連帶地影響休閒參與行為或活動。假如行為或參與活動的結果，可以實現需求或動機時，則滿意的經驗會回饋到行為或活動；假如行為的結果無法滿足需求或動機，則會消極地回饋、修正或停止其個人行為或活動，形成一種動態的滿意回饋模式。

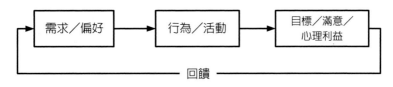

圖 2-2　休閒滿意回饋模式

資料來源：Mannell（1999）

　　高俊雄（1996）指出休閒生活不僅在於消磨時間，其積極意義是促進個體生活品質享受，並從休閒中獲得真正的快樂，所謂真正體會休閒樂趣的人才算是懂得如何過生活的人。因此探討休閒滿意度，對於理解休閒活動與休閒生活有重要的意義。

一、休閒滿意度之衡量

　　Beard and Ragheb（1980）建立「休閒滿意」之研究架構，他們發展出休閒滿意量表（leisure satisfaction scale），以測量個體透過參與休閒活動知覺個人的需求而獲得滿足的程度。前後共施測兩次以考驗休閒滿意量表之信、效度。此量表以 160 位休閒服務業專

家以及 603 人（包括大學生、專家、退休人員、藍領階級）為預試對象，透過因素分析得到六個構面。預試題目經過修正改善後，再針對 347 人進行施測。以同樣的方法進行資料分析並發現結果相似。量表分析最後結果的六個構面：心理的、教育的、社會的、放鬆的、生理的以及美感的。六個構面的信度為.85～.92。兩次測驗的結果相似，然而此量表共有 51 題，作答時間需耗費 20 分鐘左右，為了實際使用上的考量，將量表修正為 24 題的簡易版，整體信度為.93，量表上各項目得分愈高，表示休閒滿意度愈高。

但是 Beard and Ragheb（1980）在量表發展的過程中，提出了一些課題是後續研究值得注意的，並認為只有在解答了上述的問題，研究者才能真正理解休閒滿意此一概念：1.個體從休閒活動中所獲致的滿足感與其年齡存有怎樣的關聯？是否不同的生命週期擁有不同的需求範圍，以致於社會性的滿足、生理的需求等面向在某個生命階段中所扮演角色較其他時期來得重要？2.不同性別的參與者是否會對於休閒活動有不同的需求？3.經濟收入和教育水準與休閒滿意度的關聯為何？4.婚姻狀況對於休閒活動的價值，存有牽連嗎？5.休閒活動對於滿足個人退休後的需求，所扮演的角色為何？

二、休閒滿意度相關研究

在休閒滿意度量表發表後，國內外許多探討休閒滿意度的研究皆採用此量表，以了解民眾在休閒情境中經驗的休閒品質及內涵。近年相關研究整理如下：

Iso-Ahola, Allen and Buttimer（1982）在休閒滿意度之決定因素的研究中，針對美國八年級到大四學生，利用 Beard and Ragheb

（1980）的休閒滿意量表進行休閒滿意度指數的測量。結果指出性別與年級皆無顯著影響。當不考慮任何休閒活動參與或體驗時，性別與教育水準在休閒滿意度測量中都不是影響的變數。劉佩佩（1998）研究未婚女性休閒生活，結果顯示未婚女性的休閒滿意度以放鬆層面滿意度最高；且其休閒滿意會因學歷、平均月收入等變項不同而有差異，並指出未婚女性的休閒時間愈多、休閒花費愈高，休閒活動參與程度愈高休閒滿意度愈高。

梁坤茂（2000）研究教師在參與休閒性社團的休閒滿意情形，休閒滿意程度為中等偏高程度，其中男性高於女性，已婚高於未婚，並指出教師休閒投入愈高，休閒生活滿意度有愈高的趨勢。蔡碧女（2001）則是以老人休閒運動為主題，探討休閒滿意度，結果顯示年齡愈高在休閒滿意總分上愈高且經濟較充裕、夠用者較經濟吃緊者有較高的休閒滿意度。吳珩潔（2001）探討大台北地區休閒滿意與幸福感，結果發現男性在「心理」與「身體」方面的休閒滿意度高於女性；較高的經濟安全感，會導致較高品質的休閒滿意度，並且從休閒活動中體驗到六個層面的休閒滿意度，此外學歷在碩士以上之民眾在「放鬆」層面上的休閒滿意度高於中學以下者。廖柏雅（2004）探討台北市大學生參與休閒活動的滿意度，研究發現男學生從「生理層面」所獲得的滿意程度顯著高於女學生，且不同自覺健康狀況的男、女學生在休閒滿意的六層面上有差異存在，認為個體休閒活動參與頻率，是影響休閒滿意的重要因素。

劉盈足（2005）探討公務員週末之休閒涉入與其休閒滿意度關係，結果顯示在休閒滿意度構面中，以「放鬆」層面平均得分最高，亦即公務員在從事休閒活動時最強調身心的紓解，以達放鬆的目的。周維敏（2005）調查台南市高中職學生休閒活動之滿意，結果發現整體休閒滿意為中度，而滿意層面依高低程度為：放鬆、心理、

教育、社會、美感、生理等層面，而男學生在心理與生理層面滿意
顯著高於女學生。陸象君（2006）研究高雄市成人在各類型之親水
活動滿意度，整體而言，滿意度偏低，其中以放鬆層面滿意度較高，
其次為美學層面、教育層面，最低者為心理層面，此外男性在親水
活動的滿意度較女性為高；學歷在大專以上者，在從事親水活動
時，有較多層面的滿意度被滿足。孫謹杓（2006）調查北部技專校
院教師之休閒滿意度現況，發現不同人口統計變項對教師休閒滿意
度，未因婚姻狀況而有差異，但是在性別、年齡、級職、服務年資、
家庭月總收入等五變項上有顯著差異。

三、小結

　　透過測量參與者的休閒滿意度，可以理解民眾在休閒情境中所
經驗到的休閒品質及內涵。由上述文獻可以看出，Beard and Ragheb
（1980）發展的「休閒滿意度」量表，多為國內外學者所採用，而
其衡量的六個構面：心理的、教育的、社會的、放鬆的、生理的以
及美感的，對於探討休閒滿意度是非常的合適。而作者在發展量表
的過程中也指出性別、教育水準、婚姻狀況、經濟收入等因素對於
休閒滿意度的影響值得重視，相關的研究也顯示不同背景變項的參
與者對於休閒滿意度的各個子構面會有所差異，因此探討人口統計
變項對於休閒滿意度的差異有其重要性。本研究沿用此一休閒滿意
度量表，探討基隆地區水域活動休閒滿意度，並將人口統計變項置
於研究架構中，希望對基隆民眾在水域活動休閒滿意度作一詳盡
分析。

第五節 休閒參與、休閒阻礙與休閒滿意度的關連性

一、休閒活動參與和休閒滿意度之關連性研究

在探討休閒活動參與和休閒滿意度之關連的關連性研究中，Ragheb and Griffith（1982）認為休閒活動參與程度較高則其休閒滿意同樣有較高的趨勢。Kelly（1983）指出個人休閒活動的參與頻率愈高，其休閒滿意度即愈高，生活滿意度也愈高；換言之，透過休閒活動的參與可以促使個人心理、生理、社會需求獲得滿足，進而提高參與者之休閒滿意度，相對地改善其生活品質。

Kao（1992）以休閒滿意為主題，整合多項休閒行為理論相關邏輯與主張，建立休閒滿意模式，並提出以下理論關係：針對某一項休閒活動而言，一個人從參與過程中獲得的休閒滿意愈高時，他未來參與的傾向便愈高；一個人過去參與的頻率愈高，他所感受的能力水準便愈高；一個人從參與過程中與其他參與者之間的互惠交流關係愈佳時，他的滿意便愈高。Guinn（1995）研究休閒活動與休閒滿意度，也指出參與休閒活動程度較高者，在心理、教育、放鬆、生理及美感上有較高的滿意。

吳崇旗、謝智謀、王偉琴（2006）探討休閒參與和休閒滿意度間之影響路徑關係，結果顯示兩者間有中度偏高的相關存在，亦即從事休閒參與的頻率越高，則愈能獲得較高的休閒滿意度。陳肇芳（2007）的研究也驗證了休閒參與和休閒滿意度之間正向的關連。

二、休閒參與和休閒阻礙的相關性探討

休閒參與和休閒阻礙的相關性探討上，Crawford and Godbey（1987）的研究發現，不管個人是否存在休閒偏好，一但有休閒阻礙因素的介入，會導致個人放棄該項休閒活動的參與。Iso-Ahola and Weissinger（1990）亦認為倘若在休閒參與中遭受到各種阻礙帶來的挫折，將會使個體在休閒活動中無法獲得適當的滿足經驗，容易因某些阻礙的問題阻撓了休閒參與活動的機會。

Jackson（1990）發現個人若能非常享受於休閒活動當中，代表著其休閒阻礙是較少的。連婷治（1998）的研究認為休閒阻礙對於休閒參與不具預測力，休閒阻礙和休閒參與沒有關係。但劉佩佩（1999）的研究也發現，整體休閒參與程度與整體休閒阻礙成負相關，即整體休閒活動參與程度越高，整體休閒阻礙度越低。Hubbard and Mannell（2001）以結構方程模式分析休閒阻礙對休閒參與影響，研究發現休閒阻礙對休閒參與影響是負向且顯著的。

林晉宇（2002）的研究則顯示休閒阻礙的確會阻撓休閒活動參與機會，但並非完全終止個體休閒參與之意願，個體仍可能透過改變活動型態或其他的方式繼續從事休閒活動。王玉璽（2006）透過結構方程模式，探討休閒覺知自由、休閒阻礙與休閒參與之關連，結果顯示休閒覺知自由對休閒參與為正向且直接影響，而休閒阻礙對休閒參與為負向且直接影響，休閒覺知自由與休閒阻礙兩者間關係則不明顯。

三、休閒阻礙與休閒滿意度的關連性探討

在休閒阻礙與休閒滿意度的關連性探討上，劉佩佩（1999）探討高雄市未婚女性之休閒時間、休閒花費、休閒活動參與程度、休閒滿意及休閒阻礙的現況及其關係，結果顯示休閒活動參與程度愈高，休閒滿意愈高；休閒活動參與程度愈高，休閒阻礙愈低；休閒滿意愈高，休閒阻礙愈低。

廖柏雅（2004）認為個體在休閒情境下如果採取積極的態度和方法，對環境的阻礙加以克服以達成最終的參與目的時，個體的休閒滿意度也會相對提高。李枝樺（2004）研究休閒阻礙與休閒滿意度之間的關連，結果顯示的休閒阻礙和休閒滿意度的六個構面間皆具有顯著相關性，休閒阻礙愈低者，則感受到的休閒滿意度愈高。陳明勇（2005）探討國小教師休閒阻礙及休閒滿意之現況，結果顯示，國小教師休閒阻礙與休閒滿意度兩構面間皆具有顯著相關，在「個人內在阻礙」、「結構性阻礙」及「整體阻礙」越低時，其休閒滿意度愈高。

陳芝萍（2007）探討已婚職業婦女的休閒阻礙和休閒滿意度間關係，研究發現休閒阻礙之人際間阻礙、結構阻礙構面及整體休閒阻礙與整體休閒滿意度上有顯著線性相關。陳盈臻（2007）探討餐飲從業人員休閒參與、休閒阻礙及休閒滿意度之情形，研究發現餐飲從業人員休閒參與度越高則所受到的休閒阻礙會減低，且休閒參與越高其所感受到的休閒滿意度也隨之增高，但是當休閒阻礙增加時，則休閒滿意度隨之減低。

四、小結

　　透過上述之相關研究可以發現，休閒參與和休閒滿意度之間呈現出正向的關連，而在休閒參與和休閒阻礙上，則顯示出休閒阻礙對休閒參與影響是負向的關連，但是休閒阻礙是否就會一定使得參與者終止某項休閒活動的參與則值得進一步的探討。在休閒阻礙與休閒滿意度的關連性探討上，休閒阻礙是造成參與者的休閒滿意度降低的因素之一，但是不同形式的休閒阻礙對於休閒滿意度的影響，則會因不同的參與者或是活動的類型而有差異。

第參章 研究方法

本研究乃是採用量化的研究設計方式，以研究者自編的「水域活動休閒參與行為問卷」為研究工具，來探討各變項間的關連情形。本章主要針對研究的設計，以及研究工具的發展及實施過程進行說明，共分為以下七節，第一節為研究架構；第二節為研究流程；第三節為研究假設；第四節為研究對象；第五節為研究工具；第六節為研究調查實施；第七節為資料處理。

第一節 研究架構

本研究第一部份旨在探討水域活動休閒參與、休閒阻礙與休閒滿意度之間的現況，並探討不同背景變項基隆地區民眾之水域活動休閒參與行為、休閒阻礙與休閒滿意度差異情形。研究架構如圖 3-1 所示。

第二部分使用結構方程模式（SEM）探討基隆地區民眾水域活動休閒參與行為模式。將休閒參與行為、休閒阻礙與休閒滿意度視為潛在變項（latent variables），透過其所對應之觀察變項（observed variables）以探討各變項間的因果結構關係。潛在變數可分為潛在外生變數（exogenous variable）與潛在內生變數（endogenous variable），外生變數是因，內生變數為果。本研究之內生變數分別：休閒參與行為、休閒阻礙；休閒滿意度則屬於外生變數，此部分之研究乃為了瞭解變項間是否存有因果關係。第二部分之研究架構如圖 3-2 所示。

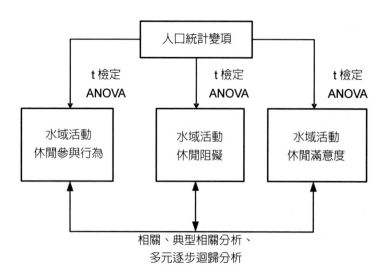

圖 3-1 研究架構圖（一）

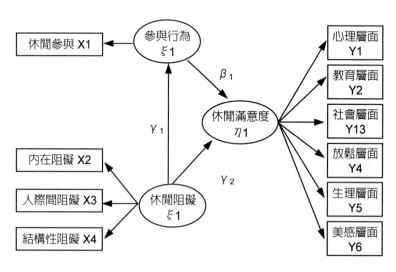

圖 3-2 研究架構圖（二）

第二節　研究流程

本研究於確定研究主題後，透過研究主題之相關文獻，加以蒐集與整理，作為建構問卷的基礎。經由問卷調查的方式，來探討水域活動休閒參與、休閒阻礙與休閒滿意度三者間的關係，以瞭解基隆地區民眾水域活動休閒參與行為模式。在問卷發放之後，進行資料蒐集與分析整理，最後撰寫研究結果，並提出結論與建議。

第三節　研究假設

本節根據本研究之文獻探討，提出本研究之假設如下：

假設1：不同背景變項之參與者在水域活動休閒參與行為、休閒阻礙與休閒滿意度上有顯著差異。

假設2：水域活動參與者之休閒參與行為和休閒阻礙之間呈現負相關。

假設3：水域活動參與者之休閒參與行為和休閒滿意度之間呈現正相關。

假設4：水域活動參與者之休閒阻礙與休閒滿意度之間呈現負相關。

假設5：水域活動參與者之休閒參與行為、休閒阻礙與休閒滿意度各變項之間具有典型相關存在。

假設6：水域活動參與者之休閒參與行為、休閒阻礙能夠有效預測及解釋參與者之休閒滿意度。

假設7：水域活動參與者之休閒參與行為、休閒阻礙對休閒滿意度具有因果結構關係。

假設7-1：水域活動參與者之休閒阻礙會負向影響休閒參與行為。

假設 7-2：水域活動參與者之休閒阻礙會負向影響休閒滿意度。

假設 7-3：水域活動參與者之休閒參與行為會正向影響休閒滿意度。

第四節 研究對象

本研究以基隆地區參與水域休閒活動的民眾為研究對象，在估計無母體的樣本計算公式，假設抽樣誤差不大於 5％，而信賴區間為 95％之條件下，採「絕對精確度法」估算所需之樣本數，有效樣本最少需要 385 份。估算公式如下：

$$n \geq \left[\frac{1.96^2 * \sqrt{0.5 * (1 - 0.5)}}{0.05^2} \right]$$
$$n \geq 384.16 \cong 385$$

本研究採隨機抽樣法，於基隆地區的水域休閒場所發放問卷，為避免無效問卷導致抽樣數不足之問題，故本研究共發放500份問卷。

第五節 研究工具

一、研究工具之編製

本研究以研究者自編的「水域活動休閒參與行為問卷」為研究工具，問卷乃參考國內外相關研究編製而成，內容分為四個部分，

第一部分為休閒參與行為量表;第二部分為休閒阻礙量表;第三部分為休閒滿意度量表;第四部分為基本資料。

第一部分為水域活動休閒參與行為量表,主要在探討個人參與水域休閒活動的意願。本量表係參考 Ragheb and Beard(1982)編制的休閒態度量表(Leisure Attitude Scale)之行為測量部份,共12 題。量表修訂初稿,由研究者參照原量表題目並參考陳南琦(2000)之研究翻譯而成,其後並經相關學者專家審核,逐題加以修改,始完成預試量表,共有 12 道題,採用李克特氏(Likert)五點等距量表予以評分,每題從「非常同意」到「非常不同意」分為五個選項,依序給予 5 分到 1 分。

第二部分為水域活動休閒阻礙量表,探討個人不喜歡或是不想投入水域休閒活動的理由。本量表係參考 Raymore、Godbey、Crawford & Von Eye(1993)編製之休閒阻礙量表(Leisure Constraints Statement)。量表修訂初稿,由研究者參考陳南琦(2000)修正張玉鈴(1998)之翻譯並參照原量表之題目而成,其後並經相關學者專家審核,逐題加以修改,始完成預試量表,共有 21 道題,採用李克特氏(Likert)五點等距量表予以評分,每題從「非常同意」到「非常不同意」分為五個選項,依序給予 5 分到 1 分。

第三部分為休閒滿意度量表,探討個人參與水域活動休閒滿意程度。本量表係參考 Beard and Ragheb(1980)所編制之休閒滿意度量表(Leisure Satisfaction Scale),量表修訂初稿,由研究者參考陳南琦(2000)並參照原量表之題目而成,其後並經相關學者專家審核,逐題加以修改,始完成預試量表,共有 24 道題,採用李克特氏(Likert)五點等距量表予以評分,1 代表「非常不滿意」,5 代表「非常滿意」。

　　第四部分為基本資料，包含「性別」、「年齡」、「婚姻狀況」、「職業」、「學歷」及「平均月收入」等六個變項。

二、問卷預試

（一）試測對象

　　本研究首先於正式問卷發放前採便利抽樣法，於基隆外木山海岸及碧砂漁港進行問卷預試。吳明隆（2005）認為預試對象人數以問卷中包括最多題項之量表的 3-5 倍人數為原則。本研究中的休閒滿意度量表題項最多，共有 24 題，因此本研究預試問卷將在 72-120 份之間，為避免無效問卷的發生，故總計發出 130 份，以達此標準。在剔除填答不完整之無效問卷後，有效問卷共 122 份，問卷回收率為 93.8%。

（二）項目分析

　　經剔除無效預試問卷後，本研究採用內部一致性效標法（criterion of internal consistency）及相關分析法（correlation analysis）進行項目分析，以刪除不良題項。內部一致性效標法是將預試樣本在該量表總分的高低，取極端的 25% 分為高低兩組，再計算個別題目在兩個極端組的得分平均數。具有鑑別度的題目，在兩個極端組之得分應具有顯著差異。而相關分析法則是計算每一個項目與總分的簡單積差相關係數，一般要求在.3 以上，且達統計顯著水準。

　　在休閒參與行為量表項目分析上，可以看到第 7 題「即使在沒有計劃的情況下，我還是可以從事水域休閒活動」、第 10 題「即使

再忙，我仍會參與水域休閒活動」，這兩題的決斷值未達顯著水準，且相關係數偏低，因此予以刪除，休閒參與行為量表項目分析如表3-1所示。

表 3-1　休閒參與行為量表項目分析表

題項	題目	決斷值	與量表總分之相關
1	如果有機會選擇，我會經常參與水域休閒活動	15.681*	.848*
2	我願意增加從事水域休閒活動的時間	31.763*	.883*
3	如果經濟允許，我會購買從事水域休閒活動所需的產品及器材	19.817*	.867*
4	如果有足夠的時間，我會去從事更多的水域休閒活動	18.496*	.882*
5	我會努力去培養水域休閒活動的能力	18.301*	.820*
6	如果有機會選擇，我願意住在具有水域休閒環境的城市中	13.469*	.807*
7	即使在沒有計劃的情況下，我還是可以從事水域休閒活動	1.770	.227
8	我願意參與相關的研習會或課程，以提升參與水域休閒活動能力	20.241*	.876*
9	我贊成增加自由時間以從事水域休閒活動	17.317*	.837*
10	即使再忙，我仍會參與水域休閒活動	1.396	.145
11	我願意花時間在水域休閒活動的教育及準備中	22.539*	.851*
12	在休閒活動中，我會優先考慮水域休閒活動	23.818*	.884*

*$p < .05$

在休閒阻礙量表的項目分析結果顯示，第3題「我因為對水域休閒活動感到不自在，因此不參加此類活動」、第4題「我因為受到朋友的影響，因此不參加水域休閒活動」、第17題「我有便利的

交通工具，就比較會去參與水域休閒活動」、第 18 題「我知道有哪些水域休閒活動可選擇，就比較會去參與」，第 20 題「我有時間，就比較會去參與水域休閒活動」等五題，決斷值皆未達顯著水準，與量表總分之相關亦偏低，因此這五題皆予以刪除。休閒阻礙量表項目分析如表 3-2 所示：

表 3-2　休閒阻礙量表項目分析表

題項	題目	決斷值	與量表總分之相關
1	我因為個性太內向，因此不常參加水域休閒活動	6.147*	.423*
2	我因為家人的反對，因此不參加水域休閒活動	5.6718*	.418*
3	我因為對水域休閒活動感到不自在，因此不參加此類活動	.974	.158
4	我因為受到朋友的影響，因此不參加水域休閒活動	1.578	.146
5	我因為對水域活動沒有興趣，因此不參加此類活動	5.089*	.365*
6	我因為在意別人在水域休閒活動對我的看法，因此不參加此類活動	6.870*	.419*
7	我因為欠缺水域休閒活動的知識，而不參加此類活動	3.996*	.348*
8	我的朋友住得太遠，無法和我一起參加水域休閒活動	5.117*	.309*
9	我的朋友沒有時間，無法和我一起參加水域休閒活動	5.358*	.423*
10	我的朋友缺乏足夠的金錢，無法和我一起參加水域休閒活動	4.467*	.380*
11	我的朋友有許多家庭責任，無法和我一起參加水域休閒活動	6.271*	.518*
12	我的朋友沒有足夠的資訊，無法和我一起參加水域休閒活動	5.071*	.428*

13	我的朋友沒有足夠的技能，無法和我一起參加水域休閒活動	17.990*	.770*
14	我的朋友沒有交通工具，無法和我一起參加水域休閒活動。	7.291*	.517*
15	如果水域休閒活動的設施不那麼擁擠，我就比較會去參與	1.991*	.310*
16	我沒有其他約會，就比較會去參與水域休閒活動	3.048*	.352*
17	我有便利的交通工具，就比較會去參與水域休閒活動	.508	.202*
18	我知道有哪些水域休閒活動可選擇，就比較會去參與	1.578	.266*
19	水域休閒活動的設施較便利，我就比較會去參與	4.768*	.489*
20	我有時間，就比較會去參與水域休閒活動	.837	.212*
21	我的經濟許可，就比較會去參與水域休閒活動	3.378*	.359**

*p < .05

　　第三部分的休閒滿意度量表方面，由於研究者之一 Dr. Ragheb 建議使用者不作改變與修訂才不致影響信度（劉佩佩，1999），故本部分之量表將題項全數保留並考驗其信度。

（三）效度分析

　　效度（validity）一般而言，是指衡量尺度能夠測出研究者所想要衡量之事物的程度；更進一步說，效度係測驗能提供適切資料以做決策的程度，即測驗分數的有效程度；其次，效度為測驗分數能代表它所要測量之能力或特質的程度；以及測驗能達到其編制目的之程度。一般常見的效度主要有兩種不同的類型，分別為內容效度（content-related validity）與建構效度（construct-related validity）。換言之，效度即測量的正確性，指測驗或其他測量工具，能確實測

得其所欲測量的特質或功能之程度（邱皓政，2002）。為使本研究施
測量表具備良好效度，故本研究採用內容效度與建構效度進行分析。

1. 內容效度

內容效度又稱專家效度或表面效度，係指測量工具能涵蓋測量
主題的程度，即量表內容是否涵蓋所要衡量的構念，或者說內容效
度是一個測量本身所包含概念意義範圍或程度，可真正能代表原有
之內容、物質或題目之本意，亦即目的在於確定受試者表現和測驗
內容的代表性樣本之間具有關連性，以及測驗內容是否具有代表程
度。一種衡量是否具有足夠的內容效度，涉及研究人員的主觀判
斷，有些人認為是具有高度內容效度的衡量，在其他人看來可能並
非如此，內容效度的關鍵因素在於發展衡量工具時所遵循的程序
（黃俊英，2001），且一般而言內容效度大多適用於成就測驗，但
對心理及人格測驗則較不適合。

在內容效度部分，本研究問卷之內容係引用學者發展之相關量
表為主要參考，本身所包含概念意義範圍或程度，可真正能代表原
有之內容、物質或題目之本意，亦即目的在於確定受試者表現和測
驗內容的代表性樣本之間具有關連性，以及測驗內容是否具有代表
程度，因此量表在應用上應具有內容效度，另外在問卷之表達方
面，也是與師長、專家及同儕反覆討論而得，希望藉由文獻之探討，
並彙整專家學者的意見，其目的即在求取過程之嚴謹與結果的完整
性，以符合效度之提升。指測量工具在外顯形式上的有效程度，為
一群評定者主觀上對於測量工具外觀上有效程度的評估。

本研究邀請國內相關領域學者專家進行問卷的審視、校訂，使
其內容更具有效性。學者專家組合如表 3-3 所示：

表 3-3　　學者專家組合表

姓名	職　　　　　稱	專長領域
林怜利	經國管理暨健康學院運動健康休閒系副教授兼系主任	休閒管理
林柏化	明志科技大學體育室教授兼室主任	運動休閒
洪新來	中州技術學院教授	休閒管理
蔡守浦	吳鳳技術學院教授兼學務長	運動休閒
藍卉羚	崇右技術學院休閒事業經營系副教授兼系主任	休閒事業經營

2.建構效度

建構效度是指量表能測量理論上某概念或特質的程度，即構念是否能真實反應實際狀況，並進一步推論受試者是否具有某些理論上特質的程度，該特質無法直接測量，卻被學術理論假設是存在的。建構效度又分為收斂效度（convergent validity）和區別效度（discriminate validity）二類。收斂效度是指來自相同構念的這些項目，彼此之間相關要高，就是不同方法測同一特質（trait），相關性要高。區別效度是指來自不同構念之項目，彼此之間相關應較低，就是相同方法測不同的特質，二者的相關性要很低。在建構效度部分，由於驗證性因素分析（confirmatory factor analysis）係以衡量模式進行模式的適合度檢定，以檢定各構面是否具有足夠的收斂效度和區別效度。驗證性因素分析的優點在於模式的假設具有高度的變化性與彈性（邱皓政，2003），其可以估計測量誤差，亦可評量量表之信效度，可以說是一種潛在因素的因素分析（Byrne, 2001; 邱皓政，2003）。

本研究以因素分析測量工具之建構效度，在因素分析的過程中，先以 Kaiser-Meyer-Olkin（KMO）檢定 MSA 值，若 MSA 值大於 0.5 以上，表示問卷資料適合做因素分析；接著以 Bartlett 球形

值（test of sphericity），檢定各變項所組成的相關矩陣，若球形檢定達到 0.05 的顯著水準，則表示量表各變項的相關矩陣有共同因素存在。之後採用主軸法（method of principal axis）中的主成份因素分析法（principal components analysis）來萃取測量題項之共同因素，萃取時以 Kaiser（1960）建議選取特徵值大於 1 的主成份。依據 Kaiser（1974）指出 KMO 係數大於 0.7 表示適合做因素分析。本研究檢定結果發現：水域活動休閒參與行為量表之 KMO 值為.927；水域活動休閒阻礙量表之 KMO 值為.828，這二個分量表之球形檢定卡方值皆達顯著，表示本研究之施測量表適合進行因素分析。取樣適切性量數與球形檢定摘要表如表 3-4 所示：

表 3-4　取樣適切性量數與球形檢定摘要表

分量表	KMO	Bartlett 檢定 近似卡方分配	Bartlett 檢定 自由度	Bartlett 檢定 顯著性
休閒參與行為	.927	4125.637	45	.000*
休閒阻礙	.828	3604.716	120	.000*

*p < .05

（1）休閒參與行為量表

　　經因素分析抽取特徵值大於 1 之因素，於休閒參與行為量表萃取出 1 個因素，命名為「水域休閒活動參與」，累積解釋變異量為 59.51%，顯示本量表具有良好之建構效度。休閒參與行為因素分析統計表如 3-5 所示：

表 3-5　休閒參與行為因素分析統計表

因素	因素名稱	特徵值	解釋變異量%	累積解釋變異量%
一	水域活動休閒參與	71.81	71.814	71.814

經因素分析後，休閒參與行為因素結構摘要如表 3-6 所示：

表 3-6 休閒參與行為因素結構摘要表

題項	題　　　目	因素一
1	如果有機會選擇，我會經常參與水域休閒活動	.855
2	我願意增加從事水域休閒活動的時間	.883
3	如果經濟允許，我會購買從事水域休閒活動所需的產品及器材	.859
4	如果有足夠的時間，我會去從事更多的水域休閒活動	.900
5	我會努力去培養水域休閒活動的能力	.791
6	如果有機會選擇，我願意住在具有水域休閒環境的城市中	.854
7	我願意參與相關的研習會或課程，以提升參與水域休閒活動的能力	.858
8	我贊成增加自由時間以從事水域休閒活動	.822
9	我願意花時間在水域休閒活動的教育及準備中	.780
10	在休閒活動中，我會優先考慮水域休閒活動	.864

（2）休閒阻礙量表

經因素分析抽取特徵值大於 1 之因素，於休閒阻礙量表萃取出 3 個因素，分別命名為「個人內在阻礙」解釋變異量 29.753％、「人際間阻礙」有 19.8%的解釋變異量、「結構性阻礙」則有 13.15%的解釋變異量，累積解釋變異量為 62.704%，顯示本量表具有良好之建構效度。水域休閒活動阻礙因素分析統計表如 3-7 所示：

表 3-7 水域活動休閒阻礙因素分析統計表

因素	因素名稱	特徵值	解釋變異量%	累積解釋變異量%
一	個人內在阻礙	4.761	29.753	29.753
二	人際間阻礙	3.168	19.800	49.554
三	結構性阻礙	2.104	13.150	62.704

經因素分析後，水域活動休閒阻礙因素結構摘要如表3-8所示：

表 3-8 水域活動休閒阻礙因素結構摘要表

題項	題　　　　目	因素一	因素二	因素三
1	我因為個性太內向，因此不常參加水域休閒活動	.758		
2	我因為家人的反對，因此不參加水域休閒活動	.702		
3	我因為對水域活動沒有興趣，因此不參加此類活動	.799		
4	我因為在意別人在水域休閒活動中對我的看法，因此不參加此類活動	.677		
5	我因為欠缺水域休閒活動的知識，而不參加此類活動	.720		
6	我的朋友住得太遠，無法和我一起參加水域休閒活動		.563	
7	我的朋友沒有時間，無法和我一起參加水域休閒活動		.813	
8	我的朋友缺乏足夠的金錢，無法和我一起參加水域休閒活動		.695	
9	我的朋友有許多家庭責任，無法和我一起參加水域休閒活動		.762	
10	我的朋友沒有足夠的資訊，無法和我一起參加水域休閒活動		.383	
11	我的朋友沒有足夠的技能，無法和我一起參加水域休閒活動		.522	
12	我的朋友沒有交通工具，無法和我一起參加水域休閒活動		.614	
13	如果水域休閒活動的設施不那麼擁擠，我就比較會去參與			.433
14	我沒有其他約會，就比較會去參與水域休閒活動			.782
15	水域休閒活動的設施較便利，我就比較會去參與			.444
16	我的經濟許可，就比較會去參與水域休閒活動			.408

（3）水域活動休閒滿意度量表

水域活動休閒滿意度量表共有 24 題，經 Beard and Ragheb（1980）的研究之因素分析，探討出「心理層面」、「教育層面」、「社會層面」、「放鬆層面」、「生理層面」和「美感層面」等六個層面，

由於原作者認為量表已具良好內容效度與建構效度，故將題項全數
保留並考驗其信度。

（四）信度分析

　　信度（reliability）是指衡量工具的可靠程度，如正確性
（accuracy）或精確性（precision），亦指測驗結果的穩定性（stability）
及一致性（consistency）而言（Nunnally, 1978; Gardner, 1995; 黃俊
英，2001）。換言之，信度是探討測量的可靠性，係指測量結果的
一致性或穩定性。在信度分析中，本研究係採用社會科學領域中使
用最為廣泛的 Cronbach's α 係數法，當此值介於預設範圍內時，便
認為該量表具有足夠的內在一致性，表示項目的同質性
（homogeneity）有適量的強度。此方法是 Cronbach 於 1951 年所提
出的量測內部一致性的信度係數，其公式如下所示。

$$Cronbach's\ \alpha = \frac{k}{k-1}\left(1 - \frac{\sum S_i^2}{S^2}\right)$$

　　其中 k 為量表所包含的總題數，S^2 為測驗量表總分的變異量，
S_i^2 為每個測驗題項總分的變異量，所有受訪者在第 i 題之變異數和
若愈小，表示量測出的第 i 題變異很小，使得分子愈大，分子部分
表示總變異減去個別變異，即共變異（covariance）會愈大，其相
關性（correlation）愈高，分子除以分母即共變異佔總變異比例愈
高愈好，代表內部一致性愈高，因此，Cronbach's α 值會介於 0 至
1 之間；對於 Cronbach's α 值多大才算具備有高的信度，不同方法
論學者對此看法也未盡相同（Cronbach, 1951; Nunnally, 1978; Boyle,
1991; DeVellis, 1991; Henson, 2001）。

　　本研究採用 *Cronbach's α* 係數考驗量表的內部一致性，以刪除使總信度 α 值降低之題目，提高量表之信度。各層面信度檢定，則以皮爾森（Pearson）分項對總項相關係數（Item to Total Correlation）及 *Cronbach's α* 值來檢定各因素的內部一致性。根據 Nunnally（1978）的觀點，研究各構念之信度估計建議超過 0.7，則表示各構念是具可靠性的；而 DeVellis（1991）則認為：若 *Cronbach's α* 在 0.6-0.7 之間為最小的可接受值；0.7-0.8 之間為相當好的信度值；至於 0.8-0.9 之間則是非常好的信度值；至於 Henson（2001）則認為信度高低與研究目的有關，若研究者目的在編制衡量某構念的探索性研究問卷時，*Cronbach's α* 值在 0.5-0.6 之間便已經足夠，否則便必須在 0.8 以上為適宜。

　　但必須注意的是信度是指當次測驗所得到結果之一致性與穩定性，並非是指測驗或量表本身所具備的信度，若欲瞭解量表本身的一致性與穩定性則需進行其他再測信度的統計程序；另外，信度是效度的必要條件而非充分條件，信度低表示效度一定較低，但信度高未必代表效度也高（Hayes, Nelson & Jarrett, 1987）。由於 *Cronbach's α* 易受題項、題項間的相關係數平均數與構面數目有關。一般而言，當題項愈多、題項間相關係數平均數愈高以及量表構面愈少時，*Cronbach's α* 值也會愈高。

　　本研究運用吳統雄（1984）提出相關係數及變異數分析，建議需要對信度是否足夠作判斷時，給予以下範圍作可信度高低的參考標準，如表 3-9 所示：

表 3-9 *Cronbach's α* 係數信度高低與參考標準表

信度高低	參考標準
Cronbach's α 係數 ≦ .30	不可信
.30 < *Cronbach's α* 係數 ≦ .40	勉強可信
.40 < *Cronbach's α* 係數 ≦ .50	可信
.50 < *Cronbach's α* 係數 ≦ .70	很可信（最常見）
.70 < *Cronbach's α* 係數 ≦ .90	很可信（次常見）
.90 < *Cronbach's α* 係數	十分可信

資料來源：吳統雄（1984）

1. 水域活動休閒參與行為量表

本研究水域活動休閒參與行為量表經信度考驗後，其 *Cronbach's α* 係數為.954，顯示本量表十分可信。水域活動休閒參與行為信度分析如表 3-10：

表 3-10 水域活動休閒參與行為信度分析表

題號	若刪除該項目之量表平均數	若刪除該項目量表變異數	項目與總分之相關	若刪除該項目之量表信度
1	26.49	56.505	.818	.948
2	26.48	57.257	.848	.947
3	26.68	55.535	.828	.948
4	26.49	52.679	.877	.946
5	26.58	60.164	.740	.952
6	26.54	53.129	.820	.949
7	26.61	57.537	.819	.948
8	26.24	59.592	.781	.950
9	26.72	59.594	.726	.952
10	26.72	57.670	.825	.948
量表總信度 α = .954				

2. 水域活動休閒阻礙量表

本量表經信度考驗後，*Cronbach's* α 係數為.741，表示本量表可信。水域活動休閒阻礙信度分析如表 3-11 所示：

表 3-11　水域活動休閒阻礙信度分析表

題號	若刪除該項目之量表平均數	若刪除該項目量表變異數	項目與總分之相關	若刪除該項目之量表信度
1	47.85	43.463	.373	.705
2	48.05	44.409	.284	.713
3	48.05	44.616	.261	.716
4	48.14	44.684	.294	.713
5	47.78	42.933	.369	.705
6	47.90	43.740	.361	.706
7	47.72	41.730	.513	.691
8	47.97	42.971	.430	.700
9	47.67	41.947	.547	.689
10	47.76	41.415	.550	.687
11	47.86	40.527	.680	.676
12	47.93	40.708	.585	.682
13	47.84	47.770	.025	.737
14	47.69	45.977	.137	.729
15	47.88	47.688	.018	.740
16	47.95	46.452	.063	.741
量表總信度 α = .741				

在水域活動休閒阻礙量表的分項因素之 *Cronbach's* α 值上，「個人內在阻礙」為.856、「人際間阻礙」為.823、「結構性阻礙」為.896，顯示各個分量表同樣具有良好信度。水域活動休閒阻礙因素信度分析摘要如表 3-12 所示：

表 3-12 水域活動休閒阻礙因素信度分析摘要表

因素	因素名稱	題項	Cronbach's α 值
一	個人內在阻礙	1, 2, 3, 4, 5	.856
二	人際間阻礙	6, 7, 8, 9, 10, 11, 12	.823
三	結構性阻礙	13, 14, 15, 16	.896

3.水域活動休閒滿意度量表

本量表經信度考驗後，Cronbach's α 係數為.969，顯示本量表之信度非常高。水域活動休閒滿意度信度分析如表 3-13 所示：

表 3-13 水域活動休閒滿意度信度分析表

題號	若刪除該項目之量表平均數	若刪除該項目量表變異數	項目與總分之相關	若刪除該項目之量表信度
1	70.75	321.413	.833	.967
2	70.97	323.719	.828	.967
3	71.02	323.372	.842	.967
4	70.94	322.487	.840	.967
5	70.77	319.505	.848	.967
6	70.70	320.083	.857	.967
7	70.95	324.507	.821	.967
8	70.78	335.119	.600	.969
9	70.78	322.056	.875	.967
10	70.69	325.333	.811	.967
11	70.73	333.862	.233	.977
12	70.68	325.901	.828	.967
13	70.60	310.680	.916	.966
14	70.70	315.031	.912	.966
15	70.76	316.214	.908	.966
16	70.77	322.672	.838	.967
17	70.76	321.225	.829	.967
18	70.71	316.481	.868	.967

19	70.57	348.930	.084	.973
20	70.71	316.272	.900	.966
21	70.88	326.157	.744	.968
22	70.96	322.517	.864	.967
23	70.85	325.954	.792	.968
24	70.68	336.964	.503	.970
量表總信度 α = .969				

　　在水域活動休閒滿意度量表的分項因素之 *Cronbach's* α 值上，「心理層面」為.944、「教育層面」為.881、「社會層面」為.886、「放鬆層面」為.957、「生理層面」為.805，最後「美感層面」*Cronbach's* α 值為.879。顯示量表下各個因素同樣具有良好信度。水域活動休閒滿意度各因素信度分析摘要如表 3-14 所示：

表 3-14　水域活動休閒滿意度各因素信度分析摘要表

因素	因素名稱	題項	*Cronbach's* α 值
一	心理層面	1, 2, 3, 4	.944
二	教育層面	5, 6, 7, 8	.881
三	社會層面	9, 10, 11, 12	.886
四	放鬆層面	13, 14, 15, 16	.957
五	生理層面	17, 18, 19, 20	.805
六	美感層面	21, 22, 23, 24	.879

　　在此必須另加以說明的是：由於本研究資料信度（data reliability）問題，因本研究係採取問卷調查法進行研究，故勢必針對不同來源問卷考慮共同方法變異（common method variance; CMV）問題（Harman, 1967; Podsakoff & Organ, 1986）。有關本研究處理共同方法變異部分，係採取 Harman's 單因子測試法（one-factor test）進行驗證；此方法被普遍運用在各個研究中，檢定結果將各因素構面

還原，可知施測題項間沒有重疊施測情況發生；同時可以利用驗證性因素分析對本研究所有題項進行模式驗證，分別模式較單一構面模式有較佳的適配度，以確認共同方法變異在研究中是否為一重要的問題，是否會對研究結果造成顯著的影響。大致說來此法雖不甚嚴謹，但仍能對本研究資料作基本檢測動作。而經過實際以 AMOS 6.0 程式測試後，發現原模式所有的配適度指標，均顯著高於單一因子模式，故本研究之 CMV 程度並不嚴重存在，故在此不再贅述。

三、正式問卷編成

本研究之原始問卷經項目分析及信、效度考驗後，編製成正式問卷——「水域活動休閒參與行為問卷」。問卷內容共分為以下四個部分：

(一) 水域活動休閒參與行為：共有 10 題，探討「水域休閒活動參與」此一因素。採用李克特氏（Likert）五點等距量表予以評分，每題從「非常同意」到「非常不同意」分為五個選項，依序給予 5 分到 1 分。

(二) 水域活動休閒阻礙：分為「個人內在阻礙」、「人際間阻礙」、「結構性阻礙」等三個因素加以探討，共有 16 道題。採用李克特氏（Likert）五點等距量表予以評分，分為五個選項，每題從「非常同意」給予 5 分，依序到「非常不同意」給予 1 分。

(三) 水域活動休閒滿意度：包含「心理層面」、「教育層面」、「社會層面」、「放鬆層面」、「生理層面」、「美感層面」等六個因素，共計 24 題。採用李克特氏（Likert）五點等距量表予以評分，1 代表「非常不滿意」，5 代表「非常滿意」。

(四) 基本資料：包含「性別」、「年齡」、「婚姻狀況」、「職業」、「學歷」及「平均月收入」等六個變項。

第六節　研究調查實施

　　本研究於 2008 年 8 月 1 日至 9 月 30 日實施正式問卷調查，採便利抽樣法，於基隆外木山海域、澳底漁村、和平島、基隆港河岸碼頭、碧砂漁港等五處水域休閒活動場地各發放 100 份問卷，總計發出問卷 500 份，刪除 74 份無效問卷後，共計回收 426 份有效問卷，回收率為 85.2%。本研究之受訪者同意填答問卷後，首先詢問受訪者之居住地，如果受訪者之居住地非「基隆市」，則加以排除，以符合本研究之研究範圍。

第七節　資料處理

　　本研究的資料處理部分，預計在問卷回收後，剔除無效問卷，利用 SPSS 10.0 以及 AMOS 6.0 統計套裝軟體進行分析，並以 α=.05 為顯著水準進行統計考驗。為配合本研究目的與研究問題，本研究採用的統計方式如下：

一、信度分析（reliability analysis）

　　本研究採 Cronbach's α 係數探討問卷各題目內部的一致性與可行性，並以 α=.05 為顯著水準進行統計考驗，剔除信度較低之問項。

二、因素分析（factor analysis）

本研究利用因素分析對水域活動休閒參與行為、水域活動休閒阻礙進行構面縮減，以主成分（principal component）因素分析及最大變異量（varimax）旋轉法萃取主要的構面因素。

三、描述性統計（descriptive statistics）

本研究採用敘述性統計分析方法分析樣本基本資料，包括受試者基本資料、水域活動休閒參與行為、水域活動休閒阻礙與水域活動休閒滿意度等構面各問項的平均數、百分比等，並將結果排序分析。

四、獨立樣本 t 檢定（t-test）

為了檢定兩組不同樣本在某一個等距以上變項（應變項）測量值的平均數是否有明顯差異，瞭解樣本在應變項上的平均數高低是否會因自變數不同而有所差異。

五、單因子變異數分析（one-way ANOVA）

探討受試者的基本資料及水域活動休閒參與行為、水域活動休閒阻礙與水域活動休閒滿意度的關係，採用單因子變異數分析檢測其是否有顯著差異存在。若有顯著差異，則使用雪費事後考驗（Scheffe's Post Hoc）進一步檢定單因子變異數分析後，各變數間是否有顯著差異存在。

六、相關分析（correlation analysis）

本研究為了瞭解兩個及以上連續變項之間的相關性，採用皮爾森積差相關（Pearson's correlation coefficients）分析及典型相關分析（canonical Analysis），分析水域活動休閒參與行為、水域活動休閒阻礙與水域活動休閒滿意度相關性。

七、多元逐步迴歸分析（stepwise regression analysis）

本研究將運用多元逐步迴歸分析法瞭解水域活動休閒參與行為、水域活動休閒阻礙與水域活動休閒滿意度關係，建構水域活動休閒參與行為、水域活動休閒阻礙與水域活動休閒滿意度預測方程式。

八、結構方程模式分析

使用結構方程模式（structural equation model, SEM）分析方法，進行休閒參與行為、休閒阻礙與休閒滿意度三者之間的路徑分析，藉以釐清變項間因果關係。

九、多變量變異數分析（Multivariate analysis of variance, MANOVA）

本研究將利用多變量變異數分析分別檢驗不同人口統計變數類型對休閒參與行為、休閒阻礙與休閒滿意度三構念是否有顯著影響。即透過多變量變異數分析來辨識人口統計變數對整體模式各構

念是否有顯著差異，以支持顯著的人口統計變數類型對遊客分群整
體模式探討之必要性。

第肆章　研究結果

　　本章主要針對實際研究調查資料分析所得之研究結果進行陳述，共分為以下七節：第一節為受試者人口統計變項分析；第二節為水域活動休閒參與行為、休閒阻礙與休閒滿意度現況分析；第三節為人口統計變項及水域活動休閒參與行為、休閒阻礙與休閒滿意度之差異分析；第四節為水域活動休閒參與行為、休閒阻礙與休閒滿意度之相關分析；第五節為水域活動休閒參與行為、休閒阻礙對休閒滿意度預測程度分析；第六節水域活動休閒參與行為、休閒阻礙對休閒滿意度之模式分析；第七節多變量變異數分析。

第一節　受試者人口統計變項分析

　　在受試者的人口統計變項資料中，包括了「性別」、「年齡」、「婚姻狀況」、「職業」、「學歷」、「平均月收入」等六個問項，以下針對此六項統計資料作整理。

一、性別

　　在性別部分，性別分佈以「男性」受試者居多，「男性」樣本數為 290 人，百分比為 68.1%；而「女性」樣本數為 136 人，百分

比為 31.9%男性受試者多於女性，男女比例約為 7：3。統計結果如表 4-1 所示：

<p align="center">表 4-1　受試者性別分配統計表</p>

性別	樣本數	百分比（%）	累積百分比（%）
男性	290	68.1	68.1
女性	136	31.9	100
總計	426	100	

二、年齡

在年齡分佈中，以「20～24 歲」的受試者共 121 人佔最多，百分比為 28.4%。其次為「30～39 歲」、「25～29 歲」，樣本數分別為 117 人與 86 人，分別佔 27.5%與 20.2%，可以看出水域休閒活動的參與者在年齡方面以 40 歲以下者居多。40 歲以上的參與者只佔 15.7%。受試者年齡資料整理如表 4-2 所示：

<p align="center">表 4-2　受試者年齡分配統計表</p>

年齡	樣本數	百分比（%）	累積百分比（%）
19 歲以下	35	8.2	8.2
20～24 歲	121	28.4	36.6
25～29 歲	86	20.2	56.8
30～39 歲	117	27.5	84.3
40～49 歲	43	10.1	94.4
50～59 歲	17	4.0	98.4
60 歲以上	7	1.6	100.0
總計	426	100	

三、婚姻狀況

在婚姻狀況部分，以「未婚」受試者居多，「未婚」的參與者為 267 人，百分比為 62.6%；而「已婚」樣本數為 157 人，百分比為 36.9%，「其他」則有 2 人。可以看出「未婚」的受試者多於「已婚」者。統計結果如表 4-3 所示：

表 4-3　受試者婚姻狀況分配統計表

性別	樣本數	百分比（%）	累積百分比（%）
已婚	157	36.9	36.9
未婚	267	62.6	99.5
其他	2	.5	100.0
總計	426	100	

四、職業

受試者職業的分析上，以「上班族」樣本數 161 份（37.8%）為最多，其次為「學生」樣本數 117 份（27.5%）。其餘依序為「自由業」、「軍警公教」、「其他」，樣本數分別為 79 份（18.5%）、52 份（12.2%）、11 份（2.6%）。職業部分最少的為「無業或退休」樣本數 6 份（1.4%）。受試者職業資料整理如表 4-4 所示：

表 4-4　受試者職業分配統計表

職業	樣本數	百分比（%）	累積百分比（%）
軍警公教	52	12.2	12.2
上班族	161	37.8	50.0
自由業	79	18.5	68.5
學生	117	27.5	96.0
無業或退休	6	1.4	97.4
其他	11	2.6	100.0
總計	476	100	

五、學歷

在學歷的統計資料方面，以「大學（專）」受試者 277 人為最多，百分比為 65%；其次為「高中（職）」的 78 人，百分比佔 18.3%；「研究所及以上」則有 68 人；百分比為 16%；最少的是「國（初）中及以下」有 3 人，百分比為.7%。受試者學歷資料整理如表 4-5 所示：

表 4-5　受試者學歷分配統計表

教育程度	樣本數	百分比（%）	累積百分比（%）
國（初）中及以下	3	.7	.7
高中（職）	78	18.3	19.0
大學（專）	277	65.0	84.0
研究所及以上	68	16.0	100.0
總計	426	100	

六、平均月收入

在平均月收入的統計資料方面，以「10,001～30,000 元」樣本數 132 人為最多，百分比為 31%；其次為「30,001～40,000 元」的受試者有 87 人，百分比為 20.4%；其餘依序為「5,001 元～10,000元、「40,001～50,000 元」、「50,001 元以上」之樣本數分別為 79 人、53 人、47 人，分別佔百分比 18.5%、12.5%、11%；最少的部分為「5,000 元以下」有 28 人，百分比為 6.6%。受試者平均月收入資料整理如表 4-6 所示：

表 4-6 受試者平均月收入分配統計表

平均月收入	樣本數	百分比（%）	累積百分比（%）
5,000 元以下	28	6.6	6.6
5,001～10,000 元	79	18.5	25.1
10,001～30,000 元	132	31.0	56.1
30,001～40,000 元	87	20.4	76.5
40,001～50,000 元	53	12.5	89.0
50,001 元以上	47	11.0	100.0
總計	426	100	

七、小結

基隆地區參與水域活動的民眾以 20～29 歲的未婚男性居多，在職業上以上班族為多，在教育程度上以「大學（專）」以上的民眾為多，平均的月收入多為 10,000～40,000 元這個區間。

第二節 水域活動休閒參與行為、休閒阻礙與休閒滿意度現況分析

一、水域活動休閒參與行為現況分析

本部分在瞭解受試者對於水域活動休閒參與行為之認知，測量方法採李克特 5 點量表，依同意程度分別從「非常不同意」、「不同意」、「普通」、「同意」與「非常同意」給予 1-5 分的分數，受訪者問項得分越高，代表其越同意問項之陳述。

由「水域休閒活動參與行為因素」的平均得分來看，受試者的同意度得分為 2.9507，整體而言受試者對於水域活動休閒參與之同

意度為「普通」程度。再由各個題項來看，得分較高的問項依序為「我贊成增加自由時間以從事水域休閒活動」、「我願意增加從事水域休閒活動的時間」、「如果有足夠的時間，我會去從事更多的水域休閒活動」、「如果有機會選擇，我會經常參與水域休閒活動」，可以看出受試者在對於水域休閒活動參與行為的態度上，對於水域活動的參與意願較高。

而平均得分較低的問項依序為「我願意花時間在水域休閒活動的教育及準備中」、「在休閒活動中，我會優先考慮水域休閒活動」、「我願意參與相關的研習會或課程，以提升參與水域休閒活動的能力」。由這些問項平均得分較低可以發現，雖然受試者對於水域休閒活動有意願參與，但卻對於花更多時間在準備與學習水域休閒活動的知識技能上，同意度卻偏低。受試者對水域活動休閒參與行為現況描述性統計分析如表 4-7 所示：

表 4-7　受試者對水域活動休閒參與行為現況描述性統計分析

題項	題目	平均數	標準差	排序
1	如果有機會選擇，我會經常參與水域休閒活動	3.02	1.011	3
2	我願意增加從事水域休閒活動的時間	3.03	.924	2
3	如果經濟允許，我會購買從事水域休閒活動所需的產品及器材	2.82	1.076	7
4	如果有足夠的時間，我會去從事更多的水域休閒活動	3.02	1.238	3
5	我會努力去培養水域休閒活動的能力	2.93	.798	6
6	如果有機會選擇，我願意住在具有水域休閒環境城市	2.96	1.273	5
7	我願意參與相關的研習會或課程，以提升參與水域休閒活動的能力	2.89	.931	8
8	我贊成增加自由時間以從事水域休閒活動	3.26	.807	1
9	我願意花時間在水域休閒活動的教育及準備中	2.78	.860	10
10	在休閒活動中，我會優先考慮水域休閒活動	2.79	.915	9
水域休閒活動參與行為因素		2.95	.836	

二、水域活動休閒阻礙現況分析

本部分在瞭解受試者對於水域活動休閒阻礙之情況，測量方法採李克特 5 點量表，依同意程度分別從「非常不同意」、「不同意」、「普通」、「同意」與「非常同意」給予 1-5 分的分數，受訪者問項得分越高，代表其越同意問項之陳述。

研究結果顯示，在水域活動休閒阻礙的三個因素上，同意度平均得分依序為「結構性阻礙」、「人際間阻礙」、「個人內在阻礙」，可以得知在水域活動休閒阻礙上，受試者對於「結構性阻礙」此一因素的同意度最高，顯示在水域活動上，由於水域活動的便利性與環境因素造成了「結構性阻礙」同意度較高的原因；其次為「人際間阻礙」，由於水域活動在本質上比較需要有同伴的參與，因此造成了「人際間阻礙」的同意度亦較高。受試者對水域活動休閒阻礙現況描述性統計如表 4-8 所示：

表 4-8 受試者對水域活動休閒阻礙現況描述性統計分析

因素	因素名稱	平均數	標準差	排序
一	個人內在阻礙	2.8995	.75910	3
二	人際間阻礙	3.0436	.64084	2
三	結構性阻礙	3.0695	.83630	1

（一）個人內在阻礙

從「個人內在阻礙」因素加以分析，結果顯示阻礙同意度最高的問項為「我因為欠缺水域休閒活動的知識，而不參加此類活動」、「我因為個性太內向，因此不常參加水域休閒活動」，顯示受試者個人對於水域休閒活動阻礙的因素源自於知識的欠缺與個人的特性。而平均得分最低的問項為「我因為在意別人在水域休閒活動中

對我的看法，因此不參加此類活動」，顯示別人的看法較不會成為個人在水域休閒活動中的阻礙。受試者對水域活動個人內在阻礙描述性統計分析如表 4-9 所示：

表 4-9　受試者對水域活動個人內在阻礙描述性統計分析

題項	題目	平均數	標準差	排序
1	我因為個性太內向，因此不常參加水域休閒活動	3.02	.933	2
2	我因為家人的反對，因此不參加水域休閒活動	2.82	.954	3
3	我因為對水域活動沒有興趣，因此不參加此類活動	2.82	.968	3
4	我因為在意別人在水域休閒活動中對我的看法，因此不參加此類活動	2.74	.882	5
5	我因為欠缺水域休閒活動的知識，而不參加此類活動	3.09	1.022	1

（二）人際間阻礙

　　由「人際間阻礙」因素來看，同意度平均得分較高的因素為「我的朋友有許多家庭責任，無法和我一起參加水域休閒活動」、「我的朋友沒有時間，無法和我一起參加水域休閒活動」、「我的朋友沒有足夠的資訊，無法和我一起參加水域休閒活動」。

　　在人際間阻礙中較低的問項則為「我的朋友缺乏足夠的金錢，無法和我一起參加水域休閒活動」、「我的朋友沒有交通工具，無法和我一起參加水域休閒活動」、「我的朋友住得太遠，無法和我一起參加水域休閒活動」，顯示朋友的經濟及交通方面的因素較不會構成阻礙。受試者對水域活動人際間阻礙描述性統計分析如表 4-10 所示：

表 4-10 受試者對水域活動人際間阻礙描述性統計分析

題項	題目	平均數	標準差	排序
6	我的朋友住得太遠，無法和我一起參加水域休閒活動	2.98	.911	5
7	我的朋友沒有時間，無法和我一起參加水域休閒活動	3.15	.949	2
8	我的朋友缺乏足夠金錢，無法和我一起參加水域休閒活動	2.90	.910	7
9	我的朋友有許多家庭責任，無法和我一起參加水域休閒活動	3.20	.877	1
10	我的朋友沒有足夠的資訊，無法和我一起參加水域休閒活動	3.12	.937	3
11	我的朋友沒有足夠的技能，無法和我一起參加水域休閒活動	3.01	.880	4
12	我的朋友沒有交通工具，無法和我一起參加水域休閒活動	2.94	.973	6

（三）結構性阻礙

在「結構性阻礙」的各道題目上，同意度較高者為「我沒有其他約會，就比較會去參與水域休閒活動」、「如果水域休閒活動的設施不那麼擁擠，我就比較會去參與」，顯示水域休閒活動對於受試者而言並非休閒活動中最優先的一項活動，且對於參與水域休閒活動的人潮多寡會影響其參與的意願。而阻礙同意度較低的題目為「我的經濟許可，就比較會去參與水域休閒活動」、「水域休閒活動的設施較便利，我就比較會去參與」，因此經濟與交通因素較不構成結構性阻礙的因素，此點與人際間阻礙的結果相似。受試者對水域活動結構性阻礙描述性統計分析如表 4-11 所示：

表 4-11　受試者對水域活動結構性阻礙描述性統計分析

題項	題目	平均數	標準差	排序
13	如果水域休閒活動設施不那麼擁擠，我比較會去參與	3.03	.915	2
14	我沒有其他約會，就比較會去參與水域休閒活動	3.18	1.023	1
15	水域休閒活動的設施較便利，我就比較會去參與	2.99	.994	3
16	我的經濟許可，就比較會去參與水域休閒活動	2.92	1.200	4

三、水域活動休閒滿意度

　　從水域活動休閒滿意度的各個因素的滿意度分析，滿意度最高的因素依序為「生理層面」、「放鬆層面」，顯示水域活動對於受試者而言最主要在於生理上的放鬆；而在滿意度較低的因素則為「心理層面」、「美感層面」，表示水域休閒在受試者的滿意度上較少有心理及美感層面滿意成分在內。受試者對水域活動休閒滿意度描述性統計分析如表 4-12 所示：

表 4-12　受試者對水域活動休閒滿意度現況描述性統計分析

因素	因素名稱	平均數	標準差	排序
一	心理層面	2.9341	.88459	6
二	教育層面	3.0559	.80752	4
三	社會層面	3.1371	.85120	3
四	放鬆層面	3.1506	1.03831	2
五	生理層面	3.1700	.81340	1
六	美感層面	3.0165	.76538	5

（一）心理層面休閒滿意

首先在水域活動「心理層面」休閒滿意因素上，滿意度最高的是「我覺得水域休閒活動是很有趣」，顯示受試者認為水域休閒活動可以帶來趣味性。而滿意度最低的問項為「參與水域休閒活動讓我有成就感」，表示水域活動讓受試者較無法感受到成就。受試者對水域活動心理層面休閒滿意描述性統計分析如表 4-13 所示：

表 4-13　受試者對水域活動心理層面休閒滿意描述性統計分析

題項	題目	平均數	標準差	排序
1	我覺得水域休閒活動是很有趣	3.10	1.006	1
2	參與水域休閒活動帶給我自信心	2.88	.932	3
3	參與水域休閒活動讓我有成就感	2.83	.928	4
4	在水域休閒活動中我可以運用許多不同技巧與能力	2.92	.959	2

（二）教育層面休閒滿意

在「教育層面」休閒滿意度因素上，滿意度最高者為「參與水域休閒活動能使我有機會嘗試新事物」，顯示受試者多認為水域活動能提供新的休閒體驗。而滿意度偏低者則是「水域休閒活動幫助我瞭解自己」，因此在教育層面的意義上，受試者較無法從水域活動的幫助下更加瞭解自我。受試者對水域活動教育層面休閒滿意描述性統計分析如表 4-14 所示：

表 4-14　受試者對水域活動教育層面休閒滿意描述性統計分析

題項	題目	平均數	標準差	排序
5	參與水域休閒活動能使我增廣見聞	3.09	1.047	2
6	參與水域休閒活動能使我有機會嘗試新事物	3.16	1.018	1
7	水域休閒活動幫助我瞭解自己	2.90	.912	4
8	水域休閒活動幫助我瞭解他人	3.08	.758	3

（三）社會層面休閒滿意

　　從「社會層面」休閒滿意度而言，滿意度較高的問項為「在參與水域休閒活動時，可以和喜歡這類休閒活動的人交往」、「水域休閒活動幫助我和別人發展友好的關係」，顯示受試者對於水域休閒活動增進社會互動的面向上滿意度較高。受試者對水域活動社會層面休閒滿意描述性統計分析如表 4-15 所示：

表 4-15　受試者對水域活動社會層面休閒滿意描述性統計分析

題項	題目	平均數	標準差	排序
9	水域休閒活動可以讓我和別人接觸互動	3.08	.936	4
10	水域休閒活動幫助我和別人發展友好的關係	3.17	.895	1
11	在參與水域休閒活動時，我所遇見的人都很友善	3.12	1.793	3
12	在參與水域休閒活動時，可以和喜歡這類活動的人交往	3.17	.859	1

（四）放鬆層面休閒滿意

　　在「放鬆層面」因素中，受試者滿意度較高的問項為「水域休閒活動對放鬆我的身心有正面幫助」、「水域休閒活動對紓解我的壓

力有正面幫助」，顯示水域活動對於受試者而言，的確存在有舒緩身心、紓解壓力的效果。受試者對水域活動放鬆層面休閒滿意描述性統計分析如表 4-16 所示：

表 4-16　受試者對水域活動放鬆層面休閒滿意描述性統計分析

題項	題目	平均數	標準差	排序
13	水域休閒活動對放鬆我的身心有正面幫助	3.26	1.242	1
14	水域休閒活動對紓解我的壓力有正面幫助	3.16	1.114	2
15	水域休閒活動對穩定我的情緒有正面幫助	3.10	1.082	3
16	我參與水域休閒活動是因為我喜歡這類活動	3.08	.955	4

（五）生理層面休閒滿意

由「生理層面」休閒滿意平均數來看，滿意度較高者為「水域休閒活動幫助我恢復體力」、「水域休閒活動能增進我的體適能」、「水域休閒活動幫助我保持身心健康」，顯示水域活動對受試者而言，在「生理層面」滿意度問項上，滿意度皆達到一定的水準。受試者對水域活動生理層面休閒滿意描述性統計分析如表 4-17 所示：

表 4-17　受試者對水域活動生理層面休閒滿意描述性統計分析

題項	題目	平均數	標準差	排序
17	水域休閒活動對我而言具有挑戰性	3.10	1.013	4
18	水域休閒活動能增進我的體適能	3.15	1.120	2
19	水域休閒活動幫助我恢復體力	3.29	.851	1
20	水域休閒活動幫助我保持身心健康	3.15	1.089	2

（六）美感層面休閒滿意

最後，由「美感層面」滿意度加以分析，得分最高的題項為「我是在一個經過精心設計的場所或地區，參與我的水域休閒活動」，顯示受試者對於其身處的水域活動場所的設計，具有一定的滿意度。受試者對水域活動美感層面休閒滿意描述性統計分析如表 4-18 所示：

表 4-18　受試者對水域活動美感層面休閒滿意描述性統計分析

題項	題目	平均數	標準差	排序
21	我是在一個清潔場所或地區參與我的水域休閒活動	2.98	.942	3
22	我是在一個有趣場所或地區參與我的水域休閒活動	2.90	.932	4
23	我是在一個優美場所或地區參與我的水域休閒活動	3.01	.894	2
24	我是在一個經過精心設計場所或地區，參與我的水域休閒活動	3.18	.799	1

第三節　人口統計變項及水域活動休閒參與行為、休閒阻礙與休閒滿意度差異分析

本節將針對不同人口統計變項對於水域活動休閒參與行為、休閒阻礙與休閒滿意度進行差異分析，以瞭解不同人口統計變項之受試者對於水域活動休閒參與行為、休閒阻礙與休閒滿意度之認知差異。

一、水域活動休閒參與行為

（一）性別

　　在不同性別對於水域活動休閒參與行為的獨立 t 考驗分析方面，結果顯示在不同性別的受試者對於水域活動休閒參與行為上有顯著差異。經比較平均數後顯示，男性在水域活動休閒參與行為的同意度上高於女性。不同性別對水域活動休閒參與行為獨立 t 考驗分析如表 4-19 所示：

表 4-19　性別對水域活動休閒參與行為獨立 t 考驗分析表

構面名稱	性別	平均數	標準差	t 值	顯著性
參與行為	男	3.0203	.83771	2.525	.012*
	女	2.8022	.81717		

*表 p＜.05

（二）年齡

　　不同年齡的受試者在水域活動休閒參與行為的單因數變異數分析中，發現不同年齡的受試者在水域活動休閒參與行為有顯著差異。經事後檢驗發現，「30～39 歲」及「40 歲以上」同意度高於「19 歲以下」。不同年齡層對水域活動休閒參與行為差異分析如表 4-20 所示：

表 4-20　年齡對水域活動休閒參與行為差異分析表

構面名稱	年齡	平均分數	標準差	F 值	顯著性	事後檢驗
參與行為	1. 19 歲以下	2.5514	.63956	5.397	.000*	5>1 4>1
	2. 20～24 歲	2.7719	.76770			
	3. 25～29 歲	3.0395	.89236			
	4. 30～39 歲	3.0829	.81286			
	5. 40 歲以上	3.1373	.90367			

*表 p＜.05

（三）婚姻狀況

　　從婚姻狀況分析中，研究結果顯示不同婚姻狀況的受試者對水域活動休閒參與行為有顯著差異產生。經事後檢驗發現，已婚者會高於未婚者。不同婚姻狀況對水域活動休閒參與行為差異分析如表4-21所示：

表 4-21　婚姻狀況對水域活動休閒參與行為差異分析表

構面名稱	婚姻狀況	平均分數	標準差	F 值	顯著性	事後檢驗
參與行為	1.已婚	3.2675	.85614	19.433	.000*	1>2
	2.未婚	2.7644	.76971			
	3.其他	2.9500	.63640			

*表 p＜.05

（四）職業

　　不同職業類別的受試者在水域活動休閒參與行為的單因數變異數分析中，結果顯示不同職業的受試者對水域活動休閒參與行為有顯著差異產生。經事後檢驗發現，自由業會高於學生。不同職業對水域活動休閒參與行為差異分析如表4-22所示：

表 4-22　職業對水域活動休閒參與行為差異分析表

構面名稱	職業	平均分數	標準差	F 值	顯著性	事後檢驗
參與行為	1.軍警公教	3.0808	.76953	3.198	.013*	3>4
	2.上班族	2.9596	.87145			
	3.自由業	3.1405	.84452			
	4.學生	2.7444	.77831			
	5.無業、退休及其他	3.0059	.82876			

*表 p＜.05

（五）學歷

從受試者的學歷加以分析，研究顯示不同學歷的受試者對水域活動休閒參與行為並沒有顯著差異。不同學歷對水域活動休閒參與行為差異分析如表 4-23 所示：

表 4-23 學歷對水域活動休閒參與行為差異分析表

構面名稱	教育程度	平均分數	標準差	F 值	顯著性	事後檢驗
參與行為	高中（職）以下	2.8605	.77583	1.772	.171	
	大學（專）	2.9375	.86093			
	研究所及以上	3.1118	.79335			

（六）平均月收入

不同平均月收入的受試者在水域活動休閒參與行為的單因數變異數分析中，發現不同平均月收入的受試者有顯著差異產生。表示受試者水域活動休閒參與行為會因受試者平均月收入的不同而產生差異。

經事後檢驗發現在不同平均月收入的受試者在水域活動休閒參與行為上，40,001～50,000 元高於 10,000 元以下、10,001～30,000 元及 50,001 元以上，有顯著差異。不同平均月收入對水域活動休閒參與行為差異分析如表 4-24 所示：

表 4-24 平均月收入對水域活動休閒參與行為差異分析表

構面名稱	收入	平均分數	標準差	F 值	顯著性	事後檢驗
參與行為	1. 10,000 元以下	2.7533	.80263	7.291	.000	
	2. 10,001～30,000 元	2.8773	.78484			4>1
	3. 30,001～40,000 元	3.0690	.85417			4>2
	4. 40,001～50,000 元	3.4377	.84903			4>5
	5. 50,001 元以上	2.8383	.79251			

二、水域活動休閒阻礙

（一）性別

在不同性別對於水域活動休閒阻礙的獨立 t 考驗分析方面，結果顯示在不同性別的受試者對於水域活動休閒阻礙的「個人內在阻礙」上有顯著差異。經比較平均數後顯示，女性在「個人內在阻礙」的因素上高於男性。不同性別對水域活動休閒阻礙獨立 t 考驗分析如表 4-25 所示：

表 4-25　性別對水域活動休閒阻礙獨立 t 考驗分析表

構面名稱	性別	平均數	標準差	t 值	顯著性
個人內在阻礙	男	2.8400	.73474	-2.376	.018*
	女	3.0265	.79659		
人際間阻礙	男	3.0039	.59739	-1.870	.062
	女	3.1282	.71993		
結構性阻礙	男	3.0517	.86722	.700	.484
	女	2.9908	.76764		

*表 p＜.05

（二）年齡

不同年齡的受試者在水域活動休閒阻礙的單因數變異數分析中，發現不同年齡的受試者在「個人內在阻礙」、「結構性阻礙」這兩個因素上有顯著差異。表示受試者在水域活動休閒阻礙上會因受試者年齡的不同而產生差異。

經事後檢驗發現，在「個人內在阻礙」因素中，19 歲以下會高於 30〜39 歲及 40 歲以上的受試者；20〜24 歲同樣也高於 30〜

39 歲及 40 歲以上的受試者。在「結構性阻礙」的因素上，經事後檢驗結果顯示，25～29 歲、30～39 歲及 40 歲以上的受試者在此阻礙因素上會高於 19 歲以下、20～24 歲的受試者，有顯著差異。不同年齡層對水域活動休閒阻礙差異分析如表 4-26 所示：

表 4-26　年齡對水域活動休閒阻礙差異分析表

構面名稱	年齡	平均分數	標準差	F 值	顯著性	事後檢驗
個人內在阻礙	1. 19 歲以下	3.2514	.72492	7.390	.000*	1>4 1>5 2>4 2>5
	2. 20～24 歲	3.1107	.78526			
	3. 25～29 歲	2.8442	.77027			
	4. 30～39 歲	2.7009	.61902			
	5. 40 歲以上	2.7522	.79855			
人際間阻礙	1. 19 歲以下	3.0408	.42232	1.416	.228	
	2. 20～24 歲	3.1216	.72226			
	3. 25～29 歲	3.1080	.71544			
	4. 30～39 歲	2.9707	.55631			
	5. 40 歲以上	2.9488	.60492			
結構性阻礙	1. 19 歲以下	2.5286	.46483	9.443	.000*	3>1, 3>2 4>1, 4>2 5>1, 5>2
	2. 20～24 歲	2.7893	.78661			
	3. 25～29 歲	3.1773	.88356			
	4. 30～39 歲	3.2415	.83494			
	5. 40 歲以上	3.1828	.81601			

*表 p < .05

（三）婚姻狀況

在婚姻狀況此一人口統計變項上，研究結果顯示不同婚姻狀況的受試者對水域活動休閒阻礙的「個人內在阻礙」、「人際間阻礙」及「結構性阻礙」等三個因素皆有顯著差異產生。

　　在「個人內在阻礙」因素中，經事後檢驗發現，婚姻狀況為「未婚」或「其他」者會高於「已婚」的受試者，有顯著差異。從「人際間阻礙」的分析發現，未婚者在此一因素上會高於已婚者，達到顯著差異水準。從「結構性阻礙」因素而言，則是已婚者在此一因素上高於未婚者，有顯著差異產生。不同婚姻狀況對水域活動休閒阻礙差異分析如表 4-27 所示：

表 4-27　婚姻狀況對水域活動休閒阻礙差異分析表

構面名稱	年齡	平均分數	標準差	F 值	顯著性	事後檢驗
個人內在阻礙	1.已婚	2.6382	.68618	17.574	.000*	2>1 3>1
	2.未婚	3.0449	.75578			
	3.其他	4.0000	.84853			
人際間阻礙	1.已婚	2.8608	.58678	10.902	.000*	2>1
	2.未婚	3.1477	.64964			
	3.其他	3.5000	.10102			
結構性阻礙	1.已婚	3.3933	.81463	26.048	.000*	1>2
	2.未婚	2.8193	.77458			
	3.其他	3.1250	1.23744			

*表 $p < .05$

（四）職業

　　不同職業類別的受試者在水域活動休閒阻礙的單因數變異數分析中，結果發現不同職業的受試者對水域活動休閒阻礙的「個人內在阻礙」及「結構性阻礙」這二個因素上有顯著差異產生。表示受試者在休閒阻礙中的「個人內在阻礙」及「結構性阻礙」會因為職業的不同而有差異。

　　經事後檢驗發現，在「個人內在阻礙」的因素上，學生會高於上班族及自由業，有顯著差異產生。而在「結構性阻礙」因素中，

則顯示學生在此阻礙因素上會低於軍警公教、上班族、自由業及無業、退休及其他，達顯著差異。不同職業對水域活動休閒阻礙差異分析如表4-28所示：

表 4-28　職業對水域活動休閒阻礙差異分析表

構面名稱	年齡	平均分數	標準差	F 值	顯著性	事後檢驗
個人內在阻礙	1.軍警公教	2.8577	.71328	5.416	.000*	4>2 4>3
	2.上班族	2.8497	.72699			
	3.自由業	2.6810	.70857			
	4.學生	3.1521	.81437			
	5.無業、退休及其他	2.7765	.62802			
人際間阻礙	1.軍警公教	3.1648	.60038	1.526	.194	
	2.上班族	3.0674	.67500			
	3.自由業	2.9132	.55678			
	4.學生	3.0269	.64625			
	5.無業、退休及其他	3.1681	.71292			
結構性阻礙	1.軍警公教	3.2885	.73828	12.616	.000*	1>4 2>4 3>4 5>4
	2.上班族	3.0730	.85039			
	3.自由業	3.3449	.90343			
	4.學生	2.6218	.66922			
	5.無業、退休及其他	3.2353	.62793			

*表 $p < .05$

（五）學歷

　　從受試者的學歷而言，不同學歷的受試者對水域活動休閒阻礙的「個人內在阻礙」的因素上有顯著差異產生。經事後檢驗顯示，研究所以上學歷的受試者在此一阻礙因素上顯著低於高中（職）以下及大學（專）的受試者。不同學歷對水域活動休閒阻礙差異分析如表4-29所示：

表 4-29　學歷對水域活動休閒阻礙差異分析表

構面名稱	年齡	平均分數	標準差	F 值	顯著性	事後檢驗
個人 內在阻礙	1.高中（職）以下	3.0741	.71095	6.268	.002*	1>3 2>3
	2.大學（專）	2.9119	.78798			
	3.研究所及以上	2.6412	.62348			
人際間 阻礙	1.高中（職）以下	3.1323	.47368	1.580	.207	
	2.大學（專）	3.0418	.68681			
	3.研究所及以上	2.9454	.61211			
結構性 阻礙	1.高中（職）以下	2.9506	.87983	2.712	.068	
	2.大學（專）	3.0045	.82490			
	3.研究所及以上	3.2426	.80804			

*表 $p < .05$

（六）平均月收入

　　不同平均月收入的受試者在水域活動休閒阻礙的單因數變異數分析，發現不同平均月收入的受試者在「個人內在阻礙」、「人際間阻礙」及「結構性阻礙」等三個因素上有顯著差異產生。表示水域活動休閒阻礙會因受試者平均月收入的不同而產生差異。

　　經事後檢驗發現在不同平均月收入的受試者在「個人內在阻礙」因素中，10,000 元以下的受試者會高於 30,001～40,000 元及 40,001～50,000 元的受試者，有顯著差異。在「人際間阻礙」的因素中，平均月收入為 10,001～30,000 元的受試者在此一阻礙因素上會大於 30,001～40,000 元及 40,001～50,000 元的受試者。最後，在「結構性阻礙」的事後檢驗顯示，30,001～40,000 元及 50,001 元以上的受試者會高於平均月收入在 10,000 元以下的受試者。而 40,001～50,000 元的受試者也顯著高於 10,000 元以下及 10,001～30,000 元平均月收入者。不同平均月收入對水域活動休閒阻礙差異分析如表 4-30 所示：

表 4-30 平均月收入對水域活動休閒阻礙差異分析表

構面名稱	年齡	平均分數	標準差	F 值	顯著性	事後檢驗
個人內在阻礙	1. 10,000 元以下	3.2019	.83440	9.969	.000*	1>3 1>4
	2. 10,001～30,000 元	2.9273	.71164			
	3. 30,001～40,000 元	2.6575	.65479			
	4. 40,001～50,000 元	2.5623	.70061			
	5. 50,001 元以上	2.9617	.67841			
人際間阻礙	1. 10,000 元以下	3.0547	.62783	5.749	.000*	2>3 2>4
	2. 10,001～30,000 元	3.1959	.69794			
	3. 30,001～40,000 元	2.8506	.59897			
	4. 40,001～50,000 元	2.8491	.57171			
	5. 50,001 元以上	3.1672	.51190			
結構性阻礙	1. 10,000 元以下	2.6776	.66766	10.412	.000*	3>1 4>1 4>2 5>1
	2. 10,001～30,000 元	2.9981	.87561			
	3. 30,001～40,000 元	3.1810	.84538			
	4. 40,001～50,000 元	3.4764	.84533			
	5. 50,001 元以上	3.1596	.72499			

*表 p<.05

三、水域活動休閒滿意度

（一）性別

在不同性別對於水域活動休閒滿意度的獨立 t 考驗分析方面，結果顯示在不同性別的受試者對於水域活動休閒滿意度的「心理層面」及「教育層面」這二個因素上有顯著差異。經比較平均數後顯示，男性在「心理層面」及「教育層面」這二個因素上的滿意度皆高於女性。不同性別對水域活動休閒滿意度獨立 t 考驗分析如表 4-31 所示：

表 4-31　性別對水域活動休閒滿意度獨立 t 考驗分析表

構面名稱	性別	平均數	標準差	t 值	顯著性
心理層面	男	3.0173	.87384	2.850	.005*
	女	2.7574	.88451		
教育層面	男	3.1194	.76292	2.376	.018*
	女	2.9210	.88281		
社會層面	男	3.1721	.82627	1.240	.216
	女	3.0625	.90049		
放鬆層面	男	3.2163	1.05407	1.907	.057
	女	3.0110	.99344		
生理層面	男	3.1843	.79249	.526	.599
	女	3.1397	.85838		
美感層面	男	3.0294	.72169	.508	.612
	女	2.9890	.85303		

＊表 p<.05

（二）年齡

　　在年齡的項目分析中，受試者在水域活動休閒滿意度的單因數變異數分析發現，不同年齡的受試者在「心理層面」、「教育層面」、「社會層面」、「放鬆層面」、「生理層面」和「美感層面」等六個層面上皆有顯著差異。研究結果顯示受試者在水域活動休閒滿意度上會因年齡的不同而產生差異。

　　經事後檢驗發現，在「心理層面」上，25～29 歲的滿意度會高於 20～24 歲的受試者；30～39 歲及 40 歲以上的受試者，其滿意度也顯著高於 19 歲以下、20～24 歲的受試者。在「教育層面」與、「社會層面」的事後檢驗顯示，30～39 歲及 40 歲以上的受試者在「教育層面」與「社會層面」的休閒滿意度高於 19 歲以下、20～24 歲的受試者，有顯著差異產生。

　　從「放鬆層面」的分析顯示，25～29 歲、30～39 歲及 40 歲以上的受試者的休閒滿意度皆高於 19 歲以下、20～24 歲的受試者，並達顯著差異。在「生理層面」的事後檢驗上，25～29 歲的休閒滿意度會高於 19 歲以下的受試者；30～39 歲及 40 歲以上的受試者，其滿意度也顯著高於 19 歲以下、20～24 歲的受試者。最後，從「美感層面」的分析，顯示 25～29 歲、30～39 歲及 40 歲以上的受試者在「美感層面」的休閒滿意度皆高於 19 歲以下、20～24 歲的受試者，並達顯著差異。不同年齡層對水域活動休閒滿意度差異分析如表 4-32 所示：

表 4-32　年齡對水域活動休閒滿意度差異分析表

構面名稱	年齡	平均分數	標準差	F 值	顯著性	事後檢驗
心理層面	1. 19 歲以下	2.5643	.85608	10.115	.000*	3>2 4>1, 4>2 5>1, 5>2
	2. 20～24 歲	2.6033	.69797			
	3. 25～29 歲	3.0581	.89580			
	4. 30～39 歲	3.1573	.84925			
	5. 40 歲以上	3.1791	1.01579			
教育層面	1. 19 歲以下	2.6571	.70992	9.987	.000*	4>1, 4>2 5>1, 5>2
	2. 20～24 歲	2.7851	.79668			
	3. 25～29 歲	3.1221	.81687			
	4. 30～39 歲	3.2759	.71732			
	5. 40 歲以上	3.2873	.80980			
社會層面	1. 19 歲以下	2.6857	.68154	8.641	.000*	4>1, 4>2 5>1, 5>2
	2. 20～24 歲	2.9504	.90348			
	3. 25～29 歲	3.0523	.77090			
	4. 30～39 歲	3.3858	.80379			
	5. 40 歲以上	3.3881	.82834			

放鬆層面	1. 19 歲以下	2.4571	1.13352	14.012	.000*	3>1, 3>2 4>1, 4>2 5>1, 5>2
	2. 20～24 歲	2.7748	.90853			
	3. 25～29 歲	3.3023	1.05239			
	4. 30～39 歲	3.4267	.88834			
	5. 40 歲以上	3.5187	1.07071			
生理層面	1. 19 歲以下	2.6071	.87717	12.441	.000*	3>1 4>1, 4>2 5>1, 5>2
	2. 20～24 歲	2.9215	.70787			
	3. 25～29 歲	3.2355	.74494			
	4. 30～39 歲	3.3901	.73447			
	5. 40 歲以上	3.4478	.91550			
美感層面	1. 19 歲以下	2.6214	.60443	9.563	.000*	3>1, 3>2 4>1, 4>2 5>1, 5>2
	2. 20～24 歲	2.7665	.68521			
	3. 25～29 歲	3.1337	.77904			
	4. 30～39 歲	3.2284	.68649			
	5. 40 歲以上	3.1567	.89700			

*表 p＜.05

（三）婚姻狀況

在婚姻狀況的分析中，結果顯示不同婚姻狀況的受試者對水域活動休閒滿意度的「心理層面」、「教育層面」、「社會層面」、「放鬆層面」、「生理層面」和「美感層面」等六個因素皆有顯著差異產生。

經事後檢驗發現，在「心理層面」、「教育層面」、「社會層面」、「放鬆層面」、「生理層面」和「美感層面」等六個層面中，婚姻狀況為「已婚」者其休閒滿意度皆高於「未婚」的受試者，並達顯著差異。不同婚姻狀況對水域活動休閒滿意度差異分析如表4-33 所示：

表 4-33　婚姻狀況對水域活動休閒滿意度差異分析表

構面名稱	年齡	平均分數	標準差	F 值	顯著性	事後檢驗
心理層面	1. 已婚	3.3344	.91749	29.339	.000*	1>2
	2. 未婚	2.6955	.77663			
	3. 其他	3.2500	.35355			
教育層面	1. 已婚	3.4045	.72916	27.088	.000*	1>2
	2. 未婚	2.8459	.78200			
	3. 其他	3.6250	.17678			
社會層面	1. 已婚	3.3869	.73350	11.350	.000*	1>2
	2. 未婚	2.9887	.88508			
	3. 其他	3.2500	.00000			
放鬆層面	1. 已婚	3.6497	.98419	33.855	.000*	1>2
	2. 未婚	2.8524	.95714			
	3. 其他	3.6250	.17678			
生理層面	1. 已婚	3.4825	.77372	20.763	.000*	1>2
	2. 未婚	2.9821	.78182			
	3. 其他	3.6250	.17678			
美感層面	1. 已婚	3.3344	.77343	23.972	.000*	1>2
	2. 未婚	2.8280	.69958			
	3. 其他	3.1250	.17678			

*表 $p < .05$

（四）職業

　　不同職業類別的受試者在水域活動休閒滿意度的單因數變異數分析中，結果發現不同職業的受試者對水域活動休閒滿意度的「心理層面」、「教育層面」、「社會層面」、「放鬆層面」、「生理層面」和「美感層面」等六個因素皆達顯著差異水準。表示受試者的休閒滿意度會因為職業的不同而有差異。

　　經事後檢驗發現，在水域活動休閒滿意度的「心理層面」、「教育層面」、「放鬆層面」和「美感層面」等四個因素上，軍警公教、

上班族及自由業的滿意度皆高於學生，有顯著差異產生。在「社會層面」的因素上，職業為軍警公教的受試者在此因素上對於休閒滿意度的同意度顯著高於上班族與學生。而在「生理層面」因素上，結果顯示職業為軍警公教與自由業的受試者在「生理層面」的因素上滿意度高於學生。不同職業對水域活動休閒滿意度差異分析如表4-34：

表 4-34　職業對水域活動休閒滿意度差異分析表

構面名稱	年齡	平均分數	標準差	F 值	顯著性	事後檢驗
心理層面	1.軍警公教	3.1635	.95343	5.472	.000*	1>4 2>4 3>4
	2.上班族	2.9875	.88790			
	3.自由業	3.1044	.92387			
	4.學生	2.6303	.75758			
	5.無業、退休及其他	3.0294	.80953			
教育層面	1.軍警公教	3.2933	.85136	5.203	.000*	1>4 2>4 3>4
	2.上班族	3.0922	.84935			
	3.自由業	3.2057	.70570			
	4.學生	2.7927	.73056			
	5.無業、退休及其他	3.1029	.82943			
社會層面	1.軍警公教	3.5865	1.06284	5.861	.000*	1>2 1>4
	2.上班族	3.1266	.82512			
	3.自由業	3.1582	.72188			
	4.學生	2.9209	.82044			
	5.無業、退休及其他	3.2500	.63122			
放鬆層面	1.軍警公教	3.3606	1.00295	6.383	.000*	1>4 2>4 3>4
	2.上班族	3.2203	1.00876			
	3.自由業	3.4114	.98306			
	4.學生	2.7650	1.05163			
	5.無業、退休及其他	3.2941	.94056			

生理層面	1.軍警公教	3.4856	.91611	5.609	.000*	1>4
	2.上班族	3.1891	.79044			
	3.自由業	3.2722	.64821			3>4
	4.學生	2.9124	.83260			
	5.無業、退休及其他	3.3235	.82805			
美感層面	1.軍警公教	3.1587	.82698	4.986	.001*	1>4
	2.上班族	3.0703	.79906			2>4
	3.自由業	3.1835	.74862			
	4.學生	2.7628	.63809			3>4
	5.無業、退休及其他	3.0441	.78180			

*表 p < .05

（五）學歷

　　不同學歷的受試者對水域活動休閒滿意度的「心理層面」、「教育層面」、「社會層面」、「放鬆層面」、「生理層面」和「美感層面」等六個因素有顯著差異存在，顯示休閒滿意度會因為受試者職業不同而有差異。

　　經事後檢驗顯示，研究所以上學歷的受試者在「心理層面」、「美感層面」這兩個休閒滿意度的因素上顯著高於大學（專）的受試者。而在「教育層面」、「社會層面」、「放鬆層面」這三個因素的事後檢驗則顯示，研究所以上學歷的受試者在上述三個因素的休閒滿意度皆高於學歷為大學（專）及高中（職）以下的受試者，達顯著差異。在「生理層面」的事後檢驗結果顯示學歷為研究所以上的受試者滿意度顯著高於高中（職）以下的受試者。不同學歷對水域活動休閒滿意度差異分析如表 4-35 所示：

表 4-35　學歷對水域活動休閒滿意度差異分析表

構面名稱	年齡	平均分數	標準差	F 值	顯著性	事後檢驗
心理層面	1.高中（職）以下	2.9321	.91002	3.609	.028*	3>2
	2. 大學（專）	2.8714	.86720			
	3. 研究所及以上	3.1912	.89058			
教育層面	1.高中（職）以下	2.9784	.79175	4.704	.010*	3>1 3>2
	2. 大學（專）	3.0118	.81190			
	3. 研究所及以上	3.3272	.76326			
社會層面	1.高中（職）以下	3.0093	.80762	8.644	.000*	3>1 3>2
	2. 大學（專）	3.0806	.80992			
	3. 研究所及以上	3.5184	.96614			
放鬆層面	1.高中（職）以下	3.0401	1.17623	3.847	.022*	3>1 3>2
	2. 大學（專）	3.1060	1.00016			
	3. 研究所及以上	3.4632	.97091			
生理層面	1.高中（職）以下	2.9846	.84995	5.621	.004*	3>1
	2. 大學（專）	3.1612	.76711			
	3. 研究所及以上	3.4265	.89470			
美感層面	1.高中（職）以下	2.9784	.75125	3.822	.023*	3>2
	2. 大學（專）	2.9701	.76531			
	3. 研究所及以上	3.2500	.75062			

*表 $p < .05$

（六）平均月收入

　　由平均月收入分析，結果顯示受試者在水域活動休閒滿意度的「心理層面」、「教育層面」、「社會層面」、「放鬆層面」、「生理層面」和「美感層面」等六個因素都達到顯著差異水準，顯示受試者的水域活動休閒滿意度會因受試者平均月收入的不同而產生差異。

　　經事後檢驗發現不同平均月收入的受試者在「心理層面」及「放鬆層面」，10,001～30,000 元及 30,001～40,000 元的受試者滿意度高於平均月收入 10,000 元以下的受試者；40,001～50,000 元的受試

者也顯著高於 10,000 元以下、10,001～30,000 元及 50,001 元以上
的受試者。

　　而由「教育層面」的事後檢驗則顯示，10,001～30,000 元的受
試者滿意度顯著高於 10,000 元以下；平均月收入為 40,001～50,000
元的受試者也顯著高於 10,000 元以下、10,001～30,000 元及 30,001
～40,000 元的受試者。在「社會層面」的分析上，10,001～30,000
元、40,001～50,000 元及 50,001 元以上平均月收入的受試者其滿意
度高於 10,000 元以下的受試者，達顯著差異。由「生理層面」而
言，受試者平均月收入為 30,001～40,000 元及 50,001 元以上高於平均
月收入在 10,000 元以下的受試者；平均月收入為 40,001～50,000 元的
受試者也顯著高於 10,000 元以下及 10,001～30,000 元。最後，在「美
感層面」的事後檢驗顯示，30,001～40,000 元的受試者其滿意度會高
於平均月收入在 10,000 元以下的受試者。而 40,001～50,000 元的受試
者也顯著高於 10,000 元以下及 10,001～30,000 元平均月收入者。不同
平均月收入對水域活動休閒滿意度差異分析如表 4-36 所示：

表 4-36　平均月收入對水域活動休閒滿意度差異分析表

構面名稱	年齡	平均分數	標準差	F 值	顯著性	事後檢驗
心理層面	1. 10,000 元以下	2.5864	.82495	10.810	.000*	2>1
	2. 10,001～30,000 元	2.9427	.80417			3>1
	3. 30,001～40,000 元	3.0460	.88637			4>1
	4. 40,001～50,000 元	3.4953	.76976			4>2
	5. 50,001 元以上	2.8617	1.00245			4>5
教育層面	1. 10,000 元以下	2.7313	.78285	10.317	.000*	2>1
	2. 10,001～30,000 元	3.0821	.83921			4>1
	3. 30,001～40,000 元	3.0690	.69119			4>2
	4. 40,001～50,000 元	3.5519	.67110			4>3
	5. 50,001 元以上	3.1383	.81729			

社會層面	1. 10,000 元以下	2.8014	.75762	8.852	.000*	2>1
	2. 10,001～30,000 元	3.1660	.90491			4>1
	3. 30,001～40,000 元	3.1178	.65018			5>1
	4. 40,001～50,000 元	3.5236	.65828			
	5. 50,001 元以上	3.4202	1.11451			
放鬆層面	1. 10,000 元以下	2.7150	1.09159	11.308	.000*	2>1
	2. 10,001～30,000 元	3.1260	.99488			3>1
	3. 30,001～40,000 元	3.3506	.95118			4>1
	4. 40,001～50,000 元	3.7736	.87330			4>2
	5. 50,001 元以上	3.1383	.93514			4>5
生理層面	1. 10,000 元以下	2.8762	.86219	7.839	.000*	3>1
	2. 10,001～30,000 元	3.1183	.76166			4>1
	3. 30,001～40,000 元	3.3046	.70135			4>2
	4. 40,001～50,000 元	3.5425	.73989			5>1
	5. 50,001 元以上	3.3138	.88537			
美感層面	1. 10,000 元以下	2.7430	.68977	7.908	.000*	3>1
	2. 10,001～30,000 元	2.9828	.76409			4>1
	3. 30,001～40,000 元	3.1351	.72417			4>2
	4. 40,001～50,000 元	3.4009	.78651			
	5. 50,001 元以上	3.0798	.77162			

＊表 p＜.05

四、小結

　　本節透過不同的背景變項，探討參與者在水域活動休閒參與、休閒阻礙與休閒滿意度之差異，透過上述之分析探討，可以發現不同背景變項之水域活動參與者，除了不同學歷對於休閒參與行為沒有顯著差異之外，不同背景變項的參與者在水域活動休閒參與、休閒阻礙與休閒滿意度上有顯著差異，支持本研究之假設 1。差異情形整理如表 4-37 所示：

表 4-37　不同背景變項水域活動參與者休閒行為、阻礙與滿意度差異分析

	性別	年齡	婚姻	職業	學歷	平均月收入
休閒參與行為	＊	＊	＊	＊	＊	＊
休閒阻礙	＊	＊	＊	＊	＊	＊
休閒滿意度	＊	＊	＊	＊	＊	＊

＊表 $p < .05$

第四節　水域活動休閒參與行為、休閒阻礙與休閒滿意度相關分析

本節係採用 Pearson 積差相關分析及典型相關分析來探討水域活動休閒參與行為、休閒阻礙與休閒滿意度間的關連性。

一、積差相關分析

本節首先探討水域活動休閒參與行為、休閒阻礙與休閒滿意度的相關性，採用 Pearson 積差相關來分析水域活動休閒參與行為、休閒阻礙與休閒滿意度三者之間相關強度。本研究參考邱皓政（2003）對相關係數強度大小的解釋，以解釋各變項的相關性強度，如表 4-38 所示。

表 4-38　相關係數的強度大小與意義

相關係數範圍（絕對值）	變項關聯程度
1.00	完全相關
.70 至.99	高度相關
.40 至.69	中度相關
.10 至.39	低度相關
.10 以下	微弱或無相關

資料來源：邱皓政（2004）

如表 4-39 所示，在水域活動休閒參與行為與休閒阻礙的各個構面間，兩兩相關皆達到顯著水準，並呈現負相關的情況，其中以結構性阻礙的相關係數最高，屬於高度負相關；在個人內在阻礙因素上呈現出中度負相關的情況。

在水域活動休閒參與行為與休閒滿意度的各個構面間，兩兩相關皆達到顯著水準，並呈現正相關的情況。除了「社會層面」呈現中度相關的情況外，「心理層面」、「教育層面」、「放鬆層面」、「生理層面」和「美感層面」都與水域活動休閒參與行為呈現高度正相關。

在個人內在阻礙與休閒滿意度的相關分析中，結果顯示各個構面的兩兩相關皆達到顯著水準，呈現中度負相關的情況。在人際間阻礙與休閒滿意度的相關分析結果顯示，各個構面的兩兩相關皆達到顯著水準，呈現低度負相關的情況。

表 4-39　水域活動休閒參與行為、阻礙與滿意度相關分析

	行為	個人	人際	結構	心理	教育	社會	放鬆	生理	美感
參與行為	1.000									
個人內在阻礙	-.628*	1.000								
人際間阻礙	-.133*	.516*	1.000							
結構性阻礙	-.950*	.514*	.087	1.000						
心理層面	.830*	-.622*	-.208*	-.764*	1.000					
教育層面	.789*	-.595*	-.219*	-.718*	.865*	1.000				
社會層面	.683*	-.602*	-.340*	-.624*	.702*	.737*	1.000			
放鬆層面	.842*	-.678*	-.270*	-.759*	.878*	.884*	.761*	1.000		
生理層面	.757*	-.545*	-.251*	-.684*	.770*	.837*	.686*	.885*	1.000	
美感層面	.775*	-.547*	-.196*	-.744*	.774*	.783*	.709*	.792*	.754*	1.000

*表 p＜.05

最後，由結構性阻礙進行分析，可以看出結構性阻礙與休閒滿意度的各因素間相關性皆達到顯著水準，與休閒滿意度的「心理層面」、「教育層面」、「放鬆層面」與「美感層面」呈現高度負相關；「社會層面」、「生理層面」則是中度負相關的情況。

二、典型相關分析

除了利用皮爾遜積差的簡單相關外，本研究亦想瞭解水域活動參與者的休閒參與行為、休閒阻礙（預測變項組）與休閒滿意度（效標變項組）之間的關係，因此利用典型相關進行分析。以休閒參與行為、個人內在阻礙、人際間阻礙、結構性阻礙為預測變項組，休閒滿意度之「心理層面」、「教育層面」、「社會層面」、「放鬆層面」、「生理層面」和「美感層面」為效標變項組，進行典型相關分析。

研究結果顯示，預測變項組與效標變項組之間有一個典型因素存在，並達顯著水準（$P=.866$）。在此典型因素中，x_1 與 η_1 之間的相關為.866，相互解釋的變異量為 75%。水域活動休閒參與行為、休閒阻礙與休閒滿意度典型相關分析如下頁表 4-40 所示。

在典型因素中，控制變項的四個因素在典型因素 x_1 的負荷量有三個（參與行為、個人內在阻礙及結構性阻礙）大於.40，因此可假定這三個因素對影響效標變項有相當程度的重要性。在效標變項中「心理層面」、「教育層面」「社會層面」、、「放鬆層面」、「生理層面」和「美感層面」這六個因素的在典型因素 η_1 的負荷量皆大於.40，顯示休閒滿意度的六個因素在典型因素 η_1 中皆具有重要性。因此在典型因素可以看出在水域活動休閒參與行為同意度越低、其休閒滿意度也就越低；而在個人內在阻礙及結構性阻礙越高，則其休閒滿意度就會越低。由以上結果繪成典型相關路徑分析圖，如圖 4-1 所示。

表 4-40　水域活動休閒參與行為、阻礙與滿意度典型相關分析表

控制變項 （x 變項）	典型因素 x_1	效標變項 （y 變項）	典型因素 η_1
參與行為	-.861	心理層面	-.938
個人內在阻礙	.784	教育層面	-.890
人際間阻礙	.304	社會層面	-.969
結構性阻礙	.925	放鬆層面	-.812
		生理層面	-.856
		美感層面	-.885
抽出變異數%	79.741	抽出變異數%	57.643
重疊	59.771	重疊	43.208
		P	.750
		P	.866*

*表 p<.05

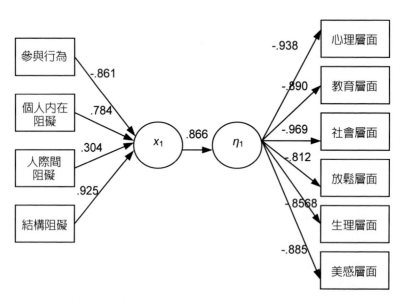

圖 4-1　水域活動休閒參與行為、阻礙與滿意度典型相關路徑分析圖

三、小結

透過 Pearson 積差相關來分析，來探討水域活動參與者之休閒參與行為、休閒阻礙與休閒滿意度之間的相關情形，結果顯示水域活動休閒參與行為與休閒阻礙兩兩相關皆達到顯著水準，並呈現負相關的情況；水域活動休閒參與行為與休閒滿意度呈現正相關的情況；而休閒阻礙與休閒滿意度則是呈現負相關的情況。因此本研究之假設 2：水域活動參與者之休閒參與行為和休閒阻礙之間呈現負相關；假設 3：水域活動參與者之休閒參與行為和休閒滿意度之間呈現正相關；假設 4：水域活動參與者之休閒阻礙與休閒滿意度之間呈現負相關，皆獲得支持。

經由典型相關分析可以看出，水域活動參與者之休閒參與行為、休閒阻礙與休閒滿意度各變項之間具有典型相關存在，結果顯示水域活動參與者休閒參與行為同意度越低、其休閒滿意度也就越低；而在個人內在阻礙及結構性阻礙越高，則其休閒滿意度就會越低。支持本研究之假設 5：水域活動參與者之休閒參與行為、休閒阻礙與休閒滿意度各變項之間具有典型相關存在。

第五節　水域活動休閒參與行為、休閒阻礙對休閒滿意度預測程度分析

一、多元逐步迴歸分析

本節主要利用多元逐步迴歸分析法，探討水域活動休閒參與行為、休閒阻礙對休閒滿意度的預測能力。

　　研究結果顯示，水域活動休閒滿意度的多元逐步迴歸分析，水域活動休閒參與行為、休閒阻礙的三個因素皆被選入預測變項，整體模式解釋力為 77.4%，模式顯著性整體考驗亦達顯著水準，表示迴歸效果具有統計上的意義。休閒滿意度迴歸分析，如表 4-41 所示：水域活動休閒滿意度 y＝0.946*參與行為-0.110*個人內在阻礙-0.100*人際間阻礙+0.172*結構性阻礙

表 4-41　水域活動休閒滿意度迴歸分析表

模式	預測變項	標準化係數（Beta）	R2	R2改變量	F改變	顯著性F改變	F值	顯著性
1	參與行為	.860	.740	.740	1202.43	.000*	1202.43	.000
2	參與行為	.838	.765	.025	45.02	.000*	686.29	.000
	個人內在阻礙	-.160						
3	參與行為	.766	.772	.007	12.29	.001*	473.87	.000
	個人內在阻礙	-.104						
	人際間阻礙	-.127						
4	參與行為	.946	.774	.003	4.65	.032*	359.65	.000
	個人內在阻礙	-.110						
	人際間阻礙	-.100						
	結構性阻礙	.172						

*表 p＜.05

二、小結

　　經由多元逐步迴歸分析發現，水域活動休閒參與行為、休閒阻礙的三個因素皆被選入預測變項，並達顯著水準，表示水域活動參與者之休閒參與、休閒阻礙能夠有效預測及解釋參與者之休閒滿意度，支持本研究之假設 6。

第六節　水域活動休閒參與、休閒阻礙對休閒滿意度模式分析

　　本節使用結構方程模式來釐清變項間因果關係，將休閒參與行為、休閒阻礙與休閒滿意度視為潛在變項，透過其所對應之觀察變項以探討各變項間的因果結構關係，潛在外生變數為「因」，潛在內生變數為「果」。本研究內生變數：休閒參與行為、休閒阻礙；休閒滿意度則屬於外生變數，分析方法則是根據 Anderson and Gerbing（1988）所提出的二步驟程序，首先進行整體模式配適度之檢驗，進而對本研究之研究路徑假設加以驗證。

一、整體模式適配度檢視

　　模式進行適配度評估的目的，主要是從各方面來評估理論模式與實際顯現結果之差距。整體模式適配度指標是用來評量整個模式與觀察資料適配程度，此方面適合度衡量有許多指標，如 Hair et al.（1998）將其分為三種類型，分別為：絕對適合度衡量（absolute fit measures）、增量適合度衡量（incremental fit measures）以及簡要適合度衡量（parsimonious fit measures）。茲將此三種類型分述如下：

（一）絕對適合度衡量

　　用來確定整體模式可以預測共變數或相關矩陣的程度，衡量指標如卡方統計值、適合度指標（GFI）、平均殘差平方根（RMSR）與平均近似值誤差平方根（RMSEA）等。本研究之理論模式與所得資料之配適度 $d.f.=12.011$，理論模式與本研究之觀察資料之間並不配適，但由於 x^2 易受到樣本數大小之影響，因此需要配合其他

的配適度指標來評估模式之配適度（吳明隆、涂金堂，2008）。
Baggozzi and Yi（1988）認為適配度指標（Goodness-of-Fit Index;
GFI）大於.9，及調整的適配度指標（Adjusted Goodness-of-Fit Index;
AGFI）大於.8 即可接受。本研究進行模式考驗所得的 GFI = .874，
調整後的 AGFI = .744。結果顯示，本模式有修正之必要。

　　根據修正指數修正，刪除變數之數值較低者可提高評估指數
（呂謙，2005；Kaplan, 2000），因此刪除題項「X3 人際間阻礙」
此一觀察變項，由表 4-42 顯示，本研究整體理論模式的絕對適合
度衡量指標為：$\dfrac{\chi^2}{d.f.}$ =8.905，GFI = .903，調整後的 AGFI = .825，
RMSR = .033，RMSEA=.077，修正後之數值已改善，其中 GFI、
RMSR 及 RMSEA 均大致達到可接受範圍，只有卡方統計值未達可
接受標準，此可能是由於卡方值對樣本大小敏感外，樣本愈大卡方
值愈大，因此學者們建議研究人員不宜只看卡方統計值，應和其他
適合度衡量一併考量（黃俊英，2001）。

（二）增量適合度衡量

　　增量適合度係比較所發展的理論模式與虛無模式，衡量指標如
調整的適合度指標（AGFI）、基準的配合指標（NFI）和比較配合
指標（CFI）等，由表 4-42 顯示，本研究整體理論模式的增量適合
度衡量指標為：AGFI=0.825、NFI=0.954 及 CFI=0.959，其中 NFI
及 CFI 均達可接受範圍，AGFI 而則略低於 0.9 的標準。

（三）簡要適合度衡量

　　簡要適合度係要調整適合度衡量，俾能比較含有不同估計係數
數目的模式，以決定每一估計係數所能獲致的適合程度，衡量指標

如簡要的基準配合指標（PNFI）與簡要的適合度指標（PGFI），由表 4-42 顯示，本研究整體理論模式的簡要適合度衡量指標為：PNFI = 0.501 及 PGFI = 0.663，在 PNFI 及 PGFI 上均達可接受範圍。整體而言，建構效度綜合各項指數分析，堪稱良好，這些結果顯示本研究所修正後的「水域活動休閒參與行為模式」與實際觀察資料可以接受，即「水域活動休閒參與行為模式」應可用來解釋實際的觀察資料。

表 4-42　整體模式配適度指標表

整體模式配合度		理想值指標	假設模式	修正後模式	修正後模式適配
絕對適配度指數	$\dfrac{x^2}{d.f.}$	1~3 之間	12.011	8.905	否
	GFI	> .90	.874	.903	是
	RMSR	< .05	.062	.033	是
	RMSEA	< .08	.161	.077	是
增值適配度指數	AGFI	> .80	.744	.825	是
	NFI	> .90	.922	.954	是
	CFI	> .90	.928	.959	是
簡約適配度指數	PGFI	> .50	.508	.501	是
	PNFI	> .50	.676	.663	是
	PCFI	> .50	.681	.666	是

資料來源：吳明隆、涂金堂（2008）；Baggozzi and Yi（1988）。

二、假設驗證

本研究使用 AMOS 6.0 統計軟體進行分析，並使用最大概似法（Maximum Likelihood Estimate）對所有參數同時做估計，結果即可以對本研究假設進行驗證。本研究結構模式彙整如圖 4-2 所示：

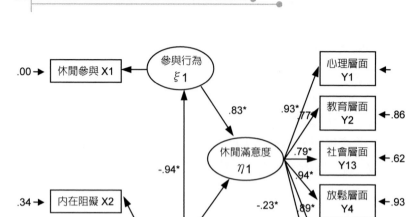

圖 4-2　整體結構模式彙整圖

　　本研究係利用線性結構關係模式檢定各假設之路徑關係。結構方程模式則是一種以迴歸為基礎的多變量統計技術,其目的在探討潛在變數與潛在變數之間的路徑關係。利用線性結構關係模式來探討變項間的因果關係時,其因果模式早已預先做好假定,統計方法只是在此因果模式之下,驗證施測所得之觀察資料適合度,研究者所假設之因果模式若不適合施測所得之觀察資料,使用者應改用另一種因果模式,直到找到一個最合適的模式為止。

　　在各變數間的影響效果分析上,可區分成直接影響效果、間接影響效果、及總影響效果三個方面,而總影響效果等於直接影響效果加上間接影響效果。圖 4-2 說明了本研究水域活動參與行為、休閒阻礙對於休閒滿意程度的直接與間接效果。在水域活動

參與者之休閒參與和休閒阻礙的關係界定上，本研究預期兩者間有顯著負向直接效果，亦即參與者休閒阻礙愈高，其休閒參與行為同意度愈低。本模式根據標準化數值發現，休閒阻礙與休閒參與行為之間有顯著性負向直接效果（$\gamma_1 = .94$, p < .001），因此本研究假設 7-1 獲得支持，表示休閒阻礙「個人內在阻礙」、「人際間阻礙」、「結構性阻礙」等因素會對休閒參與行為產生負面而直接效果。

而在水域活動參與者之休閒阻礙與休閒滿意度的因果分析上，本研究預期兩者間有顯著且負向的關係，亦即參與者休閒阻礙愈高會使休閒滿意度愈低。結果發現參與者之休閒阻礙與休閒滿意度有顯著性負向直接效果（$\gamma_2 = -.23$, p < .001），本研究之假設 7-2 獲得支持。表示參與者休閒阻礙愈高，則參與者所體驗到的休閒滿意度就愈低。值得注意的是參與者休閒阻礙對於休閒滿意度之影響，除了直接效果外，其對於休閒滿意度仍有藉休閒參與行為所產生的間接效果，表示休閒阻礙對於水域活動參與者考量休閒滿意度之影響相當複雜，而此時休閒參與行為也扮演了研究方法中所稱之中介變數（mediator）的效果。

水域活動參與者之休閒參與行為與和休閒滿意度的因果關係分析，本研究預期兩者間有顯著正向直接效果，亦即參與者休閒參與行為同意度愈高，會正向影響休閒滿意度。結果顯示休閒參與和休閒滿意度有顯著性正向直接效果（$\beta_1 = .83$, p < .001），支持本研究之假設 7-3。表示參與者休閒參與行為同意度愈高，則對休閒滿意度的「心理層面」、「教育層面」、「社會層面」、「放鬆層面」、「生理層面」及「美感層面」皆有直接且正向的關係。

第七節 多變量變異數分析

　　一般整體模式的驗證性關係探討，由於研究樣本的取得不足，而較少進行研究對象的背景因素對主要變數間關係所產生的影響加以討論，本研究希望能夠補強這一方面研究的不足，討論不同背景變項的對象分群對於整體模式的假說關係是否成立，亦即探討不同背景樣本群對於本研究整體模式是否有不同的結果。

表 4-43　不同性別背景變項對各構念之 MANOVA 分析表

項目	性別		Wilk's Lambda	F 值
	男性	女性		
休閒參與行為			0.892***	
參與行為	3.074	2.887		3.151*
休閒阻礙			0.898***	
個人內在阻礙	2.981	2.881		8.452**
人際間阻礙	2.734	2.747		6.280**
結構性阻礙	3.243	3.151		3.402*
休閒滿意度			0.985**	
社會層面	3.074	2.887		4.943**
心理層面	3.190	3.078		6.052**
教育層面	3.019	2.965		4.214*
放鬆層面	2.950	2.935		5.521**
生理層面	2.734	2.747		6.081**
美感層面	3.243	3.151		5.444**
樣本數	290	136		

註：*** 表 $p < .001$，** 表 $p < .005$，* 表 $p < .05$

表 4-44　不同年齡背景變項對各構念之 MANOVA 分析表

項目	年齡					Wilk's Lambda	F 值
	19以下	20-24	25-29	30-39	40以上		
休閒參與行為						0.772***	
參與行為	3.150	2.978	1.324	2.811	3.171		2.224*
休閒阻礙						0.798***	
個人內在阻礙	2.238	3.191	2.655	3.703	2.696		6.521**
人際間阻礙	2.695	2.817	2.662	3.059	2.342		7.131**
結構性阻礙	3.604	3.875	2.520	2.442	2.826		4.052*
休閒滿意度						0.851**	
社會層面	2.724	3.403	3.436	2.701	2.337		3.685**
心理層面	3.478	2.642	3.620	2.635	3.545		4.525**
教育層面	2.933	2.970	2.650	3.662	3.024		3.121*
放鬆層面	3.496	2.849	3.076	2.643	2.318		4.728**
生理層面	2.165	2.246	3.288	2.383	2.967		5.815**
美感層面	3.704	2.598	2.606	3.507	3.341		6.332**
樣本數	35	121	86	117	67		

註：***表 $p < .001$, **表 $p < .005$, *表 $p < .05$

表 4-45　不同婚姻背景變項對各構念之 MANOVA 分析表

項目	婚姻狀況		Wilk's Lambda	F 值
	未婚	已婚		
休閒參與行為			0.799**	
參與行為	3.296	2.846		2.172*
休閒阻礙			0.895***	
個人內在阻礙	2.335	1.621		5.295**
人際間阻礙	2.009	2.648		3.132**
結構性阻礙	3.957	1.685		2.533*
休閒滿意度			0.884**	
社會層面	2.804	1.498		3.295**
心理層面	3.510	2.322		4.112**
教育層面	3.876	1.179		2.132*
放鬆層面	3.893	2.178		4.133**
生理層面	3.284	1.831		5.222**
美感層面	3.032	2.824		6.132**
樣本數	159註	267		

註：***表 $p < .001$, **表 $p < .005$, *表 $p < .05$；因『其他』選項樣本數過少，故併入計算。

表 4-46 不同職業背景變項對各構念之 MANOVA 分析表

項目	職業					Wilk's Lambda	F 值
	軍警公教	上班族	自由業	學生	其他		
休閒參與行為						0.176	
參與行為	3.739	1.839	3.432	3.777	1.187		1.221
休閒阻礙						0.202	
個人內在阻礙	1.996	0.836	2.060	3.639	0.924		0.522
人際間阻礙	2.188	2.693	3.312	2.272	1.796		1.328
結構性阻礙	2.524	3.822	3.985	1.593	1.465		1.228
休閒滿意度						0.259	
社會層面	3.251	2.101	1.583	1.459	2.822		0.432
心理層面	2.514	1.556	3.470	3.510	1.226		1.135
教育層面	3.491	1.308	2.621	1.135	3.193		0.424
放鬆層面	3.031	1.988	1.356	2.462	1.853		1.351
生理層面	3.405	1.977	2.344	1.458	1.154		0.712
美感層面	3.150	1.986	2.959	2.968	3.099		0.437
樣本數	52	161	79	117	17[註]		

註：***表 $p < .001$，**表 $p < .005$，*表 $p < .05$；因『無業』選項樣本數過少，故併入計算。

表 4-47 不同學歷背景變項對各構念之 MANOVA 分析表

項目	學歷狀況			Wilk's Lambda	F 值
	高中職以下	大專	研究所以上		
休閒參與行為				0.228	
參與行為	1.839	1.124	3.458		1.151
休閒阻礙				0.312	
個人內在阻礙	3.676	2.389	1.794		1.332
人際間阻礙	3.052	1.487	1.031		1.283
結構性阻礙	1.089	2.051	1.181		0.532
休閒滿意度				0.285	
社會層面	1.119	1.468	2.866		0.986
心理層面	3.498	2.910	1.885		1.223
教育層面	2.741	3.414	1.716		0.411
放鬆層面	3.102	3.272	1.184		0.782
生理層面	1.406	3.116	1.557		1.038
美感層面	2.207	2.991	3.786		0.742
樣本數	81[註]	277	68		

註：***表 $p < .001$，**表 $p < .005$，*表 $p < .05$；因『國中以下』選項樣本數過少，故併入計算。

表 4-48　不同平均月收入變項對各構念之 MANOVA 分析表

項目	平均月收入					Wilk's Lambda	F 值
	10,000 以下	10,001 ~30,000	30,001 ~40,000	40,001 ~50,000	50,000 以上		
休閒參與行為						0.213	
參與行為	3.389	2.296	2.519	2.138	2.746		1.233
休閒阻礙						0.162	
個人內在阻礙	3.397	2.450	3.077	1.837	1.266		1.342
人際間阻礙	2.433	1.934	1.950	1.278	1.462		0.855
結構性阻礙	3.281	3.814	3.970	1.945	1.422		1.512
休閒滿意度						0.157	
社會層面	3.647	0.870	1.351	3.624	3.429		1.393
心理層面	2.956	1.781	3.257	3.154	3.794		1.015
教育層面	1.406	3.403	1.901	3.299	2.965		0.455
放鬆層面	2.399	2.912	1.259	3.615	2.847		1.752
生理層面	1.275	2.267	1.613	3.058	1.445		1.012
美感層面	1.450	1.186	2.052	2.822	3.853		0.563
樣本數	107 註	132	87	53	47		

註：*** 表 $p < .001$, ** 表 $p < .005$, * 表 $p < .05$；因『5,000 以下』選項樣本數過少，故併入計算。

　　表 4-43～表 4-48 為本研究不同個人背景變項受測者對本研究各構念之 MANOVA 分析表，在表中可以看出除職業、學歷與平均月收入外，不同個人背景變項之樣本數均有所差異，其對於無論是休閒參與行為、休閒阻礙或是休閒滿意度均有所差異，其各項目之 Wilk's Lambda 值均呈現顯著；換言之，除職業、學歷與平均月收入外，不同個人背景變項受測者在休閒參與行為、休閒阻礙或是休閒滿意度構念上都有顯著差異。因此，本研究將對於性別、年齡與婚姻狀況等不同個人背景變項受測樣本進行整體模式之探討。

一、性別

　　由圖 4-3 可以看出，對本研究男性受測者而言，水域活動參與行為與休閒阻礙均會直接影響水域活動之休閒滿意度，而休閒阻礙則對於水域活動的參與行為並無顯著影響。換言之，男性修正後模型與整體模型不完全一致，男性修正後模型整體適配度為 GFI=0.896, RMSR=0.040, RMSEA=0.097, AGFI=0.886, NFI=0.877, CFI=0.864, PNFI=0.694、PGFI=0.599，與整體樣本相較之下稍低，但仍在可接受的範圍之內。與女性的修正後模型相比，其整體適配度略高。

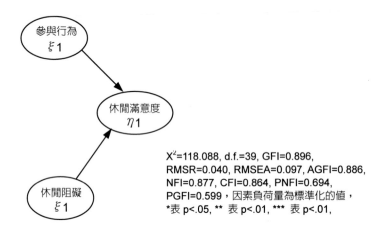

X^2=118.088, d.f.=39, GFI=0.896, RMSR=0.040, RMSEA=0.097, AGFI=0.886, NFI=0.877, CFI=0.864, PNFI=0.694, PGFI=0.599，因素負荷量為標準化的值，*表 p<.05, ** 表 p<.01, *** 表 p<.01,

圖 4-3　本研究男性受訪者對本研究各構念之線性結構關係圖

　　一般而言，水域活動休閒參與行為上，男性在水域活動休閒參與行為高於女性，可能是因女性參與體能方面的遊憩較男性少，顯示水域活動還是以男性參與為大宗。由於社會上普遍存在性別角色的刻板印象，的確對男女的休閒阻礙造成影響，特別是女性常被限制只能參與靜態的活動，故以水域活動而言，男性比女性接觸水域

活動的機會比較多，也因此造成了女性在參與水域活動的個人內在阻礙因素上高於男性的原因。在性別與休閒滿意度的差異比較上，男性在休閒滿意度的六個因素的平均數皆高於女性，在水域活動中，男性的水域活動休閒參與程度較高，且休閒阻礙較低，因此男性在水域活動較不受到限制，對於休閒滿意的程度也會高於女性，呼應了上述的論點。

接下來為女性修正後之整體模式之探討。如圖 4-4 所示，女性受訪者結果與全部樣本整體模式一致，在女性受訪者的水域活動參與行為會受休閒阻礙的影響，而且女性受訪者的休閒阻礙亦會影響其對於休閒滿意度的想法。女性對整體模型的整體模式適配度為 GFI=0.883, RMSR=0.051, RMSEA=0.105, AGFI=0.84, NFI=0.883, CFI=0.914, PNFI=0.682, PGFI=0.544，與整體樣本相比稍低，但仍在可接受之範圍。

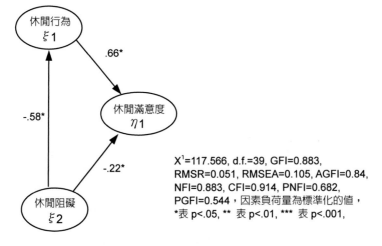

X^1=117.566, d.f.=39, GFI=0.883, RMSR=0.051, RMSEA=0.105, AGFI=0.84, NFI=0.883, CFI=0.914, PNFI=0.682, PGFI=0.544，因素負荷量為標準化的值，*表 p<.05, ** 表 p<.01, *** 表 p<.001,

圖 4-4 本研究女性受訪者對本研究各構念之線性結構關係圖

二、年齡

　　依據樣本的年齡差異分群，在前述多變量變異數分析中對各構念皆有顯著差異，經過測試並比較其間差異，在此將研究樣本依受測者年齡分為 30 歲以下與 31 歲以上兩組，並利用此二組進行結構方程模式分析。本研究的受訪者雖然以 20～29 歲者居多，但結果顯示年齡越大的受試者在水域活動休閒參與行為的同意度上越高，水域活動的參與者在休閒阻礙上，會因年齡的不同而產生差異。

　　30 歲以下受訪者之結構方程模式分析如圖 4-5 所示，結果與全部樣本整體模式一致，在 30 歲以下受訪者的水域活動參與行為會受休閒阻礙的影響，而且 30 歲以下的受訪者休閒阻礙亦會影響其對休閒滿意度的想法。其配適度指數如 GFI=0.865, RMSR=0.047, RMSEA=0.136, AGFI=0.827, NFI=0.903, CFI=0.917, PNFI=0.622, PGFI=0.639，與整體模式相較之下為低，但仍在可接受之範圍內。

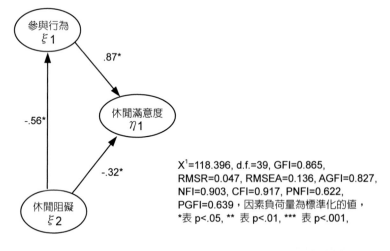

X^1=118.396, d.f.=39, GFI=0.865, RMSR=0.047, RMSEA=0.136, AGFI=0.827, NFI=0.903, CFI=0.917, PNFI=0.622, PGFI=0.639，因素負荷量為標準化的值，*表 p<.05, ** 表 p<.01, *** 表 p<.001,

圖 4-5　本研究 30 歲以下受訪者對本研究各構念之線性結構關係圖

　　而在 31 歲以上組的修正後整體模式方面，結果如圖 4-6 所示。結果與全部樣本整體模式並不完全一致，除參與行為直接影響休閒滿意度外，31 歲以上受訪者的水域活動參與行為會受休閒阻礙的影響，但 31 歲以上的受訪者休閒阻礙並不會影響其對於休閒滿意度的想法。整體模型之適配度為 GFI=0.842, RMSR=0.045, RMSEA=0.103, AGFI=0.854, NFI=0.899, CFI=0.88, PNFI=0.645, PGFI=0.633 與整體模式交較之下為低，但仍在可接受之範圍內。

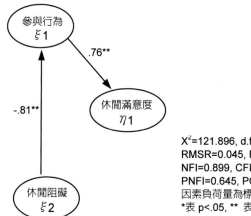

X^2=121.896, d.f.=39, GFI=0.842,
RMSR=0.045, RMSEA=0.103, AGFI=0.854,
NFI=0.899, CFI=0.88,
PNFI=0.645, PGFI=0.633，
因素負荷量為標準化的值，
*表 p<.05, ** 表 p<.01, *** 表 p<.001,

圖 4-6　本研究 31 歲以上受訪者對本研究各構念之線性結構關係圖

三、婚姻狀況

　　依據樣本的婚姻狀況差異分群在上述多變量變異數分析中對四個構念皆有顯著差異，故就受訪者婚姻狀況分為未婚與已婚兩組，利用此二組進行結構方程模式分析。結果如圖 4-7 所示。整體模型之適配度為 GFI=0.928, RMSR=0.032, RMSEA=0.078, AGFI=0.923,

NFI=0.951, CFI=0.958, PNFI=0.742, PGFI=0.647 與整體模式相較之下為低，但仍在可接受之範圍內。在婚姻狀況與水域活動休閒參與行為的分析上顯示，雖然參與水域活動以未婚者居多，但在休閒參與行為的同意度上，已婚者的同意度高於未婚者；特別是基隆地區的水域活動，例如外木山海濱、和平島等地區皆是提供闔家出遊的景點，因此已婚者對於參與基隆地區的水域休閒活動有較高的同意度。

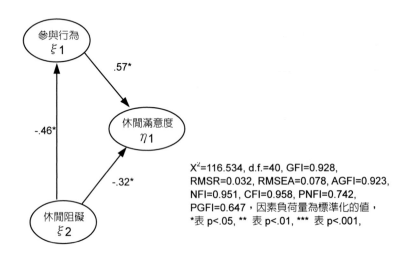

圖 4-7　本研究未婚受訪者對本研究各構念之線性結構關係圖

　　修正後整體模式方面，結果如圖 4-8 所示。整體模型之適配度為　GFI=0.927，　RMSR=0.030，　RMSEA=0.069，　AGFI=0.926，NFI=0.938, CFI=0.959, PNFI=0.703, PGFI=0.724 與整體模式相較之下為低，但仍在可接受之範圍內。分析結果與全部樣本整體模式並不完全一致，除參與行為直接影響休閒滿意度外，本研究已婚受訪

者的水域活動參與行為會受休閒阻礙的影響,但本研究已婚受訪者休閒阻礙並不會影響其對於休閒滿意度的想法。

在婚姻狀況與水域活動休閒阻礙差異上,本研究顯示在休閒阻礙上已婚者之阻礙會高於未婚者,可能是已婚者必須面對家庭負擔時在經濟上的壓力較高,因此休閒阻礙比未婚者高。不同婚姻狀況在休閒滿意度中,婚姻狀況為已婚者滿意度皆高於未婚受試者,並達顯著差異。本研究認為已婚者在水域活動的參與,由於其所能感受到的自信心、成就感、紓解壓力與緊張的情緒、對身體的鍛鍊、與他人的互動、對美感的體驗等面向都高於未婚者,因此休閒滿意度較高。

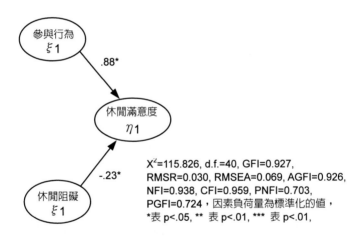

圖 4-8　本研究已婚受訪者對本研究各構念之線性結構關係圖

此外在職業別、學歷以及平均月收入等構面上,受訪者對於本研究整體構面的影響並不顯著,可能是因為本研究雖為討論水域活動之休閒滿意度考量因素,但由於考慮到抽樣的便利性以及研究經

費的限制，並沒有針對基隆縣市以外，其它遊客進行研究，無法得知整體遊客可能發生的情形為何，故本研究的一般化能力仍須後續較為全面性的研究；另外本研究請求受訪者就相關問項部份進行填答，雖然本研究也要求受訪者要對休閒滿意度定義有一定程度的瞭解，以求消除一些遺憾，但還是可能受到社會期望（social desirability）的影響，而可能使受訪者填寫符合本研究者期望之答案，導致回答狀態不夠顯著，故這也是本研究的限制之一。

第伍章 討論

本章主要針對研究所得結果，進行分析及討論。第一節為受試者人口統計變項分析探討；第二節為水域活動休閒參與行為、休閒阻礙與休閒滿意度現況分析探討；第三節為人口統計變項及水域活動休閒參與行為、休閒阻礙與休閒滿意度差異分析探討；第四節為水域活動休閒參與行為、休閒阻礙與休閒滿意度相關分析探討；第五節為水域活動休閒參與行為、休閒阻礙對休閒滿意度預測程度分析探討。第六節為水域活動休閒參與行為、休閒阻礙對休閒滿意度模式分析探討。第七節為多變量變異數分析探討。

第一節 受試者人口統計變項分析探討

在受試者的人口統計變項資料中，包括了「性別」、「年齡」、「婚姻狀況」、「職業」、「學歷」、「平均月收入」等六個問項，以下針對此六項統計資料作分析探討。

（一）性別

在參與水域活動休閒的受試者，在性別分佈上「男性」受試者佔了 68.1%，男女比例約為 7：3，與基隆地區的男女分佈比例（50.6：49.4）相較（基隆市政府，2009），顯示在水域活動上，以男性的參與者為多，這與林連池（2002）、彭宗弘（2004）、莊秀婉（2006）、

張雪鈴（2006）、徐新勝（2007）等人對於水域活動的研究結果相似，顯示水域活動的參與者以男性為主。而與張至敏（2008）研究藝術性休閒活動的參與者顯示女性參與者為多，方美玉（2006）探討公園休閒活動男女差異不大的研究結果相較，可以看出不同性質的休閒活動存在著性別上的差異。

（二）年齡

在參與者年齡的分佈上，顯示 20～29 歲的參與者為最多佔了48.6%，這與基隆地區 20～29 歲的居民佔 15.8%（基隆市政府，2009）相較，顯示此年齡層的民眾對於水域活動的參與較為熱衷，而其次為 30～39 歲的參與者。研究結果與方美玉（2006）、莊秀婉（2006）、徐新勝（2007）相符，水域活動的參與族群主要還是以年輕人居多。

（三）婚姻狀況

受試者的婚姻狀況以「未婚」受試者居多佔 62.6%，「未婚」的受試者多於「已婚」者，與基隆地區的未婚與已婚分佈比例（46.2：42.1）相較（基隆市政府，2009），顯示參與水域活動以未婚者居多，此亦與彭宗弘（2004）、張雪鈴（2006）等人的研究相符。

（四）職業

受試者職業以「上班族」為最多佔 37.8%；其次為「學生」的27.5%。顯示基隆地區參與水域活動的民眾以「上班族」居多，此與張雪鈴（2006）的研究相符，而在莊秀婉（2006）、張至敏（2008）的研究結果則顯示以「學生」參與者居多，顯示不同休閒活動的類型在參與者的職業上也有不同的差異存在。

（五）學歷

學歷的統計資料顯示「大學（專）」以上的受試者佔了 81%，從基隆市政府（2006）的統計資料顯示，基隆地區民眾學歷在大專以上者佔了 31.03%，兩者相較顯示出學歷在「大學（專）」以上的民眾為參與水域活動最主要的一群。此與相關研究（張少熙，2000；梁伊傑，2001；陳麗華，1991；莊秀婉，2006；張雪鈴 2006）指出，學歷較高者對於水域活動具有極殷切的需求，其結果相呼應。

（六）平均月收入

受試者平均月收入的分析顯示，收入在「10,001～30,000 元」者為最多佔 31%；其次為「30,001～40,000 元」。顯示參與水域活動者的平均月收入大多數皆為 10,000～40,000 元這個區間，與過去相關水域活動的研究結果（張雪鈴，2006；林連池，2002）相符。與受試者的「職業」相互對照，也可以看出由於受試者以「上班族」居多，所以平均月收入也大多居於此區間。

（七）小結

從這些人口統計變項的分佈，與水域活動相關的研究相較，顯示參與水域活動的人口統計變項大多相似，特別是在學歷的這個變項上，顯示大學（專）以上的民眾對於參與水域休閒活動較為熱衷。如何在這樣的基礎上，推廣到不同背景的民眾，擴大水域活動參與的人口，本研究結果可以提供一個參考的基礎。

第二節　水域活動休閒參與行為、休閒阻礙與休閒滿意度現況分析探討

　　本節針對受試者對於水域活動休閒參與行為、休閒阻礙與休閒滿意度等三個構面的描述性統計進行探討，並與過去相關研究加以比較，以瞭解基隆地區民眾參與水域活動的現況。

一、水域活動休閒參與行為現況分析探討

　　由「水域活動休閒參與行為」的現況而言，受試者對於水域活動休閒參與行為之同意度為「普通」程度。牟鍾福（2003）研究顯示民眾對海域運動的期望參與情形，大致屬於中度期望的程度，但在實際參與情況和滿意情形，均屬於偏低的程度。體委會（2007）運動城市排行榜調查報告中，基隆市民眾從事水上運動的比例為14.4%，與本研究結果相符，顯示基隆地區民眾水域活動的參與程度並不高。

　　許多相關休閒活動參與行為研究中，並沒有將水域活動列為一個休閒參與的主要類別，大多將水域活動納入「戶外活動類」（李三煌，2004；柯福財，2007）或者是「運動類」的休閒活動（連婷治，1998；張文禎，2001；陳世霖，2006）。柯福財（2007）高雄地區家庭的休閒參與研究顯示，參與「戶外活動類」呈現中度情況，就整體家庭休閒參與量表而言，則呈現參與偏低的現象；陳世霖（2006）研究指出「游泳或潛水」活動在所有參與休閒活動排名第六，但在整體休閒活動類型的排名上屬於居中的位置。可以看出不論是在「體育類」或「戶外遊憩」的分類中，民眾對於參與水域活

動並非處於最優先的順序，表示在休閒活動類型中，水域休閒活動還有很大的開發空間。

在各個問項的分析上，受試者對於水域活動的參與意願較高，但卻對於花更多時間在準備與學習水域休閒活動的知識技能上，同意度卻偏低。隨著近年來外在環境的改變，經濟的成長使得國人更為重視生活品質，再加上休閒運動觀念的普及，使得水域休閒活動的發展逐漸受到重視，此外教育單位大力推廣游泳運動，落實於教學活動，並於寒暑假期間開設游泳育樂營（王天威，2004），都有促進參與水域活動的功效。但是參與水域休閒活動必須要有基本的知識與技能，才能夠安全的從事水域活動，但是從上述的結果來看，民眾對於學習相關知識技能意願上卻偏低，是因為缺乏相關學習的管道或有其他的因素，值得進一步的探究。

二、水域活動休閒阻礙現況分析探討

在水域活動休閒阻礙的三個因素上，阻礙程度依序為「結構性阻礙」、「人際間阻礙」、「個人內在阻礙」。Crawford，Jackson & Godbey（1991）提出休閒阻礙的階層，說明個人內在阻礙、人際間阻礙、結構性阻礙的出現是有先後順序，即克服休閒參與之干擾因素，首先須克服個人內在阻礙，進而克服人際間阻礙，最後再克服結構性阻礙。Chubb and Chubb（1981）提出的遊憩參與決策過程，認為個人需要先克服內在的心理障礙，當所有一切的條件都符合時，才會有實際的參與行為，當個人有濃厚的興趣參與某項休閒時，也才會想辦法去克服一些其他外在的阻礙。本研究之受試者為參與水域休閒活動的民眾，所以從個人內在阻礙構面平均得分最低

得以證實。Iso-Ahola and Mannell（1985）在研究中指出，個人心理阻礙因素是影響個人休閒參與的重要因素，與本研究結果不同。

張至敏（2008）探討參與藝術性休閒活動之阻礙，阻礙程度依序為「結構性阻礙」、「人際間阻礙」、「個人內在阻礙」；高懿楷（2005）研究基隆地區警務人員的休閒阻礙亦顯示同樣的情況，皆與本研究相符。

受試者對於「結構性阻礙」此一因素的同意度最高，由於水域活動的便利性與環境因素造成了「結構性阻礙」同意度最高的原因，牟鍾福（2003）海域運動發展之研究結果顯示台灣地區民眾未能充分參與海域運動的阻礙因素，前三項依序為：（1）海水污染問題；（2）人潮擁擠；（3）環境清潔情況不佳，與本研究結果一致。以人潮擁擠為例，由於水域活動具有季節性且水域活動的活動空間有限，特別是特殊的活動例如「墾丁海洋音樂祭」、「貢寮海洋音樂祭」都吸引了大批人潮的參與，但也造成其他參與者的卻步。

由「人際間阻礙」因素來看，朋友是否有時間與資訊是參與水域活動的人際間阻礙。許義雄、陳皆榮（1993）、沈易利（1995）等對於休閒阻礙的研究，皆認為缺乏友伴是一個很重要的因素。特別是水域活動需要有同好的共同參與，如此才能增加水域活動的安全性，因此同伴的參與是在人際間阻礙上一個重要的考量因素。

在「個人內在阻礙」的題項中，水域活動知識的欠缺與個人的特性是個人阻礙因素最高的題項。彭宗弘（2004）研究也指出資訊缺乏是參與水肺活動的阻礙因素。特別是在某些水域活動上具有危險性，因此在參與此類活動時，如果沒有良好的技能與知識，卻貿然的參與，可能會帶來危險，因此如何讓民眾學習到良好的水域活動知識與技巧，是在推廣水域活動上需要優先考量的因素。

三、水域活動休閒滿意度分析探討

在參與者水域活動休閒滿意度的平均得分上，呈現出中等的程度，此與陸象君（2006）探討親水活動的滿意度研究相符。而與過去相關的休閒滿意度研究結果顯示中間偏高的情況略有不同（梁坤茂，2000；吳珛潔，2001；劉盈足，2005），顯示參與水域相關的休閒活動與其他類型的休閒活動滿意度上還是有差異存在，可能的原因在於水域活動較缺乏有心人經營，沒有與之相應的遊憩產業及娛樂事業開發的配套，缺乏多樣性以及符合當地地景的遊戲活動（內政部營建署，2007），導致參與者的休閒滿意度不高。

受試者對於參與水域活動滿意度最高的因素為「生理層面」、「放鬆層面」，顯示參與水域活動對於受試者能有生理上放鬆的功效。顯示水域活動對於紓解生活壓力與緊張的情緒以及發展體適能、保持健康、控制體重、增進幸福的面向上是有幫助的（Beard & Ragheb, 1980）。廖柏雅（2004）探討臺北市大學生參與休閒活動的滿意度，發現心理層面及放鬆層面上所獲得的滿意程度較高；劉盈足（2005）探討公務人員的休閒滿意度也顯示「放鬆層面」的滿意度最高；陸象君（2006）探討高雄市成人參與親水活動滿意度以放鬆層面最高，與本研究結果大致相符。顯示在參與各種型態的休閒活動上，參與者滿意度最高的還是在追求放鬆，特別是在目前工商繁忙的社會下，在工作之餘，透過休閒活動的參與來放鬆身心，指出透過肉體的鬆弛或活動，精神的悠閒，才能享有更多的自由意志和自主選擇，去創造更寶貴的人生意義和價值（林東泰，1994）。

第三節 人口統計變項及水域活動休閒參與行為、休閒阻礙與休閒滿意度差異分析探討

本節將針對不同人口統計變項對於水域活動休閒參與行為、休閒阻礙與休閒滿意度進行差異分析探討，透過與相關研究的比較，分析探討不同人口統計變項之受試者對於水域活動休閒參與行為、休閒阻礙與休閒滿意度之認知差異。

一、水域活動休閒參與行為分析探討

（一）性別

水域活動休閒參與行為上男性在水域活動休閒參與行為高於女性，此與陸象君（2006）研究指出男性在親水性活動參與頻率均顯著高於女性；Watson（1996）的研究認為女性參與體能方面的遊憩較男性少，與本研究結果相符，顯示在水域活動中，還是以男性為大宗。可能是由於台灣地區從事水域活動，早期受限於軍事戒嚴，加上國人「畏水」及「男女有別」的傳統觀念長期壓抑和影響之下，造成男性比女性接觸水域活動的機會比較多（彭宗弘，2004）。而牟鐘福（2003）研究則發現女性在濱海參觀活動高於男性；男性在濱海動態活動高於女性；張至敏（2008）研究藝術類休閒活動結果顯示女性對於藝文活動參與及喜好程度較高，證實兩性在休閒參與上有顯著差異。

（二）年齡

本研究的受訪者雖然以 20～29 歲者居多，但結果顯示年齡越大的受試者在水域活動休閒參與行為的同意度上越高，特別是「30

～39 歲」及「40 歲以上」同意度高於「19 歲以下」。陸象君（2006）研究則顯示 30-39 歲的成人在家庭閒逸型、淡水閒逸型的親水活動參與較為頻繁；林連池（2002）研究則顯示 30～39 歲為參與海釣的最大族群，皆與本研究結果相似，顯示在此年齡層的民眾對於參與水域活動的意願較高，在徐新勝（2007）調查衝浪活動的研究則顯示 21～30 歲為衝浪活動參與者較為集中的年齡層，可能原因在於本研究對於所調查的水域活動並未加以分類，因此不同的水域活動類型可能會吸引到不同年齡層的參與者，如同文崇一（1990）研究發現年齡大小對休閒行為產生實質的影響。

（三）婚姻狀況

在婚姻狀況與水域活動休閒參與行為的分析上顯示，雖然參與水域活動以未婚者居多，但在休閒參與行為的同意度上，已婚者的同意度高於未婚者，與林連池（2002）的研究結果相符；牟鐘福（2003）研究亦顯示在濱海參觀活動上，已婚者的偏好程度顯著高於未婚者，特別是基隆地區的水域活動，例如外木山海濱、和平島等地區皆是提供闔家出遊的景點，因此已婚者對於參與基隆地區的水域休閒活動有較高的同意度。

（四）職業

研究結果顯示「學生」在水域活動休閒參與行為的同意度最低，根據過去的相關研究顯示學生所從事的休閒活動以靜態的活動居多（林東泰，1995；胡信吉，2003；李三煌，2004；蘇瓊慧，2005），因此學生對於水域活動這種較為動態的戶外型休閒活動參與的意願較低。而同意度較高者為「自由業」，陸象君（2006）研究指出商人在參與親水活動的頻率顯著高於其他職業；徐新勝（2007）研

究亦發現「工商業」參與水域活動者較多，與本研究相符，顯示不同職業類別的民眾在水域活動休閒參與上有差異。

（五）學歷

本研究顯示不同學歷的受試者對水域活動休閒參與行為並沒有顯著差異，因此參與者的學歷並不會成為參與水域活動的差異因素。但是從平均數來看，學歷越高者對於水域活動的參與同意度也越高，與牟鐘福（2003）、陸象君（2006）指出學歷越高參與親水活動頻率越高等研究結果相符；文崇一（1990）研究台灣地區民眾的休閒行為發現教育程度的高低對休閒行為產生實質影響之結果，與本研究略有差異。

（六）平均月收入

平均月收入在 40,001～50,000 元的參與者在水域活動休閒參與的同意度最高，與張雪鈴（2006）研究結果相符，顯示在參與水域活動上，此一月收入族群者較熱衷於參與水域活動。

二、水域活動休閒阻礙分析探討

（一）性別

在性別對休閒阻礙的差異分析顯示，女性在「個人內在阻礙」的因素上高於男性，此研究結果與傳統的觀念相符，Shaw, Caldwell, & Kleiber（1996）亦指出，社會上普遍存在性別角色的刻板印象，的確對男女的休閒阻礙造成影響，特別是女性常被限制只能參與靜態的活動，故以水域活動而言，男性比女性接觸水域活動的機會比

較多，也因此造成了女性在參與水域活動的個人內在阻礙因素上高於男性的原因，牟鐘福（2003）同樣發現女性的個人阻礙高於男性。

高懿楷（2005）探討基隆地區警務人員的休閒阻礙則顯示在性別上並無差異產生；張至敏（2008）探討藝術類休閒活動阻礙結果則顯示性別在個人內在阻礙、人際間阻礙及結構性阻礙等三構面均達到顯著差異，可以看出不同類型的休閒活動的差異，會導致不同的休閒阻礙因素的差異產生。

（二）年齡

水域活動的參與者在「個人內在阻礙」、「結構性阻礙」上，會因年齡的不同而產生差異，蔡惠君（2003）、牟鐘福（2003）研究認為年齡是造成參與休閒運動阻礙的因素，與本研究相符。而連婷治（1998）、陳靖宜（2004）、柯福財（2007）等研究發現年齡與休閒阻礙並無顯著差異，與本研究結果不同，可能是因為不同類型的休閒活動所致，此外徐德治（2008）綜整過去相關研究發現，在年齡與休閒運動阻礙因素上各研究結果差異較大。

在「個人內在阻礙」因素中，19歲以下以及20～24歲這兩個年齡層的參與者對於此阻礙因素的同意度較高，原因可能是這些年齡層的參與者大部分還是處於就學階段，就如同許義雄、陳皆榮（1993）、張少熙（1994）、余嬪（1999）、胡信吉（2003）等人的研究指出，限制青少年參與休閒的原因包括：課業壓力大、家人反對、沒有興趣、個性不適合等因素，造成了參與水域活動的個人內在阻礙。

在「結構性阻礙」的因素上，結果則恰巧與「個人內在阻礙」相反，25～29歲、30～39歲及40歲以上的受試者在此阻礙因素上顯著高於19歲以下、20～24歲的受試者，謝鎮偉（2002）研究指

出「工作繁忙」、「沒有閒暇時間」是成年人參與休閒阻礙之主要因素；蔡惠君（2003）指出「設施阻礙」是成年人參與休閒運動的一大阻礙皆與本研究結果相符，從上述阻礙因素的分析結果可以看出處於不同生命週期的受試者會面臨到不同的休閒阻礙（謝淑芬，2003）。

（三）婚姻狀況

在婚姻狀況與水域活動休閒阻礙差異上，「個人內在阻礙」、「人際間阻礙」及「結構性阻礙」等三個因素皆有差異產生。牟鐘福（2003）研究則顯示在設施管理、時間限制、實體設施與人際間阻礙有顯著差異，顯示婚姻狀況的差異會造成參與水域活動的阻礙，且未婚者在上述的阻礙皆高於已婚者，本研究則顯示「個人內在阻礙」、「人際間阻礙」上未婚者之阻礙高於已婚者，與本研究大致相符。在「結構性阻礙」因素則是已婚者高於未婚者，與彭宗弘（2004）研究發現「環境與經濟」的阻礙因素上已婚者高於未婚者的結果相呼應，可能是已婚者必須面對家庭負擔時在經濟上的壓力較高，因此休閒阻礙比未婚者高。

（四）職業

水域活動的參與者在休閒阻礙中的「個人內在阻礙」及「結構性阻礙」會因為職業的不同而有差異，顯示不同的職業在休閒阻礙上會產生差異，與過去對於相關研究相符（陳南琦，2000、牟鐘福，2003、陳靖宜，2004、高懿楷，2005、陳世霖，2006）。

在「個人內在阻礙」的因素上，以職業為「學生」者阻礙因素最高，可見學生在參與水域活動的興趣與知識上都有待加強。廖柏雅（2004）研究指出大學生參與休閒活動時，最常面臨休閒阻礙依

序為活動缺乏吸引力與沒有興趣，彭宗弘（2004）研究亦認為「缺乏資訊」、「自我設限」是學生參與水域活動的阻礙因素，因此在學生求學階段如何增進學生水域活動相關知識並吸引學生參與水域活動，是一個很重要的課題。

（五）學歷

研究所以上學歷的受試者在「個人內在阻礙」顯著低於高中（職）以下及大學（專）的受試者，表示學歷越高越不會造成參與水域活動的個人內在阻礙，與彭宗弘（2004）、陳世霖（2006）的研究相符，顯示教育程度較高者對於相關的休閒知識與資訊取得較為容易，因此較不會構成參與水域活動上的阻礙。

（六）平均月收入

本研究結果發現水域活動休閒阻礙會因受試者平均月收入的不同而產生差異，與牟鐘福（2003）、彭宗弘（2004）、陳世霖（2006）等人的研究相符，顯示月收入對於休閒阻礙而言是一個重要的原因。特別是月收入較低者其阻礙因素較高，彭宗弘（2004）研究認為每月收入 30,000 元以下者，編列參與活動休閒經費可能較為吃力，因此休閒阻礙也較高，與本研究結果相符，張至敏（2008）研究藝術類休閒活動則發現不同月收入並不會造成休閒阻礙上的差異，顯示對於參與者而言，水域活動的花費可能較一般的休閒活動更高。

三、水域活動休閒滿意度分析探討

（一）性別

在性別與休閒滿意度的差異比較上，男性在休閒滿意度的六個因素的平均數皆高於女性，特別是在「心理層面」及「教育層面」的滿意度皆高於女性並達顯著差異，顯示男性在水域活動中所得到的滿意度高於女性，與陸象君（2006）對於親水性休閒活動滿意度的研究結果相符。吳珩潔（2001）、周維敏（2005）探討休閒活動的參與，同樣也發現男性在「心理層面」的滿意度高於女性，亦即男性在休閒活動中較女性更能體驗到有趣、自信心、成就感以及運用技巧的能力。吳珩潔（2001）研究進一步認為由於女性從事休閒活動時的受限性，是男性休閒滿意度高於女性最主要的原因。在水域活動中，男性的水域活動休閒參與程度較高，且休閒阻礙較低的情況之下，因此男性在水域活動較不受到限制，對於休閒滿意的程度也會高於女性，呼應了上述的論點。

（二）年齡

不同年齡的水域活動參與者在休閒滿意度的六個層面上皆有顯著差異，25 歲以上者的休閒滿意度皆大於 24 歲以下的參與者，且有年齡越大其滿意度越高的趨勢，顯示 25 歲以上基隆地區的民眾對於參與水域休閒活動有較高的滿意度，與吳珩潔（2001）探討大臺北地區的休閒滿意度的研究相符。但莊秀婉（2006）研究衝浪參與者的休閒滿意度顯示年齡對於休閒滿意度上並無顯著差異，可能是由於不同類型的水域活動所導致研究的差異。

　　孫謹杓（2006）、陸象君（2006）研究皆發現不同年齡的受試者在休閒滿意度的「生理層面」上有顯著差異。吳珩潔（2001）探討大臺北地區的休閒滿意度，發現 15 至 24 歲的青少年在生理層面之休閒滿意度表現較差，認為是由於青少年生理狀況較佳，因此感受到較少的休閒效益。本研究則認為由於青少年在水域活動的參與同意度上偏低，因此造成在水域活動休閒滿意度上也顯現出較差的情況。

（三）婚姻狀況

　　不同的婚姻狀況在休閒滿意度的「心理層面」、「教育層面」、「社會層面」、「放鬆層面」、「生理層面」和「美感層面」等六個層面中，婚姻狀況為「已婚」者滿意度皆高於「未婚」的受試者，並達顯著差異，與梁坤茂（2000）的研究相符；在吳珩潔（2001）研究則指出婚姻狀況在「生理」及「美感」兩個面向上有差異，而陸象君（2006）、孫謹杓（2006）的研究則指出並無顯著差異產生，與本研究結果不同。本研究認為已婚者在水域活動的參與，由於其所能感受到的自信心、成就感、紓解壓力與緊張的情緒、對身體的鍛鍊、與他人的互動、對美感的體驗等面向都高於未婚者，因此休閒滿意度較高。

（四）職業

　　受試者的休閒滿意度會因為職業的不同在「心理層面」、「教育層面」、「社會層面」、「放鬆層面」、「生理層面」和「美感層面」等六個因素會有顯著差異，整體而言職業為「軍警公教」者的休閒滿意度為最高，而「學生」的滿意度為最低。陸象君（2006）研究則發現職業軍人在心理層面、社會層面、美感層面上均比其他職業的

成人對於親水活動有較高的滿意度。而在放鬆方面，教職人員比其他職業的成人對於親水活動的滿意度感受較高，與本研究結果大致相符；孫謹杓（2006）探討技專教師的休閒滿意度、劉盈足（2005）研究公務人員的休閒滿意度亦顯示有相當程度的滿意。可能的原因在於軍警公教者其職業相較於其他類型的職業在生活上較為穩定，因此對於其休閒滿意度也較高。研究結果與 Kelly（1990）認為個人長時間從事於某種行業，生活型態便會受到工作性質的影響而發生改變的結論相符。

（五）學歷

學歷為研究所以上的受試者對水域活動休閒滿意度的「心理層面」、「教育層面」、「社會層面」、「放鬆層面」、「生理層面」和「美感層面」等其滿意度皆為最高，顯示學歷越高的水域活動參與者其休閒滿意度也同樣越高，與過去研究指出學歷較高者從休閒活動中所體驗到的滿意經驗優於學歷較低者的結論相符（劉佩佩，1999；蔡碧女，2001）；陸象君（2006）研究則顯示大學（專）、研究所以上的成人相較高職、國中、國小及以下的成人在親水活動上有較高的滿意度，與本研究結果略有不同，但整體而言學歷越高者在水域活動中的各個面向上，皆能得到較高的休閒滿足感。

（六）平均月收入

在平均月收入與休閒滿意度的差異上，休閒滿意度的「心理層面」、「教育層面」、「社會層面」、「放鬆層面」、「生理層面」和「美感層面」等六個層面，會因受試者平均月收入的不同而產生差異。其中以月收入在「40,001～50,000 元」者其休閒滿意度的得分皆為最高，而平均月收入在「10,000 元以下」及「10,001～30,000 元」

者其休閒滿意度較低。過去的研究多指出經濟收入較高者的休閒滿意度亦較高（劉佩佩，1999；蔡碧女，2001；陸象君，2006）；吳珩潔（2001）則認為較高的經濟安全感，會導致較高品質的休閒滿意度，並且從休閒活動中體驗到心理、教育、社會、放鬆、生理、美感等面向的休閒滿意。但本研究結果則顯示平均月收入與休閒滿意度並非完全呈現出正相關的情況，特別是月收入在「40,001～50,000 元」者其休閒滿意度高於月收入在 50,001 元以上的受試者。涂淑芳（1996）指出，隨著所得增加，人們也願意花較多的錢於娛樂遊憩上，對於一些需要付費的休閒活動，自然有較高的消費能力，因為如此，收入更高的消費者對於休閒活動的要求也就越高。就本研究而言，收入在 50,001 元以上的參與者，可能是對於基隆地區所提供的水域活動服務品質未能達到其要求，因此在水域活動的各項休閒構面上的滿意度並非最高。

四、小結

　　透過不同人口統計變項對於水域活動休閒參與、休閒阻礙與休閒滿意度的探討可以發現，在人口統計變項上的「男性」、「已婚」、年齡在「25 歲以上」、平均月收入在「40,001～50,000 元」之間等幾個變項，在休閒參與的同意度與休閒的滿意度這兩個構面上的得分都相當高，由這兩個構面的研究結果兩相對照，映證了 Ragheb and Griffith（1982）認為休閒活動參與度高則其休閒滿意度亦較高的研究推論。

第四節　水域活動休閒參與行為、休閒阻礙與休閒滿意度相關分析探討

　　依據皮爾森積差相關分析的研究結果，水域活動休閒參與行為與休閒滿意度的各個構面間，除了「社會層面」呈現中度相關的情況外，「心理層面」、「教育層面」、「放鬆層面」、「生理層面」和「美感層面」都與水域活動休閒參與行為呈現高度正相關。過去對於休閒活動與休閒滿意的相關研究指出參與休閒活動程度較高者，在心理、教育、放鬆、身體及美感上有較高的滿意（Guinn, 1995；張慧美，1986；劉佩佩，1999；蘇睦敦，2002；郭淑菁，2003；陸象君，2006），皆與本研究結果相符。

　　在休閒阻礙與休閒滿意度的相關分析上，結構性阻礙與休閒滿意度的「心理層面」、「教育層面」、「放鬆層面」與「美感層面」呈現高度負相關，表示結構性阻礙越高，則休閒滿意度會越低。Samdahl and Jeckubovich（1997）研究中指出，「個人內在阻礙」與「人際間阻礙」這二個層面的休閒阻礙對個體休閒經驗影響較大，而「結構性阻礙」對個體經驗影響較小。楊登雅（2002）探討休閒阻礙時，則認為國內與國外的情況不同，在台灣的休閒阻礙研究上，以結構性阻礙為休閒阻礙中最重要的因素。本研究亦認為結構性阻礙對於水域活動的參與影響最大，可能的原因在於水域活動的特殊性，例如對於水域活動設施的便利性顧慮、參與水域活動的經濟上考量，因此造成了結構性阻礙較高進而影響到休閒滿意度。

　　進一步透過典型相關分析，更明確點出水域活動休閒參與行為、休閒阻礙與休閒滿意度的相關性，亦即水域活動休閒參與行為同意度較低而個人內在阻礙及結構性阻礙越高的參與者，在休閒滿意度的六個構面上也就越低，這也與本研究在探討皮爾森積差相關

分析的研究結果，剛好呈現出相互呼應的情況。Iso-Ahola and Weissinger（1990）指出，倘若個體在休閒參與中遭遇各種阻礙帶來的挫折，將會使個人在休閒活動中無法獲得適當的滿足經驗，容易因某些休閒阻礙的問題阻撓了參與休閒活動的機會，因此如何減低水域活動參與者在個人內在阻礙及結構性阻礙所帶來的不便，並增加參與者水域活動休閒參與的同意度，是未來提升參與者在水域活動休閒滿意度上的關鍵因素。

第五節 水域活動休閒參與行為、 休閒阻礙對休閒滿意度預測程度分析探討

本研究發現，水域活動休閒參與行為及休閒阻礙的「個人內在阻礙」、「人際間阻礙」、「結構性阻礙」等構面，對於水域活動休閒滿意度有顯著的預測力，整體模式的解釋力達 77.4%，表示休閒參與行為及休閒阻礙中的構面，可解釋休閒滿意度 77.4%的變異量，特別是由多元迴歸分析摘要表中可知，水域活動「休閒參與行為」為優先被選入之變項，可見該變項對休閒滿意度最具有預測力，其單獨之預測力達 74%。此結果與過去研究者（Ragheb and Griffith, 1982；Guinn, 1995；陸象君，2006）的發現相當接近，即休閒參與行為的同意度若越高，則參與者的休閒滿意度亦會越高。因此如何提升民眾水域活動休閒參與行為的意願，在休閒活動的選擇上能夠將水域活動視為是一個重要的休閒活動，並培養參與水域活動的能力，如此對於提升水域活動的休閒參與與休閒滿意度才能夠有所助益。

　　而在休閒阻礙上，則顯示個人內在阻礙及人際間阻礙若高，則會減低休閒的滿意度，但結構性阻礙若較高，則會提升休閒滿意度。廖柏雅（2004）認為個體如果在休閒情境下採取較為積極的態度和方法，對環境的阻礙加以克服以達到最終的參與目的時，個體所獲得的成就感及自我勝任感也會相對提高，因此提高了休閒的滿意度。從本研究結果加以分析，驗證了上述的推論，當結構性阻礙較高時，參與者所能得到的休閒滿意度更會稍微提高。但整體而言，要提升參與者在水域活動的休閒滿意度，首要的工作還是提升參與者水域活動休閒參與行為的同意度。

第六節　水域活動休閒參與行為、
休閒阻礙對休閒滿意度模式分析探討

　　從休閒阻礙因素負荷量的分析上顯示，「結構性阻礙」的負荷值為.89 為最大，再次驗證了楊登雅（2002）探討休閒阻礙時，則認為國內與國外的情況不同，在國內以結構性阻礙為休閒阻礙中最重要的因素。而人際間阻礙此一因素在模式中被排除，是否因為水域活動的特性而導致此結果，則需要進一步的探討。

　　從休閒滿意度因素負荷量的分析上顯示，「放鬆層面」的負荷值為.94 為最大，可以看出「放鬆層面」是參與者在水域活動休閒滿意度中最重要的因素，劉佩佩（1999）、劉盈足（2005）、周維敏（2005）、陸象君（2006）等人的研究亦顯示「放鬆層面」是休閒活動參與者在休閒滿意度中最滿意的因素，亦即大多數的休閒活動參與者對於休閒活動參與最基本且最重要的動力是在追求放鬆，驗

證了張少熙（1994）對於休閒的內在定義，即從輕鬆的心態得到經驗的滿足。

　　水域活動參與者之休閒阻礙和休閒參與行為的因果關係探討中，證實了過去相關研究（Hubbard and Mannell, 2001；王玉璽，2006；陳盈臻，2007；劉佩佩，1999）的推論，顯示休閒在不同的休閒活動情境之下，或是不同背景變項的參與者，休閒阻礙會影響到參與者的休閒參與行為。透過路徑分析，驗證了水域活動參與者之休閒參與行為會正向影響休閒滿意度，此結果與過去相關的研究（吳崇旗、謝智謀、王偉琴，2006；陳肇芳，2007；陳盈臻，2007；劉佩佩，1999）相符，顯示休閒參與行為對於休閒滿意度的確存在正向的影響。

　　在水域活動參與者之休閒阻礙與休閒滿意度的路徑分析中，本研究修正模式後顯示「個人內在阻礙」、「人際間阻礙」與「結構性阻礙」對於休閒滿意度有負向的影響，與陳盈臻（2007）、劉佩佩（1999）研究結果相符，但陳芝萍（2007）研究則發現休閒阻礙之人際間阻礙、結構性阻礙構面與休閒滿意度有顯著線性相關，則與本研究略有差異，可能是由於研究對象不同所致。

第七節　多變量變異數分析探討

　　由本研究不同個人背景變項受測者對本研究各構念 MANOVA 分析中可以看出：除職業、學歷與平均月收入外，不同個人背景變項受測者在休閒參與行為、休閒阻礙或是休閒滿意度構念都有顯著差異。

　　在性別部分，對本研究男性受測者而言，水域活動參與行為與休閒阻礙均會直接影響水域活動之休閒滿意度，而休閒阻礙則對於水域活動的參與行為並無顯著影響，可能是因女性參與體能方面的遊憩較男性少，顯示水域活動還是以男性參與為大宗。在性別與休閒滿意度的差異比較上，男性在休閒滿意度構面平均數皆高於女性，在水域活動中，男性的水域活動休閒參與程度較高，且休閒阻礙較低的情況之下，因此男性在水域活動較不受到限制，對於休閒滿意的程度也會高於女性。而依據樣本的年齡差異分群，本研究將研究樣本依受測者年齡分為 30 歲以下與 31 歲以上兩組，結果顯示年齡越大的受試者在水域活動休閒參與行為的同意度上越高，水域活動的參與者在休閒阻礙上，會因年齡的不同而產生差異。

　　另外依據樣本婚姻狀況差異分群，本研究將受訪者婚姻狀況分為未婚與已婚兩組進行分析。在婚姻狀況與水域活動休閒參與行為的分析上顯示，雖然參與水域活動以未婚者居多，但在休閒參與行為的同意度上，已婚者的同意度高於未婚者；特別是基隆地區的水域活動，例如外木山海濱、和平島等地區皆是提供闔家出遊的景點，因此已婚者對於參與基隆地區的水域休閒活動有較高的同意度。在婚姻狀況與水域活動休閒阻礙差異上，本研究顯示在休閒阻礙上已婚者之阻礙會高於未婚者，可能是已婚者必須面對家庭負擔時在經濟上的壓力較高，因此休閒阻礙比未婚者高。不同婚姻狀況在休閒滿意度中，婚姻狀況為已婚者滿意度皆高於未婚受試者，並達顯著差異。本研究認為已婚者在水域活動的參與，由於其所能感受到的自信心、成就感、紓解壓力與緊張的情緒、對身體的鍛鍊、與他人的互動、對美感的體驗等面向都高於未婚者，因此休閒滿意度較高。

　　此外在職業別、學歷以及平均月收入等構面上，受訪者對於本研究整體構面的影響並不顯著，可能是因為本研究雖為討論水域活動之休閒滿意度考量因素，但由於考慮到抽樣的便利性以及研究經費的限制，並沒有針對基隆市以外，其它的遊客進行研究，無法得知整體遊客可能發生的情形為何。

第陸章　結論與建議

　　本章旨在將本研究作一整體概述，根據研究所得之結果，提出結論與建議。本研究的目的為：一、瞭解基隆地區參與水域活動民眾的人口統計變項特徵。二、檢視基隆地區民眾水域活動休閒參與行為、休閒阻礙與休閒滿意度之現況。三、探討人口統計變項對水域活動休閒參與行為、休閒阻礙與休閒滿意度之差異情形。四、探討水域活動休閒參與行為、休閒阻礙與休閒滿意度之相關情形。五、探討水域活動休閒參與行為、休閒阻礙對休閒滿意度之預測程度。六、建構並驗證水域活動休閒參與行為、休閒阻礙對休閒滿意度之結構方程模式。本章共分為以下兩節，第一節結論；第二節建議。

第一節　結論

一、基隆地區參與水域活動民眾的人口統計變項特徵

　　基隆地區參與水域活動的民眾以男性居多，男女比例約為 7：3，且參與者的年齡多為 40 歲以下者，其中又以「未婚」者多於「已婚」者，在參與者的職業分佈上，以「上班族」為最多，其次為「學生」，其學歷多為大學（專）以上者，月收入多為 10,000～40,000元這個區間。

二、基隆地區民眾水域活動休閒參與行為、休閒阻礙與休閒滿意度之現況

基隆地區民眾對於水域活動休閒參與行為之同意度為「普通」程度。其中民眾對於水域休閒活動雖然有參與的意願，但對於花更多時間在準備與學習水域休閒活動的知識技能上，同意度卻偏低。

在水域活動休閒阻礙的三個因素上，同意度平均得分依序為「結構性阻礙」、「人際間阻礙」、「個人內在阻礙」，由於水域休閒活動的特殊性，因此水域活動的便利性與環境因素造成了「結構性阻礙」因素較高的原因。

水域活動休閒滿意度最高的因素依序為「生理層面」、「放鬆層面」，而滿意度較低則是「心理層面」、「美感層面」，因此民眾參與水域休閒活動的滿意度較著重於生理的放鬆層次上。

三、人口統計變項對水域活動休閒參與行為、休閒阻礙與休閒滿意度之差異情形

（一）水域活動休閒參與行為

男性在水域活動休閒參與行為的同意度上高於女性，且較為年長的民眾在同意度上較高，雖然參與水域活動以未婚者居多，但已婚者的同意度高於未婚者，由於學生所從事的休閒活動以靜態的活動居多，因此在水域活動休閒參與的同意度最低，平均月收入在40,001～50,000元的參與者在水域活動休閒參與的同意度最高。

（二）水域活動休閒阻礙

女性在「個人內在阻礙」的因素上高於男性，年齡在 24 歲以下者「個人內在阻礙」因素較高，但「結構性阻礙」因素則較低；婚姻狀況的差異會造成參與水域活動的阻礙；「學生」的「個人內在阻礙」因素最高，可見學生在參與水域活動的興趣與知識技能上都有待加強；但隨著參與者教育程度的提昇，阻礙的因素就會降低；最後，月收入對於休閒阻礙而言是一個重要的原因，特別是月收入較低者其阻礙因素較高。

（三）水域活動休閒滿意度

男性、已婚者在休閒滿意度的各個面向上皆高於女性、未婚者，且年齡越大的參與者其滿意度有越高的趨勢，由於青少年在參與度上偏低，因此在休閒滿意度上也顯現出較差的情況。在職業的差異比較上，「軍警公教」的參與者休閒滿意度為最高，而「學生」的滿意度為最低；學歷較高者的休閒滿意經驗優於學歷較低者；平均月收入在「40,001～50,000 元」者其休閒滿意度的得分為最高，但平均月收入與休閒滿意度並非完全呈現出正相關的情況。整體而言，在休閒活動參與的同意度高，其休閒滿意亦較高。

四、水域活動休閒參與行為、休閒阻礙與休閒滿意度之相關情形

水域活動休閒參與行為與休閒滿意度的「心理層面」、「教育層面」、「放鬆層面」、「生理層面」和「美感層面」都呈現高度正相關。由於水域活動的特殊性，因此結構性阻礙對於水域活動的參與影響

最大。休閒阻礙的結構性阻礙與休閒滿意度的「心理層面」、「教育層面」、「放鬆層面」與「美感層面」呈現高度負相關，表示結構性阻礙越高，則休閒滿意度會越低。透過典型相關分析發現，水域活動休閒參與行為同意度較低而個人內在阻礙及結構性阻礙同意度越高的參與者，在休閒滿意度的六個構面上滿意度也就越低。

五、水域活動休閒參與行為、休閒阻礙對休閒滿意度之預測程度

水域活動休閒參與行為對休閒滿意度最具有預測力，其單獨之預測力達 74%，亦即休閒參與行為的同意度若越高，則參與者的休閒滿意度亦會越高。在休閒阻礙上，個人內在阻礙及人際間阻礙若高，則會減低休閒的滿意度，但當結構性阻礙稍高時，參與者所能得到的休閒滿意度亦可能會稍微提高。

六、驗證水域活動休閒參與行為、休閒阻礙對休閒滿意度之結構方程模式

本研究所建構之水域活動休閒參與行為模式之結構方程模式，經修正後為一適合度良好之模式，修正後之模式受到實證資料的支持而成立，其中以參與者之休閒參與行為對於休閒滿意度的影響最為重要。在休閒滿意度影響因素的路徑分析上，以休閒參與行為具有正向並顯著的影響，而休閒阻礙則呈現負向並顯著的影響。

第二節 建議

一、一般性建議

(一) 水域活動休閒參與行為和休閒滿意度有高度且正向的因果關係，要提升民眾參與水域活動滿意度最有效的方式，就是提高民眾水域活動的參與行為，建議政府與相關單位，可以積極的規劃相關的水域活動，促進民眾的參與，如此就能有效提升民眾的休閒滿意度。

(二) 政府單位在積極從事水域活動相關的硬體設施建設時，也應該重視提升民眾的水域知識與技能，使民眾擁有正確觀念及良好的水域活動能力，民眾參與水域活動的知能與硬體設施兩者皆不能偏廢，如此雙管齊下才能提升民眾水域休閒活動參與。

(三) 研究結果顯示，學生的水域活動參與行為及滿意度皆低，而學生時代是培養各項技能最好的階段，因此學校及相關單位應該積極提昇學生參與水域活動的能力，並增進其學習的興趣和樂趣，如此才能有效的推廣水域休閒活動。

(四) 基隆地區觀光資源豐富，近年來也積極的推動水域休閒活動，應該在既有的基礎上，將區域的水域休閒活動與觀光結合，建立地方的水域活動休閒特色，增加民眾參與水域休閒活動的吸引力。

二、未來研究建議

(一) 台灣地理環境豐富，北、中、南、東部各地方的水域活動環境各不相同，未來可以針對區域上的差異，探討不同區域民眾的水域活動行為。

(二) 水域休閒活動具有時間的特殊性，本研究時間點是在夏季，屬於水域活動的旺季，建議未來可以在不同季節進行研究，以瞭解時序變換對參與水域活動的影響，提供相關單位作為因應之依據。

(三) 本研究僅針對休閒參與行為和休閒阻礙來探討休閒滿意度，建議後續研究可加入更多相關變項如休閒無聊感、休閒幸福感等因素來探討影響休閒滿意度之因素，以提供更細緻之理解並促進模式的完整。

參考文獻

一、中文部分

內政部營建署（2007）。**國土規劃總顧問《技術報告》**。台北市：內政部營建署。

孔令嘉（1995）。**台中市婦女休閒與場所選擇之研究**。未出版之碩士論文，逢甲大學建築及都市計畫研究所，台中市。

文崇一（1990）。**台灣居民的休閒生活**。台北市：東大圖書股份有限公司。

方美玉（2006）。**斗六運動公園休閒設施需求與滿意度之相關研究**。未出版之碩士論文，國立雲林科技大學休閒運動研究所，雲林縣。

王天威（2004）。**台北縣青少年女性休閒運動參與狀況與阻礙因素之研究**。未出版之碩士論文，國立台灣師範大學體育研究所，台北市。

王玉璽（2006）。**以結構方程模式分析台中教育大學學生休閒覺知自由、休閒阻礙、休閒參與之關係研究**。未出版之碩士論文，國立台中教育大學環境教育研究所，台中市。

王禎祥（2003）。**台北市國小學生參與休閒運動狀況與阻礙因素之研究**。未出版之碩士論文，台北市立師範學院國民教育研究所，台北市。

白家倫（2004）。**青少年性別角色特質、休閒態度與休閒阻礙間關係之研究－以南投縣高中職學生為例**。未出版之碩士論文，私立大葉大學休閒事業管理學系，彰化縣。

江澤群（2001）。台北地區高中職學生參與休閒運動阻礙因素之研究。**北體學報**，9 期，105-117 頁。

牟鍾福（2003）。**我國海域運動發展之研究**。台北市：行政院體育委員會。

余嬪（1996）。學校休閒教育與青少年休閒價值觀之架構。載於**青少年休閒生活研討會論文集**（85-95 頁）。台北市：行政院青年輔導委員會。

余嬪（1999）。休閒活動的選擇與規劃。**學生輔導**，60，20-31 頁。

吳明隆、涂金堂（2008）。**SPSS 與統計應用與分析**。台北市：五南。

吳明隆（2005）。**SPSS 統計應用實務**。台北市：松崗。

吳珩潔（2001）。**大台北地區民眾休閒滿意度與幸福感之研究**。未出版之
　　碩士論文，國立台灣師範大學運動休閒與管理研究所，台北市。

吳崇旗、謝智謀、王偉琴（2006）。休閒參與、休閒滿意及主觀幸福感之
　　線性結構關係模式建構與驗證。**休閒運動期刊**，5 期，153-165 頁

吳統雄（1984）。**電話調查理論與方法**。台北市：聯經出版社。

呂謙（2005）。台灣地區馬拉松賽會參賽者服務管理模式建構與驗證之研
　　究。**台灣體育運動管理學報**，3 期，43-76 頁。

李三煌（2004）。**台北市內湖區國小高年級學童休閒活動之研究**。未出版
　　之碩士論文，台北市立師範學院國民教育研究所，台北市。

李枝樺（2004）。**台中縣市國小高年級學童休閒參與、休閒阻礙與休閒滿
　　意度之相關研究**。未出版之碩士論文，台中師範學院環境教育研究
　　所，台中市。

李昱叡（2005）。多元智慧應用於水域運動課程規劃之理論與實務。**中華
　　體育**，19(1)，92-100 頁。

李昱叡、許義雄（2006）。台灣海洋運動發展理念與願景。**大專體育雙月
　　刊**，83 期，93-100 頁。

沈易利（1995）。**台中地區勞工休閒運動需求研究**。未出版之博士論文，
　　國立體育學院體育研究所，桃園縣。

周維敏（2005）。**台南市高中職學生休閒活動之阻礙與滿意調查研究**。未
　　出版之碩士論文，國立台灣師範大學體育學系，台北市。

林文山（1993）。**都市河岸空間之研究（都市藍帶系統之建立－以台南市
　　為例）**。未出版之碩士論文，國立成功大學建築研究所，台南市。

林東泰（1992）。休閒覺知自由與工作滿足之研究。**社會教育學刊**，21 期，
　　59-114 頁。

林東泰（1994）。都會區成人及青少年休閒認知和態度研究。**民意研究季
　　刊**，188 期，41-67 頁。

林東泰（1995）。**都會地區成人及青少年休閒認知和態度調查研究報告**。
　　台北市：教育部社會教育司。

林晉宇（2002）。**偏遠地區青少年休閒無聊感及休閒參與之研究**。未出版
　　之碩士論文，朝陽科技大學休閒事業管理系，台中市。

林晏州（1984）。遊憩者選擇遊憩區行為之研究。**都市與計劃**，10 期，
　　33-49 頁。

林清山（1985）。**休閒活動的理論與實務**。台北縣：輔仁大學。

林連池（2002）。**海岸遊憩者專業層次、釣魚動機與其釣魚環境屬性需求之研究－以高雄縣茄定鄉興達港區水域為例**。未出版之碩士論文，國立體育學院體育研究所，桃園縣。

邱展文（2005）。**台東地區水域休閒運動之研究－以風浪板、潛水及獨木舟為例**。未出版之碩士論文，國立台東大學體育學系研究所，台東縣。

邱皓政（2003）。**結構方程模式**。台北市：雙葉書廊有限公司

邱皓政（2002）。**量化研究與統計分析**。台北市：五南。

侯錦雄、姚靜婉（1997）。市民休閒生活態度與公園使用滿意度之相關研究。**戶外遊憩研究**，**10**(3)，1-17頁。

柯福財（2007）。**高雄市家庭休閒活動參與及阻礙因素之研究**。未出版之碩士論文，國立屏東師範大學體育學系，屏東縣。

胡信吉（2003）。**花蓮地區青少年休閒活動現況與休閒阻礙因素之研究**。未出版之碩士論文，國立台灣師範大學體育研究所，台北市。

孫謹杓（2006）。**北部技專校院教師休閒需求、休閒參與及滿意度之研究**。未出版之碩士論文，國立台灣師範大學運動與休閒管理研究所，台北市。

徐新勝（2007）。**衝浪活動參與者之休閒動機、涉入程度與休閒效益關係之研究**。未出版之碩士論文，國立中正大學運動與休閒教育研究所，嘉義縣。

徐德治（2008）。**台東縣高中職教師參與休閒運動現況及阻礙因素之研究**。未出版之碩士論文，國立台灣師範大學體育研究所，台北市。

高俊雄（1996）。休閒概念面面觀。**國立體育學院論叢**，**6**(1)，69-78頁。

高懿楷（2005）。**基隆市基層警察人員休閒參與現況和休閒阻礙之研究**。未出版之碩士論文，大葉大學休閒事業管理學系，彰化縣。

涂淑芳(1996)。**休閒與人類行為**。台北市：桂冠。（Bammel & Burrus-Bammel 原著 Leisure and Human Behavior 2nd ed.）

基隆市政府（2006）。**95年基隆市人口統計分析研究報告**。基隆市：基隆市政府。

基隆市政府（2009）。**基隆市人口統計**。基隆市：基隆市政府。

張少熙（1994）。**青少年自我概念與休閒活動兵向及其阻礙因素之研究**。未出版之碩士論文，國立台灣師範大學體育研究所，台北市。

張少熙(2000)。**台北市不同層級學生休閒運動之研究**。台北：漢文書店。

張少熙（2002）。**台灣地區中學教師從事休閒運動行為模式之研究**。未出版之博士論文，國立台灣師範大學體育研究所，台北市。

張文禎（2001）。**國小學童休閒態度與休閒參與之研究：以屏東縣為例**。未出版之碩士論文，國立屏東師範學院國民教育研究所，屏東縣。

張玉玲（1998）。**大學生休閒內在動機、休閒阻礙與其休閒無聊感及自我統合之關係研究**。未出版之碩士論文，國立高雄師範大學輔導學研究所，高雄市。

張至敏（2008）。**桃園縣民眾參與視覺藝術活動休閒需求及阻礙之研究**。未出版之碩士論文，國立台灣師範大學公民教育與活動領導學系在職進修碩士班，台北市。

張孝銘、高俊雄（2001）。休閒需求與休閒阻礙間之相關研究－以彰化市居民為實證。**體育學報**，30 期，143-152 頁。

張宮熊（2002）。**休閒事業概論**。台北：揚智文化。

張恕忠、林晏州（2002），遊客對休閒漁業活動之態度與體驗之研究。**戶外遊憩研究**，15 期，27-48 頁。

張培廉（1994）。**水域遊憩活動安全維護手冊**。台北市：中華民國海浪救生協會。

張雪鈴（2005）。**休閒水肺潛水參與者的參與特性與潛水環境態度之研究**。未出版之碩士論文，國立高雄應用科技大學觀光與餐旅管理研究所，高雄市。

張廖麗珠（2001）。運動休閒與休閒運動概念岐異詮釋。**中華體育**，57 期，28-36 頁。

張慧美（1986）。**製造業未婚女性之工休閒研究－以中部地區兩廠為例**。未出版之碩士論文，東海大學社會工作研究所，台中市。

教育部（2003）。**教育部推動學生水域運動方案**。台北市：教育部。

教育部（2007）。**海洋教育政策白皮書**。台北市：教育部。

梁伊傑（2001）。**台北市大學生參與休閒運動消費行為之研究**。未出版之碩士論文，國立台灣師範大學運動與休閒管理研究所，台北市。

梁坤茂（2000）。**高雄市國中教師參與休閒性社團及相關因素之研究**。未出版之碩士論文，國立高雄師範大學工業科技教育學系，高雄市。

莊秀婉（2006）。**台灣北海岸衝浪參與者休閒體驗與滿意度之調查研究**。未出版之碩士論文，國立台灣師範大學體育研究所，台北市。

許成源（2009）。基隆地區發展水域休閒活動之現況，**大專體育雙月刊**，101 期，78-84 頁。

許義雄、陳皆榮（1993）。**青年休閒活動現況及其阻礙因素之研究**。台北市：行政院青輔會。

連婷治（1998）。**台北縣國小教師休閒態度與休閒參與之相關研究**。未出版之碩士論文，國立新竹師範學院國民教育研究所，新竹市。

郭淑菁（2003）。**登山社員休閒涉入、休閒滿意度與幸福感之研究**。未出版之碩士論文，大葉大學休閒事業管理學所，彰化縣。

陳世霖（2006）。**高科技產業勞工休閒參與及休閒阻礙之研究－以楠梓加工出口區三家半導體廠商為例**。未出版之碩士論文，國立中正大學，嘉義縣。

陳明勇（2005）。**國小教師休閒阻礙及休閒滿意度相關之研究-以彰化縣為例**。未出版之碩士論文，大葉大學休閒事業管理學系，彰化縣。

陳芝萍（2007）。**已婚職業婦女的家庭壓力、工作壓力與休閒阻礙和休閒滿意度間關係之探討－以中、彰、雲地區為例**。未出版之碩士論文，大葉大學休閒事業管理學系，彰化縣。

陳南琦（2000）。**青少年休閒無聊感與休閒阻礙、休閒參與與及休閒滿意度之相關研究**。未出版之碩士論文，國立體育學院體育研究所，桃園縣。

陳思倫、歐聖榮（1996）。**休閒遊憩概論**。台北市：國立空中大學。

陳思倫（1993）。休閒遊憩參與阻礙區隔之研究。**戶外遊憩研究**，6(3)，25-52 頁。

陳皆榮（2002）。運動與青少年發展。**國民體育季刊**，31(1)，74-80 頁。

陳盈臻（2007）。**餐飲從業人員休閒參與、休閒阻礙及休閒滿意度之研究**。未出版之碩士論文，開南大學，桃園縣。

陳靖宜（2004）。**桃園地區國民中學教師休閒阻礙、休閒滿意度與休閒無聊感之研究**。未出版之碩士論文，銘傳大學觀光研究所，台北市。

陳彰儀(1989)。**工作與休閒－從工業心理學的觀點探討休閒現況與理論**。台北市：淑馨出版社。

陳肇芳(2007)。**大學校院學生休閒運動參與、涉入與滿意度關係之研究**。未出版之碩士論文，嘉義大學體育與健康休閒研究所，嘉義市。

陳藝文（2000）。**休閒阻礙量表之建構－以北部大學生為例**。未出版之碩士論文，國立體育學院體育研究所，桃園縣。

陳鏡清（1993）。**台北市公務人員動態休閒動現況調查研究－以台北市政府一級機關為例**。未出版之碩士論文，國立台灣師範大學體育研究所，台北市。

陳麗華（1991）。**台北市大學女生休閒運動態度與參與狀況之研究**。未出版之碩士論文，國立體育學院體育研究所，桃園縣。

陸象君（2006）。**高雄市成人親水活動現況及滿意度研究**。未出版之碩士論文，國立高雄師範大學成人教育研究所，高雄市。

彭宗弘（2004）。**台灣地區水肺潛水參與動機與休閒阻礙調查之研究**。未出版之碩士論文，台北市立體育學院運動科學研究所，台北市。

曾雅秀（2006）。**影響澎湖地區青少年水域運動參與因素之研究**。未出版之碩士論文，朝陽科技大學休閒事業管理系，台中縣。

黃坤得、黃瓊慧（2006）。水域運動現況及發展趨勢之探討。**大專體育**，83 期，165-172 頁。

黃俊英 (2001)。**多變量分析**。台北市：華泰書局。

黃麗蓉（2002）。**桃園縣市國中學生休閒活動參與現況之相關研究**。未出版之碩士論文，國立台灣師範大學體育研究所，台北市。

楊登雅（2002）。**休閒阻礙階層模式之驗證－以 Crawford & Godbey 之休閒阻礙三因子為例**。未出版之碩士論文，國立台灣師範大學運動休閒與管理研究所，台北市。

葉公鼎（2003）。推展運動產業產官學一起來 2002 年水域運動產業展繳出亮麗成績單。**台灣體育運動管理季刊**，3 期，45-52 頁。

葉公鼎（2003）。當前我國政府對於水域運動政策的評析。**鞋技通訊**，130 期，55-60 頁。

廖柏雅（2004）。**台北市大學生身體意象與休閒活動之相關研究**。未出版之碩士論文，國立體育學院教練研究所，桃園縣。

趙志才（2007）。**海洋運動政策推動與成效之研究**。未出版之碩士論文，國立體育學院體育推廣學系碩士班，桃園縣。

劉佩佩（1998）。**未婚女性休閒生活之研究**。未出版之碩士論文，國立高雄師範大學成人教育研究所碩士，高雄市。

劉盈足（2005）。**公務員週末之休閒涉入與其休閒滿意度關係之探討－以彰化地區鄉鎮市公所為例**。未出版之碩士論文，大葉大學休閒事業管理學系，彰化縣。

蔡惠君（2003）。**成年人參與休閒運動阻礙因素之研究－以高雄縣鳳山市五甲地區為例**。未出版之碩士論文，台北市立體育學院運動科學研究所，台北市。

蔡碧女（2001）。**老人休閒運動之研究－以元極舞為例**。未出版之碩士論文，國立台灣體育學院體育研究所，台中市。

謝淑芬（2003）。性別、家庭生命週期、家庭休閒參與與頻率與休閒阻礙之相關研究。**旅遊管理研究**，1期，1-21頁。

謝鎮偉（2002）。**大學教職員工參與休閒運動狀況與阻礙因素之研究－以輔仁大學為例**。未出版之碩士論文，輔仁大學體育學系碩士班，台北縣。

顏妙桂（2002）。**休閒活動規劃與管理**。台北，美國麥格羅‧希爾國際。

蘇睦敦（2002）。**婦女運動休閒參與者感受利益與滿意度之研究—以高雄地區為例**。未出版之碩士論文，國立體育學院體育研究所，桃園縣。

蘇達貞、江美慧、涂章（2004）。**運用漁業碼頭發展海洋運動之研究-以台北縣為例**。台北市：行政院體育委員會。

蘇維杉、邱展文（2005）。台灣水域休閒運動產業發展之探討。**大專體育**，79期，104-115頁。

蘇瓊慧（2005）。**台北縣國中生休閒參與及情緒調整之相關研究**。未出版之碩士論文，國立台灣師範大學公民教育與活動領導研究所，台北市。

體委會（2007）。**運動城市排行榜調查報告**。台北市：行政院體育委員會。

體委會（2002）。**海洋運動發展計畫**。台北市：行政院體育委員會。

二、外文部分

Anderson, J. C., & Gerbing, D. W. (1988). Structural equation modeling in practice: A review and recommended two-step approach. *Psychological Bulletin, 103*(3), 411-423.

Baggozzi, R.P., & Yi, Y. (1988). On the evaluation of structural equation models. *Academy of Marketing Science, 16*(1), 74-94.

Beard, J. G., & Raheb, M. G. (1980). Measuring leisure satisfaction. *Journal of Leisure Research, 12*(1), 20-33.

Boyle, G. J. (1991). Does item homogeneity indicate internal consistency or item redundancy in psychometric scales? *Personality and Individual Difference, 12*(3), 291-294.

Byrne, B. M. (2001). *Structural Equation Modeling with AMOS: Basic Concepts, Applications, and Programming.* Lawrence Erlbaum Associates, NJ: Hillsdale.

Christie, I. (1985). Aquatics for the handicapped are view of literature. *Physical Educator, 42*, 24-38

Chubb, M., & Chubb, H.R. (1981). *One Third of Our Time: An Introduction to Recreation Behavior and Resources.* New York: John Wiley & Sons.

Cordes, K. A., & Ibrahim, H. M. (1999). *Application in recreation and leisure for today and the future.* New York: McGraw-Hill.

Crawford, D.W., & Godbey, G.C. (1987). Reconceptualizing barriers to family leisure. *Leisure Sciences, 9*, 119-127

Crawford, D.W., Jackson, E.L., & Godbey, G. (1991). A hierarchical model of leisure constraints. *Leisure Sciences, 13*, 309-320.

Cronbach, L. J. (1951). Coefficient alpha and the internal structure of tests, *Psychometrika, 16*, 297-334.

Dearden, P. (1990). Pacific Coast Recreational Patterns and Activities in Canada. In P. Fabbri (ed), *Recreational Uses of Coastal Areas* (pp. 111-123). Amsterdam: Kluwer Academic Publishers.

DeVellis, R. F. (1991). Scale Development: theory and applications, in *Applied Social Research Methods Series, 26.* Newbury Park: Sage.

Dumazedier, J. (1974). *Sociology of Leisure.* Amsterdam: Elsevier.

Fornell, C. (1992). A national customer satisfaction barometer: the Swedish experience, *Journal of Marketing, 56*(1), 6-21.

Francken, D.A., & Van Raaij ,W.F. (1981). Satisfaction with leisure time activities. *Journal of Leisure Research, 13*(4), 337-352.

Gardner, H. (1995), Reflections on multiple intelligences: Myths and messages, *Phi Delta Kappan, 77*(3), 200-209.

Godbey, G. (1985). *Leisure in your life: An exploration.* State College, PA: Venture Publishing.

Godbey, G. (1999). *Leisure In Your Life.* PA: Venture Press.

Graney, M.J. (1975). Happiness and social participation in aging. *Journal of Gerontology, 30*, 701-706.

Guinn, B. (1995). The importance of leisure satisfaction on the aging leisure repertoire. *Journal of Wellness Perspectives, 12*(1), 42-51.

Hair, J. F., Anderson, R. E., Tatham, R. L., & Black W. C. (1998). *Multivariate Data Analysis.* 5th Ed., Upper saddle River, NJ: Prentice Hall.

Harman, H. H. (1967). *Modern Factor Analysis.* Chicago, IL: University of Chicago Press.

Hayes, S. C., Nelson, R. O., & Jarrett J. B. (1987). The treatment utility of assessment: A functional approach to evaluating assessment quality, *American Psycologist, 42*, 963-974.

Henson, R. K. (2001). Understanding internal consistency reliability estimates: A conce, & ptual primers on coefficient alpha, *Measurement and Evaluation in Counseling and Development, 34*, 177-188.

Hubbard, J., & Mannell, R.C. (2001). Testing competing model of the leisure constraint negotiation process in a corporate employee recreation setting. *Leisure Sciences, 23*, 145-163.

Hultsman, W.Z. (1995). Recognizing patterns of leisure constraints: An extension of exploration of dimensionality. *Journal of Leisure Research, 27*(3), 228-244.

Iso-Ahola, S.E., & Weissinger, E. (1990) Perceptions of boredom in leisure: conceptualization, reliability and validity of the leisure boredom scale. *Journal of Leisure Research, 22*(1), 1-17.

Iso-Ahola, S.E., & Mannell, R.C. (1985). Work constraints on leisure. In M. Wade (Ed.), *Constraints on leisure* (pp. 155-185). Springfield, IL: Charles C Thomas.

Iso-Ahola. S.E., Allen, J.R., & Buttimer, K.J. (1982). Experience-related factors as determinants of leisure satisfaction. *Scandinavian of Journal of Psychology, 23*, 141-146.

Jackson, E. L., & Scott, D. (1999). Constraints to leisure. In E. L. Jackson and T. L. Burton (Eds.), *Leisure studies: Prospects for the 21st century* (pp. 299-321). State College, PA: Venture Publishing.

Jackson, E.L., & Henderson, K.A. (1995). Gender-based analysis of leisure constraints. *Leisure Sciences, 17*, 31-51.

Jackson, E.L. (1988). Leisure constraints: A survey of past research. *Leisure sciences,10*, 203-215.

Jackson, E.L. (1990). Variation in the desire to begin a leisure activity: evidence of antecedent constraints? *Journal of Leisure Research, 22*(1), 55-70.

Jackson, E.L. (1993). Recognizing patterns of leisure constraints: Results from alternative analyses. *Journal of Leisure Research, 25*(2), 129-149.

Kaiser, H. F. (1974). The application of electronic computer to factor analysis, *Educational Psychology Measurement, 20*, 141-151.

Kao, C.H. (1992). *A model of leisure Satisfaction.* Unpublished Ph.D. dissertation, Indiana University, Bloomington.

Kaplan, D. (2000). *Structural equation modeling: Foundations and extensions.* CA: SAGE.

Kaiser, H. F. (1960). The application of electronic computer to factor analysis, *Educational Psychology Measurement, 20*, 141-151.

Kelly, R.J. (1983). Leisure styles: A hidden core. *Leisure Sciences, 5*(4), 321-338.

Kelly, R.J. (1990). *Leisure.* NJ: Prentice-Hall.

Mannell, R. C. (1999). Leisure experience and satisfaction. In E. L. Jackson, & T. L. Burton (Eds.), *Leisure studies: Prospects for the twenty-first century* (pp. 235-251). State College, PA: Venture Publishing.

Mannell, R. C., & Kleiber, D. A. (1999). *A social psychology of leisure.* State College, PA: Venture Publishing.

McArdle, W.D., Katch, F.I., & Katch,V.L. (1994). *Essentials of exercise physiology.* Malvern, PA: Lea & Febiger.

Moore, M. L. (2002). *A competency analysis of aquatic professionals.* Unpublished master's thesis. University of Oregon, Eugene, Oregon.

Mull, R.F., Bayless, K.G, Ross, C.M., & Jamieson, L.M. (1997). *Recreation Sport Management.* United States: Human Kinetics.

Nunnally, J. C. (1978). *Psychometric Theory*, 2nd Ed. New York, NY: McGraw-Hill.

Palmore, E. B. (1979). Predictors of successful aging. *The Gerontologist, 19*, 427-431.

Podsakoff, P., & Organ D. (1986). Self reports in organizational leader reward and punishment behavior and research: Problems and prospects, *Journal of Management, 12*(4), 531-544.

Ragheb, M. G., & Griffith, C. A. (1982). The contribution of leisure participation and leisure satisfaction to life satisfaction of older persons. *Journal of Leisure Research, 14* (4), 295-306.

Ragheb, M.G., & Beard, J.G. (1982). Measuring leisure attitude. *Journal of Leisure Research, 14*(2), 155-167.

Raymore, L., Godbey, G., Crawford, D., & von Eye. A. (1993). Nature and process of leisure constraints : An empirical test. *Leisure sciences,15*, 99-113.

Raymore, L.A., Goodbey, G.C., & Crawford, D.W. (1994). Self-esteem, gender, and socioeconomic status their relation to perception of constraint on leisure among adolescents. *Journal of Leisure Research, 26*(2), 99-118.

Riddick, C. C. (1986). Leisure satisfaction precursors. *Journal of Leisure Research, 18*(4), 259-265.

Riddick, C.C., & Daniel, S.N. (1984). The relative contribution of leisure activities and other factors to the mental health of order women. *Journal of Leisure Research, 16*(2), 136-148.

Samdahl, D. M., & Jeckubovich, N. J. (1997). A critique of leisure constraints: Comparative analyses and understandings. *Journal of Leisure Research, 29*(4), 430-452.

Searle, M.S., & Jackson, E.L. (1985). Socioeconomic variations in perceived barriers to recreation participation among would-be participants. *Leisure Sciences, 7*, 227-249.

Shaw, S.M., Caldwell, L.L., and Kleiber, D.A. (1996). Boredom, stress and social control in daily activities of adolescents. *Journal of Leisure Research, 28*, 274-292.

Torkildsen, G. (1992). Leisure and Recreation Management. London: Chapman and Hall.

Torney, J.A. Jr., & Clayton, R.D.(1981). *Aquatic organization and Management*. MN: Burgess.

Watson, J. F. (1996). The impact of leisure attitude and motivation on the physical recreation/leisure participation time of college students. *Dissertation Abstracts International, 57*, 3251A.

附錄一　專家效度問卷

敬愛的教授您好！

　　後學許成源是崇右技術學院講師兼體運組組長，正進行「水域活動休閒參與行為——以基隆地區民眾為例」。本研究之測量工具為『水域活動休閒參與行為問卷』，內容分為四部份：水域活動之休閒參與、休閒阻礙、休閒滿意度與個人基本資料（人口統計變項）。

　　素仰您在學術研究上的造詣及豐富的經驗，請您撥冗鑑定效度。隨函檢附研究架構及量表檢核表各一份，敬請您逐題評定。您的指導與支持是本研究能否完成的重要關鍵，對您的指教，後學致以萬分的感謝！

　　恭祝
　　道安

後學　許成源　敬上

崇右技術學院
基隆市信義區義七路 40 號
電話：（02）24237785~606；傳真：（02）24224764
E-mail：fox@cit.edu.tw

水域活動休閒參與行為問卷

您好：

首先感謝您填寫這份問卷，由於您的支持與參與，使得本研究得以順利進行。這是一份學術性質問卷，主要目的是想了解基隆地區民眾參與水域活動之參與行為、休閒阻礙與休閒滿意度之調查。您的想法和意見非常寶貴，懇請撥冗填答問卷中的各項問題，本問卷採不記名方式填寫，您的資料將純供學術研究使用，完全不對外公開，敬請放心。

崇右技術學院　體育衛生組　講師　許成源　敬上
e-mail:fox@cit.edu.tw　行動電話：0935187315

《名詞解釋》
本問卷中之「水域休閒活動」定義為「個人在必要時間外（例如工作.上課.睡眠）之自由時間，利用海洋.河川.溪流及湖泊等環境所從事的競賽.娛樂或享樂等有益身心的休閒活動」。

第一部分：基本資料（請於適當的□中打「v」）

1、年齡：□ 19 歲以下　□ 20～24 歲　□ 25～29 歲　□ 30～39 歲
　　　　□ 40～49 歲　□ 50～59 歲　□ 60 歲以上

2、性別：□ 男　□ 女

3、婚姻狀況：□已婚　□未婚　□其他

4、職業：□軍警公教　　□上班族　　□自由業　　□學生
　　　　□無業或退休　□其他

5、教育程度：□國（初）中及以下　□高中（職）　□大學（專）
　　　　　　□研究所以上

6、平均月收入／零用錢：□5,000 元以下　　　□5,001 元～10,000 元
　　　　　　　　　　　□10,001～30,000 元　□30,001～50,000 元
　　　　　　　　　　　□50,001 元以上

修改意見：

第二部分：水域活動休閒參與行為量表（請於適當的□中打
「v」）。本量表係參考 Ragheb and Beard（1982）
編制的休閒態度量表（Leisure Attitude Scale）之行
為測量部份，共 12 題。

本問卷中之「休閒參與行為」，係指個人願意參與水域休閒活動的程度。

	非常同意	同意	普通	不同意	非常不同意
1、如果可以選擇，我會經常參與水域休閒活動。	□	□	□	□	□
修改意見：					
2、我願意增加從事水域休閒活動的時間。	□	□	□	□	□
修改意見：					
3、如果收入允許，我會購買從事水域休閒活動所需的產品及器材。	□	□	□	□	□
修改意見：					
4、假如我有足夠的時間和金錢，我會去從事更多的水域休閒活動。	□	□	□	□	□
修改意見：					
5、我會花足夠的時間跟努力去培養水域休閒活動的能力。	□	□	□	□	□
修改意見：					
6、如果可以選擇，我願意住在有提供水域休閒環境的城市中。	□	□	□	□	□
修改意見：					
7、即使在沒有計劃的情況下，我還是可以從事水域休閒活動。	□	□	□	□	□
修改意見：					
8、我願意參與研習會或課程以提高參與水域休閒活動的能力。	□	□	□	□	□

修改意見：
9、我贊成增加自由時間去從事水域休閒活動的看法。　□ □ □ □ □
修改意見：
10、即使很忙碌我仍會參與水域休閒活動。　□ □ □ □ □
修改意見：
11、我願意花時間在水域休閒活動的教育及準備中。　□ □ □ □ □
修改意見：
12、在一些休閒活動中，我會優先考慮水域休閒活動。　□ □ □ □ □
修改意見：

第三部分：水域活動休閒阻礙量表（請於適當的□中打「v」）。
本量表係參考 Raymore、Godbey、Crawford & Von Eye（1993）編製之休閒阻礙量表（Leisure Constraints Statement），共 21 題。

本問卷中之「休閒阻礙」，係指個人主觀意識受到某種因素影響，不喜歡或是不想投入某一項新休閒活動的理由。

	非常同意	同意	普通	不同意	非常不同意
1、我因為太內向，因此不常參加水域休閒活動。	□	□	□	□	□
修改意見：					
2、我因為家人的影響，因此不參加水域休閒活動。	□	□	□	□	□
修改意見：					
3、我因為對水域休閒活動感到不自在，因此不參加此類活動。	□	□	□	□	□
修改意見：					
4、我因為受到朋友的影響，因此不參加水域休閒活動。	□	□	□	□	□
修改意見：					
5、我因為對水域休閒活動沒有興趣，因此不參加此類活動。	□	□	□	□	□
修改意見：					
6、我因為在意別人在水域休閒活動中對我的看法，因此不參加此類活動。	□	□	□	□	□
修改意見：					
7、我因為欠缺水域休閒活動的知識，而不參加此類活動。	□	□	□	□	□
修改意見：					
8、我的朋友住得太遠，無法和我一起參加水域休閒活動。	□	□	□	□	□
修改意見：					
9、我的朋友沒有時間，無法和我一起參加水域休閒活動。	□	□	□	□	□
修改意見：					

10、我的朋友沒有足夠的錢，無法和我一起參加水域休閒活動。	☐ ☐ ☐ ☐ ☐	
修改意見：		
11、我的朋友有許多家庭責任，無法和我一起參加水域休閒活動。	☐ ☐ ☐ ☐ ☐	
修改意見：		
12、我的朋友沒有足夠的資訊，無法和我一起參加水域休閒活動。	☐ ☐ ☐ ☐ ☐	
修改意見：		
13、我的朋友沒有足夠的技能，無法和我一起參加水域休閒活動。	☐ ☐ ☐ ☐ ☐	
修改意見：		
14、我的朋友沒有交通工具，無法和我一起參加水域休閒活動。	☐ ☐ ☐ ☐ ☐	
修改意見：		
15、如果水域休閒活動的設施不那麼擁擠，就比較會去參與。	☐ ☐ ☐ ☐ ☐	
修改意見：		
16、如果我有其他約會，就比較不會去參與水域休閒活動。	☐ ☐ ☐ ☐ ☐	
修改意見：		
17、如果我有便利的交通工具，就比較會去參與水域休閒活動。	☐ ☐ ☐ ☐ ☐	
修改意見：		
18、如果我知道有哪些水域休閒活動可選擇，就比較會去參與。	☐ ☐ ☐ ☐ ☐	
修改意見：		
19、如果使用水域休閒活動的設施不便利，就比較不會去參與。	☐ ☐ ☐ ☐ ☐	
修改意見：		
20、如果我有時間，就比較會去參與水域休閒活動。	☐ ☐ ☐ ☐ ☐	
修改意見：		
21、如果我有錢，就比較會去參與水域休閒活動。	☐ ☐ ☐ ☐ ☐	
修改意見：		

第四部分：水域活動休閒滿意度量表（請於適當的□中打「v」）。本量表係參考 Beard and Ragheb（1980）所編制之休閒滿意度量表（Leisure Satisfaction Scale），共 24 題。

本問卷中之「休閒滿意度」，係指個人參與水域休閒活動的滿意程度。

	非常同意	同意	普通	不同意	非常不同意
1、我覺得水域休閒活動很有趣。	□	□	□	□	□
修改意見：					
2、水域休閒活動給我自信心。	□	□	□	□	□
修改意見：					
3、水域休閒活動讓我有成就感。	□	□	□	□	□
修改意見：					
4、我在水域休閒活動中運用到了許多不同的技巧與能力。	□	□	□	□	□
修改意見：					
5、水域休閒活動能使我增廣見聞。	□	□	□	□	□
修改意見：					
6、水域休閒活動能使我有機會嘗試新事物。	□	□	□	□	□
修改意見：					
7、水域休閒活動幫助我瞭解自己。	□	□	□	□	□
修改意見：					
8、水域休閒活動幫助我瞭解他人。	□	□	□	□	□
修改意見：					
9、水域休閒活動可以讓我和別人接觸互動。	□	□	□	□	□
修改意見：					
10、水域休閒活動幫助我和別人發展友好的關係。	□	□	□	□	□
修改意見：					

11、在參與水域休閒活動時,我所遇見的人都很友善。	☐ ☐ ☐ ☐ ☐
修改意見:	
12、在參與水域休閒活動時,我和喜歡這類休閒活動的人交往。	☐ ☐ ☐ ☐ ☐
修改意見:	
13、水域休閒活動對放鬆我的身心有幫助。	☐ ☐ ☐ ☐ ☐
修改意見:	
14、水域休閒活動對紓解我的壓力有幫助。	☐ ☐ ☐ ☐ ☐
修改意見:	
15、水域休閒活動對穩定我的情緒有幫助。	☐ ☐ ☐ ☐ ☐
修改意見:	
16、我從水域事休閒活動是因為我喜歡這些活動。	☐ ☐ ☐ ☐ ☐
修改意見:	
17、水域休閒活動對我而言具有挑戰性。	☐ ☐ ☐ ☐ ☐
修改意見:	
18、水域休閒活動能增進我的體適能。	☐ ☐ ☐ ☐ ☐
修改意見:	
19、水域休閒活動幫助我恢復體力。	☐ ☐ ☐ ☐ ☐
修改意見:	
20、水域休閒活動幫助我保持健康。	☐ ☐ ☐ ☐ ☐
修改意見:	
21、我參與水域休閒活動的場所或地區是乾淨的。	☐ ☐ ☐ ☐ ☐
修改意見:	
22、我是在一個有趣的場所或地區參與我的水域休閒活動。	☐ ☐ ☐ ☐ ☐
修改意見:	
23、我是在一個漂亮的場所或地區參與我的水域休閒活動。	☐ ☐ ☐ ☐ ☐
修改意見:	
24、我是在一個經過精心設計的場所或地區參與我的水域休閒活動。	☐ ☐ ☐ ☐ ☐
修改意見:	

問卷到此結束,再次感謝您的指正

附錄二　預試問卷

水域活動休閒參與行為問卷

您好：

首先感謝您填寫這份問卷，由於您的支持與參與，使得本研究得以順利進行。
這是一份學術性質問卷，主要目的是想了解基隆地區民眾參與水域活動之參與
行為、休閒阻礙與休閒滿意度之調查。您的想法和意見非常寶貴，懇請撥冗填
答問卷中的各項問題，本問卷採不記名方式填寫，您的資料將純供學術研究使
用，完全不對外公開，敬請放心。

崇右技術學院　體育衛生組　講師　許成源　敬上
e-mail:fox@cit.edu.tw　行動電話：0935187315

《名詞解釋》
本問卷中之「水域休閒活動」定義為「個人在必要時間外（例如工作.上課.睡眠）
之自由時間，利用海洋.河川.溪流及湖泊等環境所從事的競賽.娛樂或享樂等有益身
心的休閒活動」。

第一部分：水域活動休閒參與行為量表（請於適當的□中打「v」）

本問卷中之「休閒活動參與行為」，係指個人願意參與水域休閒活動的程度。

	非常同意	同意	普通	不同意	非常不同意
1. 如果有機會選擇，我會經常參與水域休閒活動。	□	□	□	□	□
2. 我願意增加從事水域休閒活動的時間。	□	□	□	□	□
3. 如果經濟允許，我會購買從事水域休閒活動所需的產品及器材。	□	□	□	□	□
4. 如果有足夠的時間，我會去從事更多的水域休閒活動。	□	□	□	□	□
5. 我會努力去培養水域休閒活動的能力。	□	□	□	□	□
6. 如果有機會選擇，我願意住在具有水域休閒環境的城市中。	□	□	□	□	□
7. 即使在沒有計劃的情況下，我還是可以從事水域休閒活動。	□	□	□	□	□
8. 我願意參與相關的研習會或課程，以提升參與水域休閒活動的能力。	□	□	□	□	□
9. 我贊成增加自由時間以從事水域休閒活動。	□	□	□	□	□
10. 即使再忙，我仍會參與水域休閒活動。	□	□	□	□	□
11. 我願意花時間在水域休閒活動的教育及準備中。	□	□	□	□	□
12. 在休閒活動中，我會優先考慮水域休閒活動。	□	□	□	□	□

第二部分：水域活動休閒阻礙量表（請於適當的□中打「ˇ」）

本問卷中之「休閒阻礙」，係指個人主觀意識受到某種因素影響，不喜歡或是不想投入某一項新休閒活動的理由。

影響我減少或無法參與水域休閒活動的原因：	非常同意	同意	普通	不同意	非常不同意
1. 我因為個性太內向，因此不常參加水域休閒活動。	□	□	□	□	□
2. 我因為家人的反對，因此不參加水域休閒活動。	□	□	□	□	□
3. 我因為對水域休閒活動感到不自在，因此不參加此類活動。	□	□	□	□	□
4. 我因為受到朋友的影響，因此不參加水域休閒活動。	□	□	□	□	□
5. 我因為對水域活動沒有興趣，因此不參加此類活動。	□	□	□	□	□
6. 我因為在意別人在水域休閒活動中對我的看法，因此不參加此類活動。	□	□	□	□	□
7. 我因為欠缺水域休閒活動的知識，而不參加此類活動。	□	□	□	□	□
8. 我的朋友住得太遠，無法和我一起參加水域休閒活動。	□	□	□	□	□
9. 我的朋友沒有時間，無法和我一起參加水域休閒活動。	□	□	□	□	□
10. 我的朋友缺乏足夠的金錢，無法和我一起參加水域休閒活動。	□	□	□	□	□
11. 我的朋友有許多家庭責任，無法和我一起參加水域休閒活動。	□	□	□	□	□
12. 我的朋友沒有足夠的資訊，無法和我一起參加水域休閒活動。	□	□	□	□	□

13. 我的朋友沒有足夠的技能，無法和我一起參加水域休閒活動。	□ □ □ □ □
14. 我的朋友沒有交通工具，無法和我一起參加水域休閒活動。	□ □ □ □ □
15. 如果水域休閒活動的設施不那麼擁擠，我就比較會去參與。	□ □ □ □ □
16. 我沒有其他約會，就比較會去參與水域休閒活動。	□ □ □ □ □
17. 我有便利的交通工具，就比較會去參與水域休閒活動。	□ □ □ □ □
18. 我知道有哪些水域休閒活動可選擇，就比較會去參與。	□ □ □ □ □
19. 水域休閒活動的設施較便利，我就比較會去參與。	□ □ □ □ □
20. 我有時間，就比較會去參與水域休閒活動。	□ □ □ □ □
21. 我的經濟許可，就比較會去參與水域休閒活動。	□ □ □ □ □

第三部分：水域活動休閒滿意度量表（請於適當的□中打「v」）

本問卷中之「休閒滿意度」，係指個人參與水域休閒活動的滿意程度。

	非常同意	同意	普通	不同意	非常不同意
1. 我覺得水域休閒活動是很有趣。	□	□	□	□	□
2. 參與水域休閒活動帶給我自信心。	□	□	□	□	□
3. 參與水域休閒活動讓我有成就感。	□	□	□	□	□
4. 在水域休閒活動中我可以運用到了許多不同的技巧與能力。	□	□	□	□	□
5. 參與水域休閒活動能使我增廣見聞。	□	□	□	□	□
6. 參與水域休閒活動能使我有機會嘗試新事物。	□	□	□	□	□
7. 水域休閒活動幫助我瞭解自己。	□	□	□	□	□
8. 水域休閒活動幫助我瞭解他人。	□	□	□	□	□
9. 水域休閒活動可以讓我和別人接觸互動。	□	□	□	□	□
10. 水域休閒活動幫助我和別人發展友好的關係。	□	□	□	□	□
11. 在參與水域休閒活動時，我所遇見的人都很友善。	□	□	□	□	□
12. 在參與水域休閒活動時，可以和喜歡這類休閒活動的人交往。	□	□	□	□	□

13. 水域休閒活動對放鬆我的身心有正面幫助。	☐	☐	☐	☐	☐
14. 水域休閒活動對紓解我的壓力有正面幫助。	☐	☐	☐	☐	☐
15. 水域休閒活動對穩定我的情緒有正面幫助。	☐	☐	☐	☐	☐
16. 我參與水域休閒活動是因為我喜歡這類活動。	☐	☐	☐	☐	☐
17. 水域休閒活動對我而言具有挑戰性。	☐	☐	☐	☐	☐
18. 水域休閒活動能增進我的體適能。	☐	☐	☐	☐	☐
19. 水域休閒活動幫助我恢復體力。	☐	☐	☐	☐	☐
20. 水域休閒活動幫助我保持身心健康。	☐	☐	☐	☐	☐
21. 我是在一個清潔的場所或地區，參與我的水域休閒活動。	☐	☐	☐	☐	☐
22. 我是在一個有趣的場所或地區，參與我的水域休閒活動。	☐	☐	☐	☐	☐
23. 我是在一個優美的場所或地區，參與我的水域休閒活動。	☐	☐	☐	☐	☐
24. 我是在一個經過精心設計的場所或地區，參與我的水域休閒活動。	☐	☐	☐	☐	☐

第四部分：基本資料（請於適當的□中打「v」）

1.年齡：　□ 19 歲以下　□ 20～24 歲　□ 25～29 歲　□ 30～39 歲
　　　　　□ 40～49 歲　□ 50～59 歲　□ 60 歲以上

2.性別：□男　□女

3.婚姻狀況：□已婚　□未婚　□其他

4.職業：□軍警公教　　□上班族　　□自由業　　□學生
　　　　□無業或退休　□其他

5.學歷：□國（初）中及以下　□高中（職）　□大學（專）　□研究所以上

6.平均月收入：　□ 5,000 元以下　　　□ 5,001～10,000 元
　　　　　　　　□ 10,001～30,000 元　□ 30,001～40,000 元
　　　　　　　　□ 40,001～50,000 元　□ 50,001 元以上

問卷到此結束，請確定您沒有漏答上述的問題
再次感謝您的填答

附錄三　正式問卷

水域活動休閒參與行為問卷

您好：

首先感謝您填寫這份問卷，由於您的支持與參與，使得本研究得以順利進行。這是一份學術性質問卷，主要目的是想了解基隆地區民眾參與水域活動之參與行為、休閒阻礙與休閒滿意度之調查。您的想法和意見非常寶貴，懇請撥冗填答問卷中的各項問題，本問卷採不記名方式填寫，您的資料將純供學術研究使用，完全不對外公開，敬請放心。

崇右技術學院　體育衛生組　講師　許成源　敬上
e-mail:fox@cit.edu.tw　行動電話：0935187315

《名詞解釋》

本問卷中之「水域休閒活動」定義為「個人在必要時間外（例如工作.上課.睡眠）之自由時間，利用海洋.河川.溪流及湖泊等環境所從事的競賽.娛樂或享樂等有益身心的休閒活動」。

第一部分：水域活動休閒參與行為量表（請於適當的□中打 v））

本問卷中之「休閒活動參與行為」，係指個人願意參與水域休閒活動的程度。

	非常同意	同意	普通	不同意	非常不同意
1. 如果有機會選擇，我會經常參與水域休閒活動。	□	□	□	□	□
2. 我願意增加從事水域休閒活動的時間。	□	□	□	□	□
3. 如果經濟允許，我會購買從事水域休閒活動所需的產品及器材。	□	□	□	□	□
4. 如果有足夠的時間，我會去從事更多的水域休閒活動。	□	□	□	□	□
5. 我會努力去培養水域休閒活動的能力。	□	□	□	□	□
6. 如果有機會選擇，我願意住在具有水域休閒環境的城市中。	□	□	□	□	□
7. 我願意參與相關的研習會或課程，以提升參與水域休閒活動的能力。	□	□	□	□	□
8. 我贊成增加自由時間以從事水域休閒活動。	□	□	□	□	□
9. 我願意花時間在水域休閒活動的教育及準備中。	□	□	□	□	□
10.在休閒活動中，我會優先考慮水域休閒活動。	□	□	□	□	□

第二部分：水域活動休閒阻礙量表（請於適當的□中打「v」）

本問卷中之「休閒阻礙」，係指個人主觀意識受到某種因素影響，不喜歡或是不想投入某一項新休閒活動的理由。

	非常同意	同意	普通	不同意	非常不同意
1. 我因為個性太內向，因此不常參加水域休閒活動。	□	□	□	□	□
2. 我因為家人的反對，因此不參加水域休閒活動。	□	□	□	□	□
3. 我因為對水域活動沒有興趣，因此不參加此類活動。	□	□	□	□	□
4. 我因為在意別人在水域休閒活動中對我的看法，因此不參加此類活動。	□	□	□	□	□
5. 我因為欠缺水域休閒活動的知識，而不參加此類活動。	□	□	□	□	□
6. 我的朋友住得太遠，無法和我一起參加水域休閒活動。	□	□	□	□	□
7. 我的朋友沒有時間，無法和我一起參加水域休閒活動。	□	□	□	□	□
8. 我的朋友缺乏足夠的金錢，無法和我一起參加水域休閒活動。	□	□	□	□	□
9. 我的朋友有許多家庭責任，無法和我一起參加水域休閒活動。	□	□	□	□	□
10. 我的朋友沒有足夠的資訊，無法和我一起參加水域休閒活動。	□	□	□	□	□
11. 我的朋友沒有足夠的技能，無法和我一起參加水域休閒活動。	□	□	□	□	□
12. 我的朋友沒有交通工具，無法和我一起參加水域休閒活動。	□	□	□	□	□

13. 如果水域休閒活動的設施不那麼擁擠，我就比較會去參與。	☐ ☐ ☐ ☐ ☐
14. 我沒有其他約會，就比較會去參與水域休閒活動。	☐ ☐ ☐ ☐ ☐
15. 水域休閒活動的設施較便利，我就比較會去參與。	☐ ☐ ☐ ☐ ☐
16. 我的經濟許可，就比較會去參與水域休閒活動。	☐ ☐ ☐ ☐ ☐

第三部分：水域活動休閒滿意度量表（請於適當的□中打「v」）

本問卷中之「休閒滿意度」，係指個人參與水域休閒活動的滿意程度。

	非常同意	同意	普通	不同意	非常不同意
1. 我覺得水域休閒活動是很有趣。	□	□	□	□	□
2. 參與水域休閒活動帶給我自信心。	□	□	□	□	□
3. 參與水域休閒活動讓我有成就感。	□	□	□	□	□
4. 在水域休閒活動中我可以運用到了許多不同的技巧與能力	□	□	□	□	□
5. 參與水域休閒活動能使我增廣見聞。	□	□	□	□	□
6. 參與水域休閒活動能使我有機會嘗試新事物。	□	□	□	□	□
7. 水域休閒活動幫助我瞭解自己。	□	□	□	□	□
8. 水域休閒活動幫助我瞭解他人。	□	□	□	□	□
9. 水域休閒活動可以讓我和別人接觸互動。	□	□	□	□	□
10. 水域休閒活動幫助我和別人發展友好的關係。	□	□	□	□	□
11. 在參與水域休閒活動時，我所遇見的人都很友善。	□	□	□	□	□
12. 在參與水域休閒活動時，可以和喜歡這類休閒活動的人交往。	□	□	□	□	□

13. 水域休閒活動對放鬆我的身心有正面幫助。	☐ ☐ ☐ ☐ ☐
14. 水域休閒活動對紓解我的壓力有正面幫助。	☐ ☐ ☐ ☐ ☐
15. 水域休閒活動對穩定我的情緒有正面幫助。	☐ ☐ ☐ ☐ ☐
16. 我參與水域休閒活動是因為我喜歡這類活動。	☐ ☐ ☐ ☐ ☐
17. 水域休閒活動對我而言具有挑戰性。	☐ ☐ ☐ ☐ ☐
18. 水域休閒活動能增進我的體適能。	☐ ☐ ☐ ☐ ☐
19. 水域休閒活動幫助我恢復體力。	☐ ☐ ☐ ☐ ☐
20. 水域休閒活動幫助我保持身心健康。	☐ ☐ ☐ ☐ ☐
21. 我是在一個清潔的場所或地區，參與我的水域休閒活動。	☐ ☐ ☐ ☐ ☐
22. 我是在一個有趣的場所或地區，參與我的水域休閒活動。	☐ ☐ ☐ ☐ ☐
23. 我是在一個優美的場所或地區，參與我的水域休閒活動。	☐ ☐ ☐ ☐ ☐
24. 我是在一個經過精心設計的場所或地區，參與我的水域休閒活動。	☐ ☐ ☐ ☐ ☐

第四部分：基本資料（請於適當的□中打「v」）

1.年齡：　□ 19 歲以下　□ 20～24 歲　□ 25～29 歲　□ 30～39 歲
　　　　　□ 40～49 歲　□ 50～59 歲　□ 60 歲以上

2.性別：□ 男　□ 女

3.婚姻狀況：□已婚　□未婚　□其他

4.職業：□軍警公教　□上班族　□自由業　□學生
　　　　□無業或退休　□其他

5.學歷：□國（初）中及以下　□高中（職）　□大學（專）　□研究所以上

6.平均月收入：　□ 5,000 元以下　　　□ 5,001～10,000 元
　　　　　　　　□ 10,001～30,000 元　□ 30,001～40,000 元
　　　　　　　　□ 40,001～50,000 元　□ 50,001 元以上

問卷到此結束，請確定您沒有漏答上述的問題
再次感謝您的填答

國家圖書館出版品預行編目

水域活動休閒參與行為：以基隆地區民眾為例
　/ 許成源著. -- 一版. -- 臺北市：秀威資
訊科技, 2010. 01.
　　面；　公分. -- （社會科學類；AF0128）
BOD 版
參考書目：面
ISBN 978-986-221-362-9(平裝)

1.水上運動　2.休閒心理學　3.基隆市

994　　　　　　　　　　　　　　　98022248

社會科學類　AF0128

水域活動休閒參與行為
——以基隆地區民眾為例

作　　者 / 許成源
發 行 人 / 宋政坤
執行編輯 / 林世玲
圖文排版 / 鄭維心
封面設計 / 蕭玉蘋
數位轉譯 / 徐真玉　沈裕閔
圖書銷售 / 林怡君
法律顧問 / 毛國樑　律師
出版印製 / 秀威資訊科技股份有限公司
　　　　　　臺北市內湖區瑞光路 583 巷 25 號 1 樓
　　　　　　電話：02-2657-9211　　　傳真：02-2657-9106
　　　　　　E-mail：service@showwe.com.tw
經 銷 商 / 紅螞蟻圖書有限公司
　　　　　　臺北市內湖區舊宗路二段 121 巷 28、32 號 4 樓
　　　　　　電話：02-2795-3656　　　傳真：02-2795-4100
　　　　　　http://www.e-redant.com

2010 年 1 月 BOD 一版
定價：240 元

讀 者 回 函 卡

感謝您購買本書，為提升服務品質，煩請填寫以下問卷，收到您的寶貴意見後，我們會仔細收藏記錄並回贈紀念品，謝謝！

1.您購買的書名：＿＿＿＿＿＿＿＿＿＿＿＿＿＿＿＿＿＿＿＿

2.您從何得知本書的消息？

　□網路書店　□部落格　□資料庫搜尋　□書訊　□電子報　□書店

　□平面媒體　□ 朋友推薦　□網站推薦 □其他＿＿＿＿＿＿

3.您對本書的評價：(請填代號　1.非常滿意 2.滿意 3.尚可 4.再改進)

　封面設計＿＿＿　版面編排＿＿＿　內容＿＿＿　文/譯筆＿＿＿　價格＿＿＿

4.讀完書後您覺得：

　□很有收獲　□有收獲　□收獲不多　□沒收獲

5.您會推薦本書給朋友嗎？

　□會　□不會，為什麼？＿＿＿＿＿＿＿＿＿＿＿＿＿＿＿＿＿＿

6.其他寶貴的意見：＿＿＿＿＿＿＿＿＿＿＿＿＿＿＿＿＿＿＿＿

＿＿＿＿＿＿＿＿＿＿＿＿＿＿＿＿＿＿＿＿＿＿＿＿＿＿＿＿＿

＿＿＿＿＿＿＿＿＿＿＿＿＿＿＿＿＿＿＿＿＿＿＿＿＿＿＿＿＿

＿＿＿＿＿＿＿＿＿＿＿＿＿＿＿＿＿＿＿＿＿＿＿＿＿＿＿＿＿

讀者基本資料

姓名：＿＿＿＿＿＿＿＿＿＿　年齡：＿＿＿＿　性別：□女 □男

聯絡電話：＿＿＿＿＿＿＿＿　E-mail：＿＿＿＿＿＿＿＿＿＿

地址：＿＿＿＿＿＿＿＿＿＿＿＿＿＿＿＿＿＿＿＿＿＿＿＿＿＿

學歷：□高中(含)以下　　□高中　　□專科學校　　□大學

　　　□研究所(含)以上 □其他＿＿＿＿＿＿＿

職業：□製造業 □金融業 □資訊業 □軍警 □傳播業 □自由業

　　　□服務業 □公務員 □教職　 □學生 □其他＿＿＿＿＿

To：114

　台北市內湖區瑞光路 583 巷 25 號 1 樓

　秀威資訊科技股份有限公司　　　　收

寄件人姓名：

寄件人地址：□□□

- -

(請沿線對摺寄回,謝謝!)

秀威與 BOD

BOD（Books On Demand）是數位出版的大趨勢，秀威資訊率先運用 POD 數位印刷設備來生產書籍，並提供作者全程數位出版服務，致使書籍產銷零庫存，知識傳承不絕版，目前已開闢以下書系：

一、BOD 學術著作—專業論述的閱讀延伸
二、BOD 個人著作—分享生命的心路歷程
三、BOD 旅遊著作—個人深度旅遊文學創作
四、BOD 大陸學者—大陸專業學者學術出版
五、POD 獨家經銷—數位產製的代發行書籍

BOD 秀威網路書店：www.showwe.com.tw
政府出版品網路書店：www.govbooks.com.tw

　　永不絕版的故事・自己寫・永不休止的音符・自己唱